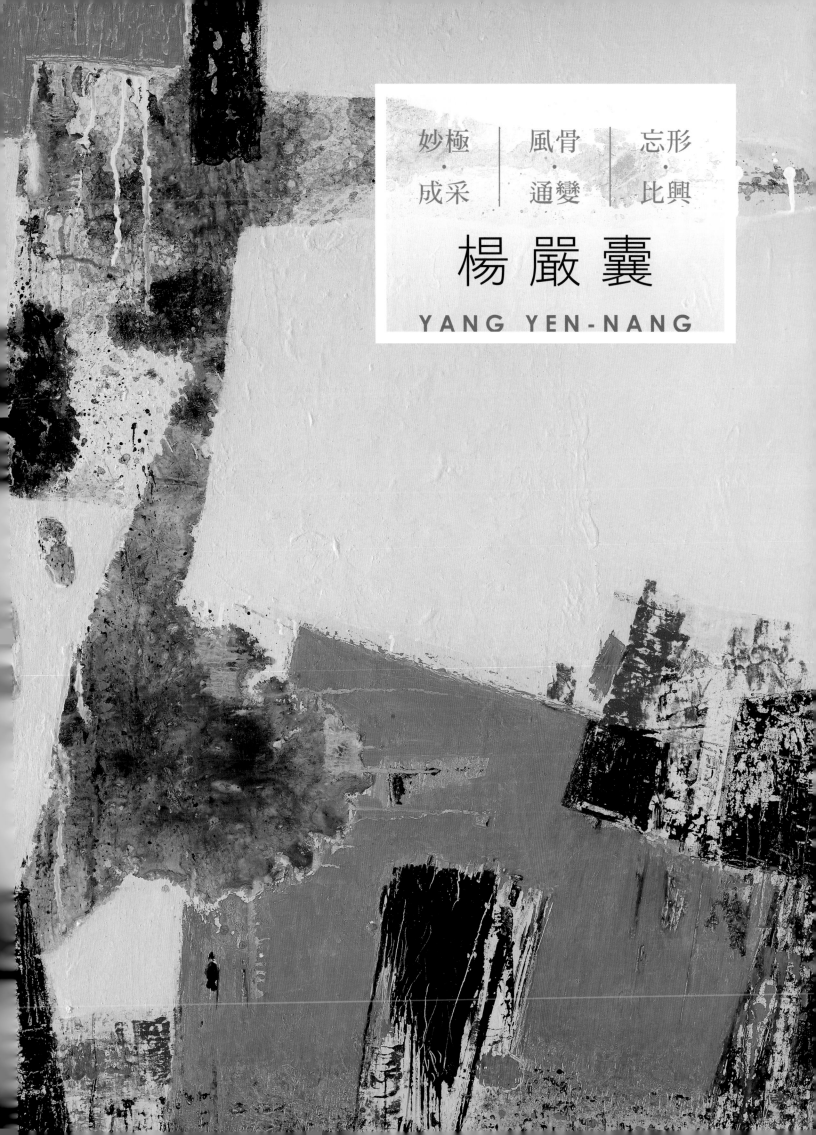

妙極 ｜ 風骨 ｜ 忘形
· ｜ · ｜ ·
成采 ｜ 通變 ｜ 比興

# 楊 嚴 囊

## YANG YEN-NANG

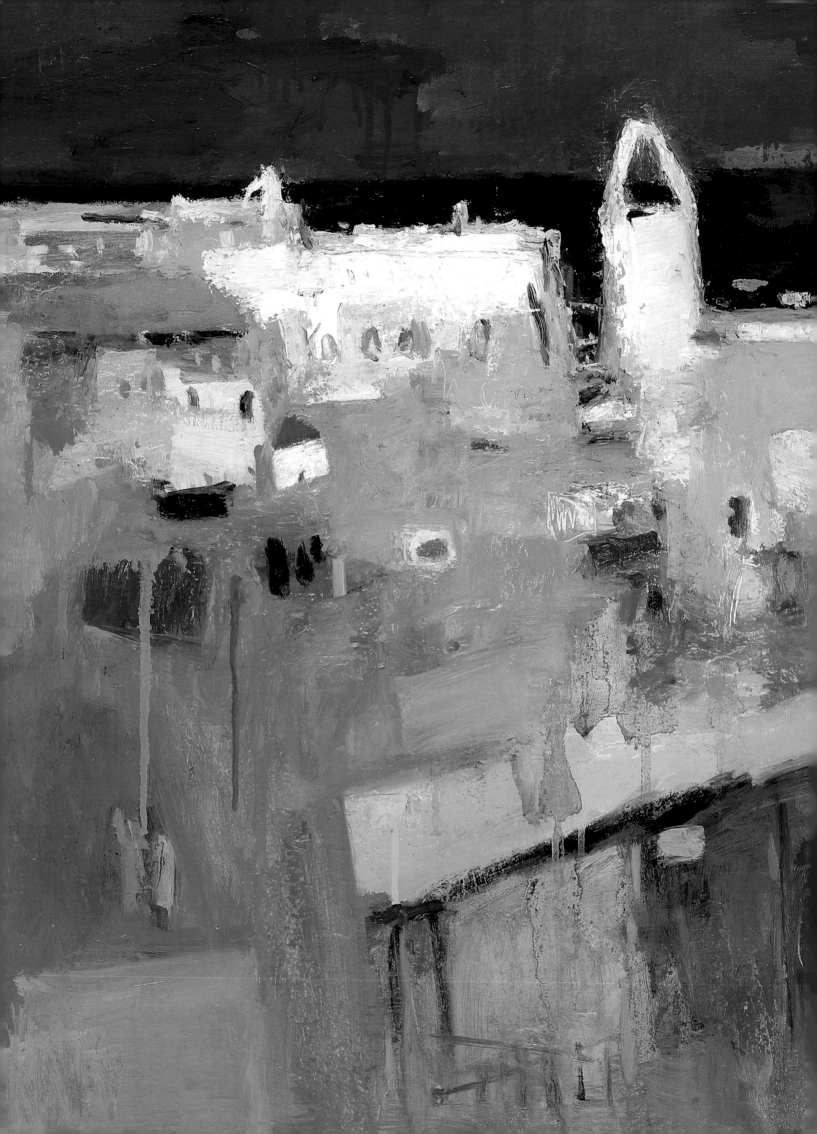

目錄

contents

# 楊嚴囊藝術美學與創作

## 黃光男

　　多年前（民國六十年）第一次看到楊嚴囊老師的作品。他的作品中，充滿一股欣欣向榮的朝氣，恰似初芽迎光接晨霧的喜悅與力量。也在作品中看到他日後要奮勵的方向，其中是個人喜愛與執著。他說：「*繪畫創作在於認識，也在於了解。*」當時我並不知道其中的意涵，之後的數年裡他不斷在作品中注入了他心中的美感情愫，包括愛情所有的引力與尋夢，才了解他在繪畫的美學要素，是個性的凸顯，好比西方畫家，如：梵谷、高更。或者說，在被這些名家感應的個人情結，深深植入繪畫表現的層次上。

　　之後幾年，又見到他的創作，有了更多的外在因素，如：社會的發展，或環境的啟發，在創作上又有了注入時空現場的溫暖，即使是隨手小品或百號以上的大作品，楊嚴囊的繪畫藝術與美學，有了三元次的表現，並且以國際注覺與造境為表現的主題。

　　此刻我更驚訝到他在繪畫表現的時代性、社會性與歷史性，有了更嚴密的結合，也使我重視他發展過程與表現的重點。換言之，楊嚴囊藝術造就，究竟在某一時空與環境的影響下，有了如此亮麗的成績。

　　首先，以他的智慧投入藝術教育與藝術創作的夥伴，如孫良水、郭藤輝都是一流的藝術工作者，除了具備天資的優秀外，看他們在繪畫投注的磨練，以及美學價值的追尋，都在「*海納細川，水滿在岸*」的豐盈能量上，有了一份超越時空的理想與眼界，例如素描功夫，並不只是形像的準確，或色彩明度的布置。有次楊嚴囊與

5

左上圖：紅色屋頂的村莊　2004　速寫
右上圖：眺望墾丁船帆石　2004　速寫

同行討論到：「美是什麼?」時，說到：「美就是好看，入眼滿足。」的理念，語詞簡單，內含雋永。那麼，美是在生活情狀下，是感動或是需要呢?他說二者都是。當然夥伴在藝術上各有發展，但主張作品創作必須有自我的主張，亦需要有共鳴者，他更加勤奮，繼續追求繪畫美學的理想。

之後，看到楊嚴囊幾次參加徵求作品，得到很多的讚美，也受到藝壇的推崇，再加上他不斷追求卓越的成就，繪畫美學對他來說，已然成為藝壇上的明星。或說他的畫，所具有的美學濃度，已進入時代與世紀中的彩光者。

而我，作為他的藝術伙伴，更驚喜於半世紀以來，一種不變的志業：「創作、美學與表現」，有了這項恆常的成績表現，或者我們還可以進一步了解他在繪畫藝術美學所闡述的意義。

楊嚴囊的作品，在此可以略分為下列數項特質。其一是空間的布局，也是技法的應用，除上述提到他自始自現對於畫面整體的布局外，亦即在構圖上有一項層次分明的描繪法，不論是具象或意象的作品，以造型原理中的平衡漸層到對比、律動、有輪廓的幽明造意。亦得有統一的色彩應用，雖然仍然在混合材料中，難免有很多的顧慮，卻在整合的情境上，造就空間的餘韻與感受，包括了明度、彩度交會的虛實感應。正如B‧Lowry所說的：「利用新的元素，藝術仍可以創造純屬想像的空間，它與平常經驗或類似或相異。」這就是創作。也是楊嚴囊在空間以主客觀的理念，統合了創

6

左上圖：眺望墾丁部落　2004　速寫
右上圖：墾丁　2004　速寫

作與觀賞者所共鳴的意象，空間除了具象，意象在寫景與寫意的融合中被活化了。

其二，時間的節奏，楊嚴囊的畫，有關形色與造境的韻律所具備的韻律性，以時間來說是即時觸到於觀賞者的視覺之中，並且看到他在形色組合中的組織狀況。更明確的說，他在畫面上，不論是具象或意象的畫面上，物象中的秩序與平衡，絕非是單項組合，而是如時間秩序中的組織，有了重複、再現或輕重的節奏感。也具備了時空互換的角色。在被觀賞者定位為悸動中的感動，或作為時間節奏的旋律，楊嚴囊更能體會靜謐中的心律紋理與調性。

其三，人文關懷，亦即是社會性的關心。凡是與時代有關的藝術家，他必忠於當世代的人文景觀，也是藝術表現很重要的元素。楊嚴囊的畫境，不論是具象或抽象，我們可以從他的畫看到，他對繪畫美學的原性。正如托爾斯泰說：「美是一種自己存在的東西，為**絕對完全；美是一種得來的快樂，毫無私利的目的生在裏面。**」證明繪畫之美是大家可知可感的純粹美感意象。那麼，楊嚴囊在諸多作品中，如寫意的《墾丁萬里桐》、《佳洛水奇岩》、《大霸尖山下》等，以及較抽象的《無限空間》、《夢幻》、《向陽》等，是否有超級的人文美感的含藝呢！

這一項作品也可以說是他創作的主要驅動力，他以一種人性向善之光彩，所注入的畫境，給人一種無以形容的溫馨。

其四，詩韻形質。在口語中，楊嚴囊常有一種讚美口吻應和問

左上圖：美麗的海邊人家　2005　速寫
右上圖：夏日海濱　2005　速寫

句，如：「喔！是形質的姿態嗎？」如同我們欣賞音樂時，亦能手舞足蹈和拍而起。「長亭外，古道邊，芳草碧連天。」究竟是現實的，還是想像的。他能在一幅百號的畫面上，按上詩韻與哲思；如作品中的《窄巷白壁》、《山海村漁港》、《記憶》等。很明確他在陳述創作者心緒的那份溫情，或可以引用一首詞：「秋是冷街坊，行人望空牆；回神方知夢，夜氣尚未央」（石坡）來解釋，也是托爾斯泰說：「形質神秘的實用便為象徵；象徵就是把事物漸漸引得使他指出心靈的現象來」。楊嚴囊的畫作，與其看到他抽象或意象的美學表現，不如更重視他以象徵性的符號，表達他對美感的敏感度。或作為比較性的特色，台灣畫家中的陳銀輝、龐均，或是廖繼春、朱德群等名師作品，依然在畫面有詩意的特色。一則是創作過程的心理狀態，另則是畫面呈現後的視覺效果，卻在心緒與行動中有一種不可言喻的象徵作用。

　　進一步說楊嚴囊的繪畫美學，既有自然景象的意涵，以作為外在形式的圖式，又得有靈性之人文修為，不論詩體、文學的詮釋，在意象作為新世紀繪畫美學創作的對象，所具備多元性美感品質，在其積極性尋求美感要素中，他的繪畫表現，在此時此刻的藝境所訂定的格局，是位所承先啟後的藝術創作者，也是被藝壇所推崇的傑出畫家。在此借用B·Lowry的話：「要判斷一件藝術作品裏的藝術能力，之有或無及其為積極的或消極的，有賴於我們是否能夠體會藝術家的意圖。」半世紀以來，楊嚴囊孜孜於繪畫境界的深度與

廣度，提昇其美感濃度。在技巧應用上，使畫面有個跨領域的結構；又在藝術美學中，不斷思索時代性的現場，以及環境變異中的特質，他的藝術表現，旨在「創意」中的社會意識，便能得到同道的欽佩，與廣大群眾的欣賞。

　　楊嚴囊繪畫藝術的成就，就是對繪畫價值的信仰，將是新世紀中的一盞明燦的藝術彩光。（作者為前臺灣藝術大學校長）

米克諾斯島風景　2007　速寫

米克諾斯島風景一瞥　2007　速寫

古意盎然的金門古厝　2008　速寫

佳木蔥籠　2011　速寫

# 巧解嚴囊創意生

## 楊嚴囊的藝術歷程（1980-2022）

### 蕭瓊瑞

　　楊嚴囊（1950-）首件作品的發表，始於1980年，迄今40餘年間，依其自我檢視，創作歷程約可劃分為三個階段的風格發展，亦即：（一）1980～2000年的「類印象派風格」，（二）2000～2010年的「半抽象風格」，以及（三）2010年迄今（2022）的「抽象風格」。

　　從「類印象派」過度到「半抽象」，以迄「抽象」，或許是一般人所謂學院式的學習歷程與發展；楊嚴囊經歷的藝術歷程，顯然正是走著這樣一條被認為是「循序漸進」的發展路向。

　　抽象風格的創作，是否必然需要經歷「類印象」、「半抽象」的學習與體驗歷程，事實上仍是一個當代藝術教育或創作主張的爭議課題；但與其爭議其是否必要，不如回頭檢視其實際經歷過程及展現的成果。

　　茲依此發展歷程，就楊嚴囊近半世紀的藝術探索成果，分論如下：

### 甲、妙極・成采

　　長達近20年的「類印象派風格」時期，讓一個初識藝術創作的學習者，先後獲得了全省公教美展一次第二名（1985）、兩次第三名（1987、1989），以及台陽美展兩次第一名（1996、1997）、全省油畫展一次第一名（1996），和全國美展油畫類一次第二名（1998）的榮譽；進而全省美展兩次第一名（2002、2003）、一次

左上圖：林下水聲喧語笑　2011　速寫
右上圖：生機　2012　速寫

第二名（2004），也就是連續三年獲獎三名內的成績，更讓他在2004年獲得省展永久免審查作家的殊榮。

　　出生雲林元長鄉的楊嚴囊，初中畢業後，得以考入屏東師專，既穩定了此後的家庭經濟，並獲得親近藝術創作的機緣；但到了1980年正式發表首件油畫創作時，已是30歲之齡，也是他在密集前往台北，向台灣師範大學美術系教授陳銀輝（1931-）、劉文煒（1931-）等人請益、受教後，開始展現的初期風格。

　　毫無疑問，「風景」是楊氏創作最重要的題材選擇，這自然與他自幼生長的環境薰陶有關，也和他純樸、內斂的個性有關。1980年至84年間創作的〈暮〉（23頁），以逆光的手法，表現漁村小鎮傍晚時分的特有氛圍。水面映著暮色，兩艘漁船依偎停靠，占據畫面最中間位置；後方是小鎮風光，仍有持續工作的人影和低矮的傳統屋舍…，遠處是高樓的城市及連緜的山脈。這種強烈拉出近景、遠景，以及明暗對比的取景方式，加上細緻、詳實，甚至是一絲不苟的描繪筆法，在在呈顯出創作者對這些題材景物深沈、誠摯的情感與用心。

　　楊嚴囊對台灣鄉野風景的深情，亦可在1998年的〈後院〉（37頁）得見。典型的農村民居後院，堆滿備用的木材、竹材，兩座台灣中南部特有的「畚箕型」穀倉為主景；簡易的棚架下，一群黑白色的雞隻聚集啄食，而由棚頂破落處投射下來的陽光，在地面形成視覺的焦點。

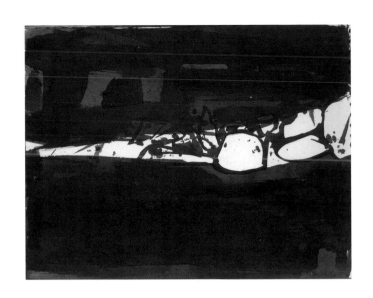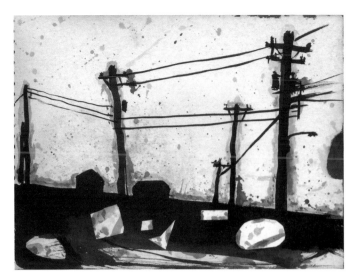

左上圖：石頭寓言　2012　速寫
右上圖：有電線桿的風景　2012　速寫

　　楊嚴囊早期的風景畫題材，遍及全灣，但尤以就學時的屏東、家鄉的雲林，乃至離島的澎湖，數量最多，特別是靠海、靠水（池畔）的景緻。

　　1990年代之後，開始出現歐洲的景緻，這自然與他的出國旅行寫生有關，不同的陽光、溫度，導致的不同色彩，給了他不同的感受，也是一種全新的視覺刺激與挑戰；不過，這些新的題材與挑戰，很快地在1994年就有了極活潑且具特色的表現，如當年的〈西班牙民俗村〉、〈希臘神殿〉等，都展現出一種屬於歐洲特有的明亮與浪漫。不過，關於台灣的主題，仍是他持續面對的重要關懷，1994年的〈懷舊〉（33頁），就為他贏得了第59屆台陽美展第一名的榮譽與肯定。那種斜陽下老屋門前的孤獨圓鐵凳，以及竹桌上帶著光澤的銅製鍋子，在在蘊含了一種風景以外的人文象徵與情感；而歐遊寫生的養分，也逐漸滲入一些他新繪的台灣在地風景之中，如同年（1994）的〈南台風光〉與〈霧峰林家花園〉等作，筆觸走向靈動，光影的表現也帶有較為流動的特質。

　　隨著舊世紀的結束，楊嚴囊以外光寫生的風景創作，已讓他成為一位備受肯定與多次獲獎的成熟藝術家；如何從這些既有的成果、持續往前跨步，便成為他下一個階段創作的使命與目標。

## 乙、風骨・通變

　　風格的轉變，當然不會是一刀兩斷的事情，但21世紀的來臨，

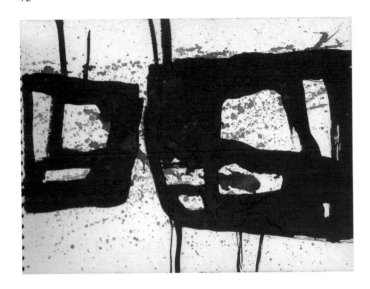 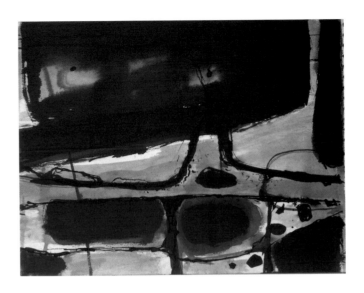

左上圖：沙灘上　2012　速寫
右上圖：思故鄉　2012　速寫

　　楊嚴囊在畫面的風格改變，卻也是頗為明顯可見的現象，特別是2000年的〈竹筏〉(42頁)、〈西班牙民俗村〉(43頁)、〈布達佩斯〉(40頁)，以及2001年的〈歲月〉(45頁)、〈遠眺玉山〉(47頁)、〈山城（印度拉達克）〉(44頁)、〈綠島一瞥〉(46頁)等，色彩走向主觀化，筆觸造形也擺脫物象描繪的企圖，成為畫面的獨立性思考；換句話說，此時畫家創作的關懷，不再區分題材的屬性：是本地？或海外？反而是回到畫面本身的思考，也就是以外在的物象為風骨，以創作者個人的主觀結構為通變，進行物象的變形與重構。這是楊嚴囊在結束此前20餘年的學習、探索、建構之後一個重要開端；而這樣的改變，也顯然獲得藝壇的相當認可與肯定，如2002年的〈印度小村莊〉(53頁)、2003年的〈古城〉(59頁)以及2004年的〈聖家族教堂〉(63頁)，就連續獲得第56、57、58屆全省美展兩次第一名與一次第二名的獎項，並在2004年成為全省美展永久免審查的藝術家。

　　完全獨立的創作思考，顯然讓藝術家獲得更為自由且多樣化的表現空間，從2000年到2010年整整10年間，參加競賽藉以獲得畫壇肯定的努力已然告一段落，但以幾乎是兩年一次的頻率，密集地推出個展，幾乎成為這段時間楊嚴囊創作生活的日常；而一些深具個人獨特面貌的作品，也持續出現，如：2005年的〈大尖山下〉(66頁)，以往畫面中較少出現的細緻線條、符號，此時成為重要的表意手段，用來勾勒象徵性的大樹，也用來鋪陳散佈山腳下草原上的大批牛群；而同年（2005）的〈岩舞曲〉(68頁)，以海岸岩石的造

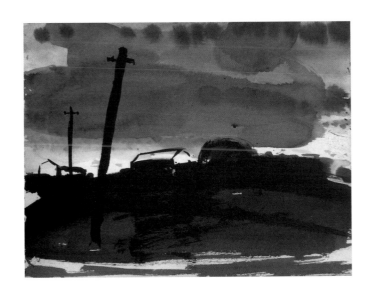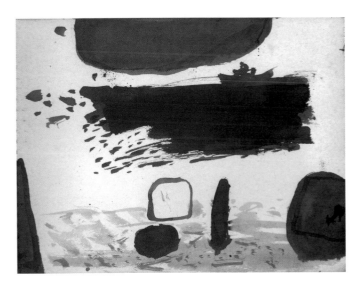

左上圖：春郊　2012　速寫
右上圖：海的呼喚　2012　速寫

形作為變奏的主題，迴旋、反覆，織構成色彩與筆觸的靈活對話。也是2005年的〈綠色墾丁〉(70頁)，全幅就是以藍綠色調構成，在深淺、明暗的對比、映襯中，畫面成為一種猶如音樂般的純粹構成，但仍提供觀眾諸多可能是現實生活經驗中的聯想與感觸。

至於2007年的一批歐洲風景系列，如：〈愛琴海之戀〉(85頁)、〈聖多里尼風情〉(84頁)、〈遠眺米克諾斯島〉(86頁)等，都因為色彩與造型的解構，反而更能發揮藝術家創作的自由想像與形構，塑造出更具個人性的獨特風貌與情感。

自由形構的創作方式，也使楊嚴囊表現出更具大膽創意的大幅作品，如：2007年以兩幅百號畫布拼合而成的〈金色墾丁〉(82頁)等；此外，隨著時間的推進，畫面也逐漸擺脫物象的暗示與拘限，在新世紀前10年的最後三年間，有許多充滿率性與灑脫的創作，如：2008年的〈山下人家〉(89頁)、〈望安情懷〉、〈米克諾斯島風情〉(92頁)、〈念〉、〈歲月〉(93頁)，2009年的〈山勢〉(94頁)、〈禮讚龍洞〉(97頁)、〈白色傳說〉(95頁)、〈方圓之間〉(96頁)、〈海邊組曲〉(99頁)，以及2010年的〈紅韻〉(105頁)、〈理性的黃〉、〈牆壁之歌〉(104頁)、〈舞動〉(103頁)、〈時間的記憶〉(102頁)、〈方塊之間〉(101頁)、〈記憶的愉悦〉(106頁)、〈金門記憶〉(100頁)……；特別是2010年的作品，已然接近完全抽象的構成，也是為楊嚴囊第三階段的創作，預告出明確的走向。

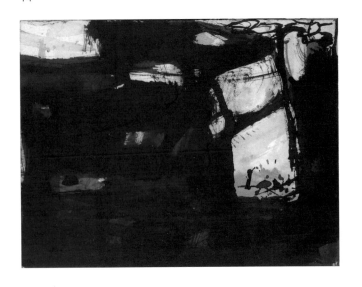

左上圖：憶舊居　2012　速寫
右上圖：玉山日出　2015　速寫

## 丙、忘形・比興

　　西方抽象藝術的展開，約略始於上世紀的第2個10年開頭，被世界藝術史認定為人類文明的第一幅抽象畫，應是康丁斯基（Wassily Kandinsky 1866-1944）創作於1910年的一幅紙上水彩作品；而在此後的整體發展上，也逐漸形成所謂偏向心象表現的「熱抽」（Hot abstraction），與物象幾何變形的「冷抽」（Cold abstraction）兩大路徑。

　　不過，從楊嚴囊第三階段、也就是2011年之後的風格追究，他的抽象創作，既是一路由「寫實」、「半抽象」發展而來，但他並不類似「冷抽」的理性，也不像「熱抽」的偏向心象表現的率性；以2011年的〈紅與黑〉（113頁）檢視，創作的靈感或許來自城市建築或橋樑、涵洞的啟發，但在真正的構成上，則是接近點、線、面等完全造形元素的排列；而色彩上也以紅、黑為主，搭配少量的黃、白。顯然2011年之後的楊嚴囊已經自信且果敢的走上了一條完全屬於自己的創作面貌，且創作的能量愈加旺盛；從畫歷上檢視，自2011年起，幾乎年年個展不斷，且展覽名稱也持續標示「忘象・得意」的相同展名。他也在2020年年底應協志工商藝術季邀請的特展序言中，自謂：

　　「抽象時期，鄉土情懷仍然是我創作的出發點，只是，抽象畫裡的造型，各種象徵符號，是心靈思維的圖像，布局在畫域空間裡，

左上圖：合歡山群峰　2016　速寫
右上圖：山在虛無縹緲中　2017　速寫

就如音符一般，充滿了抑揚頓挫的美感，也呈現了心中的詩意。

我喜愛大自然，喜愛樹，尤其對大樹情有獨鍾，很多作品裡，樹之姿成了我創作的元素。原來兒時屋後那棵要三人環抱的老榕，樹下嬉戲與歡樂，一直溫暖著記憶。近幾年，廟宇的色彩，讓我領受到輝煌、華麗與對金色的偏執，思索著：如何把它帶進畫裡？所以金色用了特別多，有著富裕貴氣的明亮感，成為我作品的特色。

畫著、畫著，由博返約、取神捨形，畫面色塊越簡單，色彩越單純，藉由創作，與生活融合為一：簡單、明朗、快樂。」

即使如此，檢視自2011年至2022年間的抽象創作，仍可發現其中隱藏的變化軌跡，如：2011年以紅、黑、黃、白為主色的點、線、色構成，在2012年間，逐漸轉向一些「碎形」的表現，就像原本以大提琴為主旋律的樂曲，開始加入較多中提琴和小提琴的合鳴。而其中2013年的〈部落之戀〉(130頁)，更像是帶著傳奇色彩的民間故事，細緻而優雅。至於2014年之後，則是屬於民間廟宇信仰中的「金」色系逐漸躍升。

在傳統的紅、黑之外，再加入「金」色的對比，既強化了民俗信仰的聯想，自然地也增加了「現實」與「超現實」之間的拉扯。此外，2014年的另一批帶著樹枝狀結構的作品，正是藝術家自述中所謂的「樹」的象徵與隱喻：向上、昇華、提升、生命、掙長……，顯然「自然」和「超自然」的主題對話，成為楊嚴囊在2010年代中期，創作思維上的另一組兩極拉扯；而「樹」的變奏，在2015年有

更強力的發展，代表性作品，如：〈乾坤大地〉(152頁)、〈上昇〉(150頁)等，都是屬於巨幅的創作。

　　2016年至2022年的抽象創作，是另一系列的探索，其中大抵包含兩種方向的努力：一是對書法線條或構成的強化，一是對畫面肌理的耕耘。而這兩方面，都可視為對「東方特色」的強調，也是楊嚴囊近半個世紀的藝術探索歷程中，對「文化意涵」的強力切入。除去一些可能不小心會落入「美術設計」的陷阱外，這是一位傑出藝術家健全的發展方向，也引發關心楊氏藝術探索發展的藝壇朋友們高度的關注與期待。

　　總之，以「忘形‧比興」總合楊嚴囊第三階段的發展特色，旨在突顯楊氏目前的創作，看似「得意‧忘形」，但「忘形」並非「無形」，「形」之創發，更非無依、無據，而是往往暗藏了許多「比」、「興」之旨，此乃古賢得以「成詩」之關鍵所在，楊嚴囊的創作，正朝向這樣的方向持續前進。(作者為國立成功大學歷史學系名譽教授、台灣美術史家)

左上圖：佳洛水　2019　速寫
右上圖：佳洛水奇岩　2019　速寫

# 心真則事實　願廣則行深

## 蔡美雲

　　1978年在雲林鄉下，和嚴囊結婚的時候，他就在畫圖了，家裡種田，他偶爾幫忙一下，上班之外，不是出外寫生，就是窩在畫室。之後，每週末從雲林往台北拜師學藝，猜想他是下定決心要把畫學好，1987年就舉家遷至台中：教書、作畫、看畫展，日子在忙碌中飛躍。1989年後，每年暑假，約集北、中、南、東的畫友出國寫生、參觀美術館、欣賞世界名家原作。走過中國的大江南北、歐陸、東瀛。當時還沒有數位相機和手機，帶著長鏡頭和傻瓜相機，每次回國，旅行箱裡裝滿了畫冊、膠卷。僕僕風塵歸來，有一些新的想法、心得，就抓緊空檔去創作。南來北往的畫友們，有時候促膝長談，談國內外藝術潮流，有時候在電話裡聊到夜深，然後，雨後春筍般，一個接一個開畫展，大家互相觀摩，交換心得。

　　我和嚴囊結婚以後，一直同校服務，我帶班級，他教美勞科。別以為美勞課好混，他一板一眼，非常認真，拿自己當國教美勞科教學輔導員的標準來授課。我們調過三個學校，每次校中同事們，都很快的發覺他的美勞教學精彩豐富，紮實了小朋友的美學基礎，對他讚譽有加。

### 聯展、個展 … 到楊金牌

　　下班了，他作畫到夜深，沒有假日，孜孜矻矻埋首於繪事，除夕也一樣，全年無休。1989年在台中市立文化中心首次個展，之後，聯展、個展接踵而至，到2021年，個展已29次。對於作畫，他不是

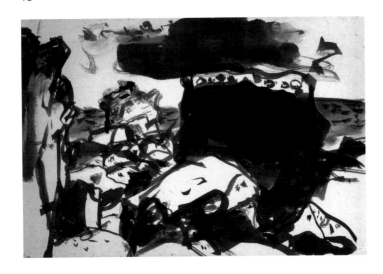

一個容易滿足現狀的人，他得過很多大獎，朋友都喊他「楊金牌」，可每次領獎後、每次個展結束，他都一直檢討，找出自己的不足，然後逼著自己求取新知，逼著自己一定要進步、要改變。四十多年來，他的風格由具象、半抽象到抽象，每一個轉折，敦促著生命的成長，一路走來，備極辛苦。

　　創作，看書，運動，是嚴囊退休後的生活，創作的題材是生活中所思所見所聞。生活與創作，自然的、有紀律的融入生命裡。檢視創作過程他分成三個階段：（一）公元二千年前，類印象派風格。（二）2000-2010年半抽象風格。（三）2010年後至今為抽象風格。類印象時期都以鄉土風景為主題，具象表現方式，所畫景物輪廓正確、講求透視、色彩客觀的寫實風格。半抽象時期，常遊歐寫生，除了鄉土題材，還加入歐遊風情，畫面更活潑浪漫、富詩情，用自然形象為創作元素，表現心中的意象，此時追求的是線與面的交錯，形色、聚散分布畫面，富有強弱節奏，讓理性與感性和諧。

## 形象到抽象⋯延續美感

　　抽象時期，嚴囊認為創作的意義，是創作者在畫面上建構的符號表現，構圖是縝密的，景物是表現心象中的美感與秩序，不是視覺的最初印象，必須從直觀印象中，去釐清與過濾，以抽象的概念來表達具象的樣貌，而概念要有深層的想法，要將繪畫延續到

左上圖：岩與海的絮語　2019　速寫
右上圖：山上茶園　2021　速寫

右頁左上圖：海岸　2021　速寫
右頁右上圖：山　2021　速寫

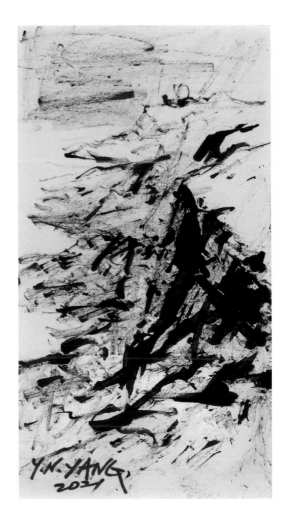

生命的經驗裡。

　　創作是心靈的活動，必需從「根」做起，生活就是嚴囊的根，三十幾年鄉居，長久的觀察，與山河大地相濡以沫，砂石、草木、磚牆、古厝⋯都是他作畫的題材，各階段他以不同風格自在而活潑的詮釋。公元2005年後，每年前往國外探視子女，有較完整時間參觀當地各大藝術機構，汲取了更寬廣的藝術視野。無論是美術館或商業畫廊的當代藝術，都為他的創作提供了突破的契機。國外不同環境所見的藝術品，最常受到表現力強、色彩鮮明、簡明奔放的風格所吸引，如藝術家馬克・羅斯科（Mark Rothko）、威廉・德庫寧（Willem de Kooning）、傑克遜・波洛克（Jackson Pollock）⋯ 這些國際級抽象畫大師，都以不朽畫作，傳達抽象藝術的思維。他回到畫架前，也試著將這些經驗，與成長歷程中的印象結合，於是畫風越來越抽象，以更直觀、更能抒發情感的方式創作。

　　嚴囊喜愛大自然，一個便當、一壺水，就整日徜徉山巔水湄，去走路、速寫、水彩寫生。他尤其喜愛樹木，認定那是美的象徵，懷著對老朋友般的親近，不管城市生活或異國他鄉，總是透過樹木，感受人與自然共存的關係。一次次的感知、領悟：霜凍雪覆，樹，昂揚挺立著，寓意著堅定勇毅；也在夏日蔭濃裡，為鄉居帶來舒爽清陰。近年創作，就從樹木出發，將樹木生長的軌跡簡化、單純化，轉換為抽象的結構，把內心所感知的自然生命力化作藝術。

左上圖：海的故事　2021　速寫
右上圖：海邊即景　2021　速寫

## 色彩魔術師的黃金年代

　　色彩是畫幅的語言，它具有強烈的表現力量，作者運用它來表現希望、喜悅、哀傷與歌詠。在西方藝術作品的衝擊下，嚴囊從抽象的角度，思索色彩與對比協調的關係。藝評家謝里法教授評論他：「不管造型處理如何改變，他的主軸永遠是色彩，因為他的優點在於色彩的敏銳度，經常不經意就將畫面握在手掌心，稱他是『色彩的魔術師』亦不為過。」正確處理對比色在畫面中所佔比例，會產生活潑鮮明的色彩互動。例如大塊面的紅色，配上藍色的線條，讓暖色和冷色形成強烈對比，在互動中顯得朝氣蓬勃。他在畫幅中常出現的象徵性經典顏色，還有活潑輕盈的土耳其藍、民俗中喜悅吉慶的鮮豔紅色、高貴神秘的紫色…都凸顯了畫幅的節奏和韻律感。近年，大量使用輝煌富麗、吉慶祥和的金色作主調，金色已成為他作品中的特色。

## 捨形取神　得意忘象

　　採用塊面式的構圖，捨棄具象的形體、重構、轉化，成為畫面中綿延的點、線、面等元素，追求簡潔、大色塊、極簡的抽象風格，讓畫幅輕快活潑，像音樂般充滿著詩情。宋·沈括有言：「書畫之妙，當以神會，難可以形器求之。」可見從古以來，繪畫即捨形取神，他也希望得「意」忘「象」。嚴囊很注重畫幅肌理的表現，白紗、木屑、紙漿、紙張、樹酯、石膏粉、塑膠線等等，屢加試驗，不厭

左上圖：墾丁風光　2021　速寫
右上圖：墾丁貓鼻頭　2021　速寫

其煩，它們為嚴囊的畫作提供豐富多變的質感，讓作品蘊含諸多創意，呈現出類似浮雕的趣味。而油彩在畫布多次堆疊的筆觸，更使作品有厚重感，猶如雙腳踩在土地般的厚實。肌理的細緻處理，讓色彩層次富有變化，畫面產生微妙的光影效果，這精緻綿密的背後，是藝術家對於創作最真誠的形塑。

很多畫幅中，有圓形的幾何符號、單線、規則排列等等的意象，這些元素，象徵的是心靈的活動，直觀的、無意識的接近心中的視覺和諧，讓畫面形成穩定、平衡。不同作品的圓形符號，各有不同的意義，觀者可以自由聯想、解讀：它可以是晴空裡的暖陽、山間明月、也可以是煦日裡海面上的浮光躍金、天真無邪的笑靨……在奔放流動的畫面中，提供「圓滿完整」的意涵，傳達我們的喜悅、感恩和知足，希望觀者也如是。

為了蓄積良好的精神和體力作畫，嚴囊養成良好的生活習慣，他每天運動，冬夏不分，風雨無阻，最簡單的走路，他可以走得滿頭大汗、衣服搯得出水；每次去溪頭，背著午餐、水和雨具，走到天文台立刻折回；炎炎夏日，我不曾看過他翻冰箱找冷飲，水，就是喝水！生活簡單、明朗、快樂，一切為了要畫圖。

他像一個潛心藝術功課的苦行僧，一再的自我要求、充實自己內在的藝術能量、凝神諦觀、專心致志。馬諦斯說：「我越來越相信，創造美好的代價是：努力工作、失望和毅力。」誠哉斯言！感恩所有師長、朋友、藝文界人士，一直愛護、提攜、寬厚以待嚴囊，嘉惠他繪事不輟，造就他的藝術人生。

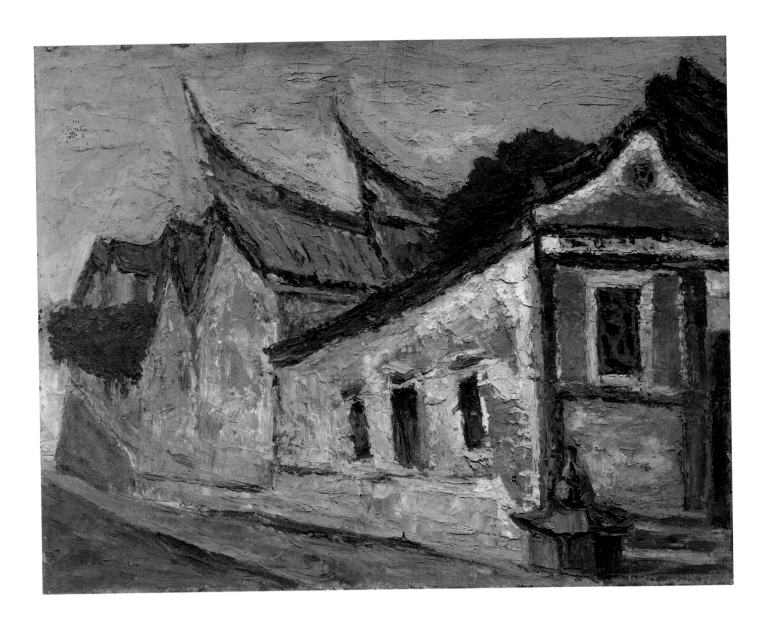

澎湖馬祖宮，1980，油彩、畫布，10P（41×53cm）。

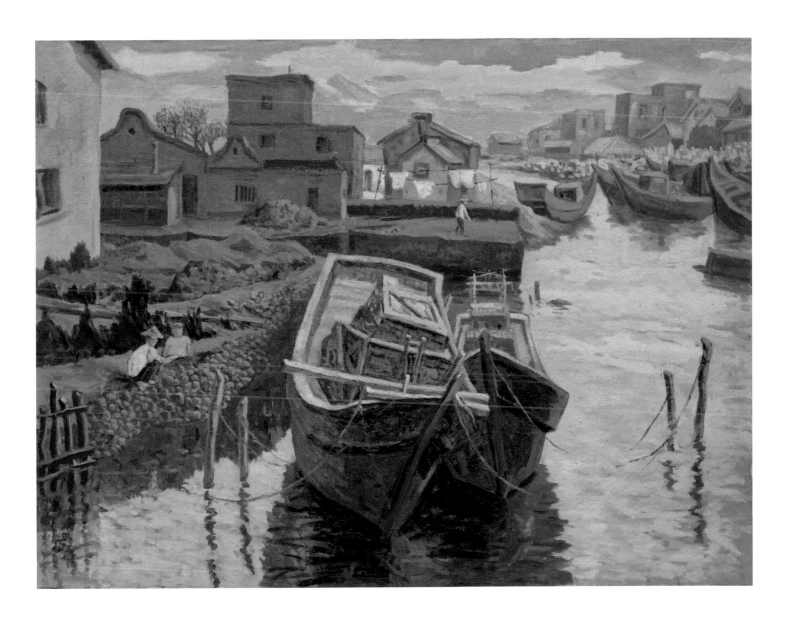

暮，1983，油彩、畫布，60F（97×130cm）。

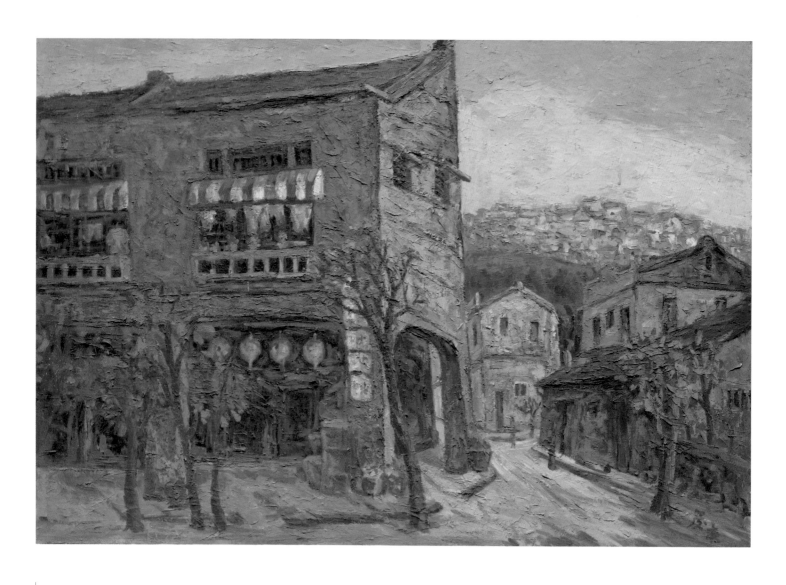

老街，1984 ，油彩、畫布，50P（80×116.5cm），全省公教美展第二名。

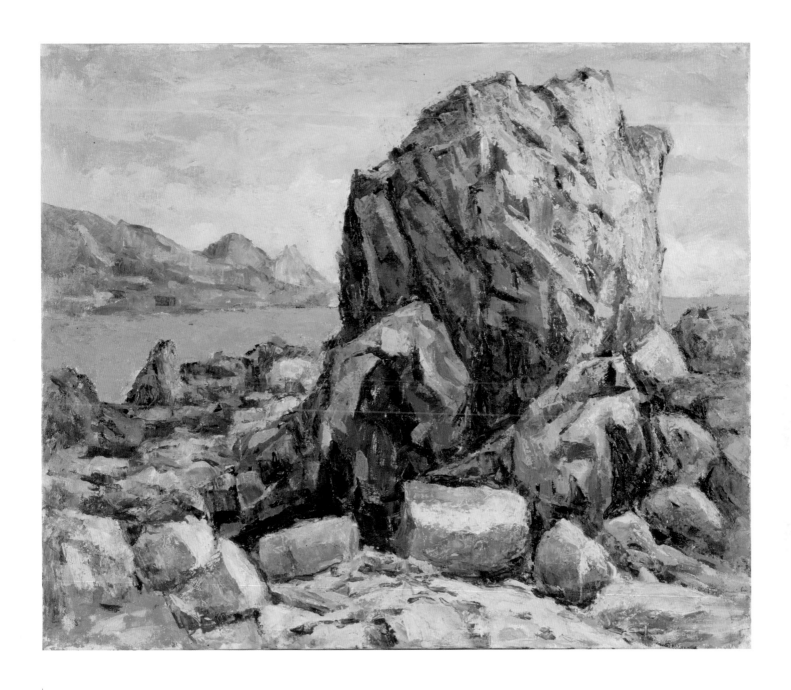

岩石，1988，油彩、畫布，12F（50×60.5cm）。

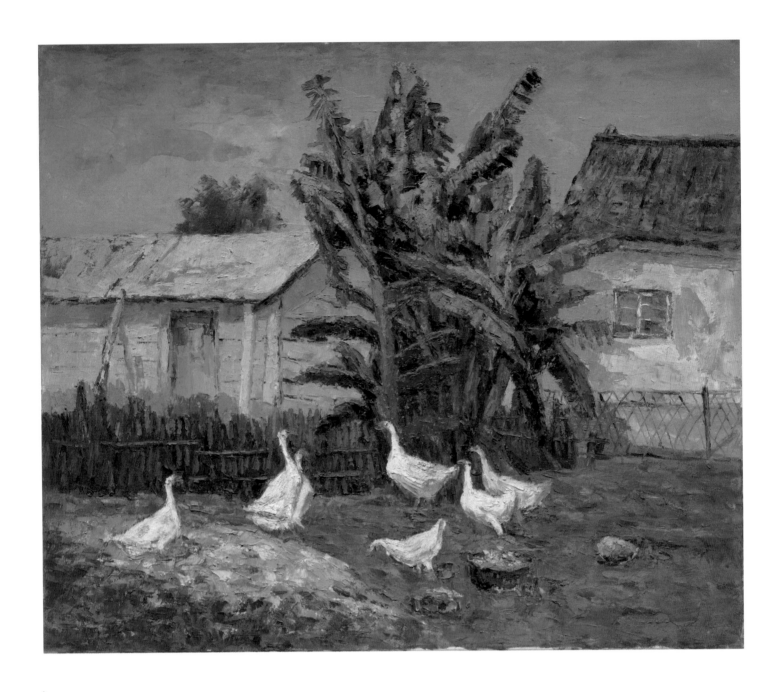

後院，1988，油彩、畫布，20F（60.5×72.5cm）。

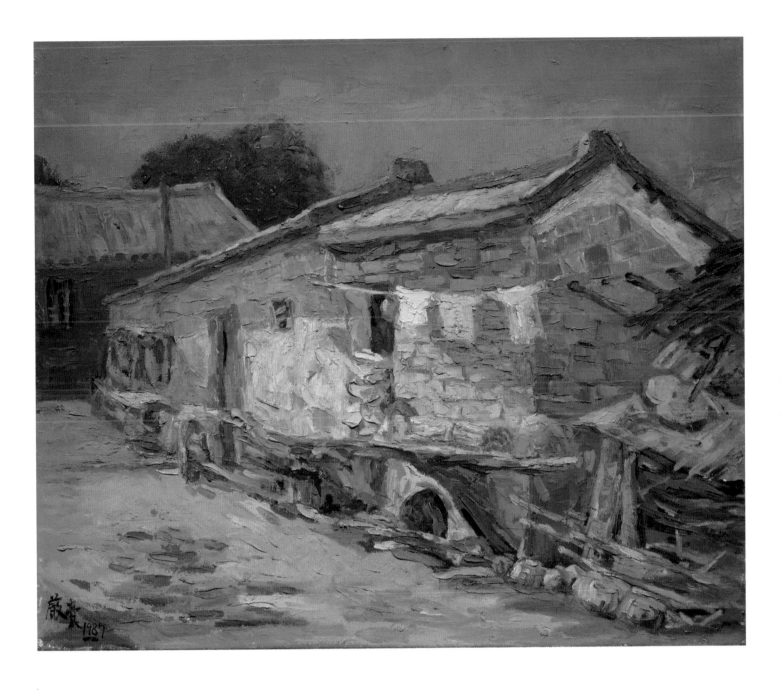

農家，1988，油彩、畫布，12F（50×60.5cm）。

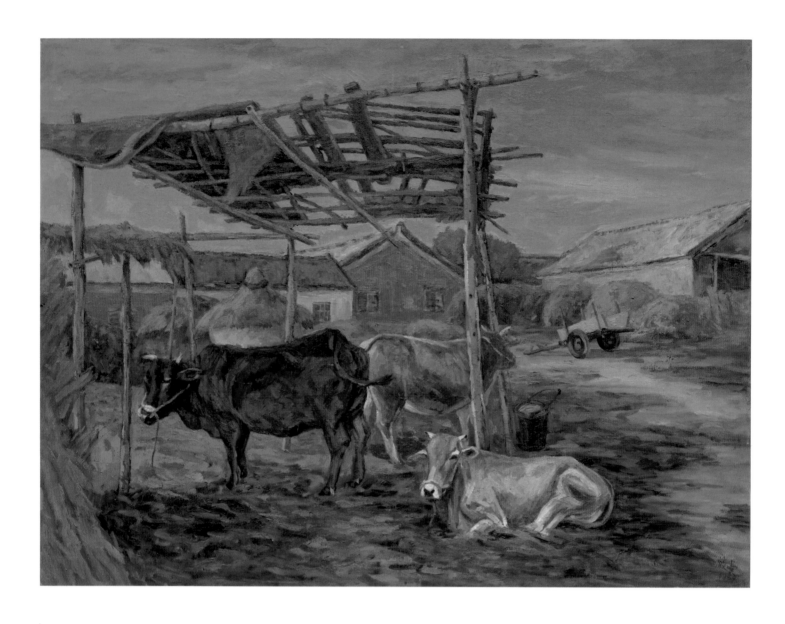

農村即景，1989，油彩、畫布，60F（97×130cm）。

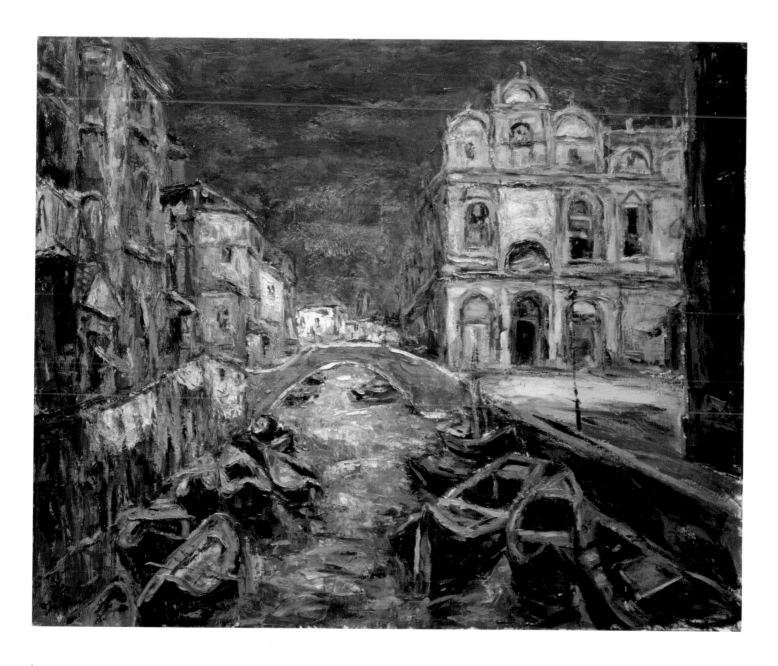

水鄉之戀，1992，油彩、畫布，30F（72.5×91cm）。

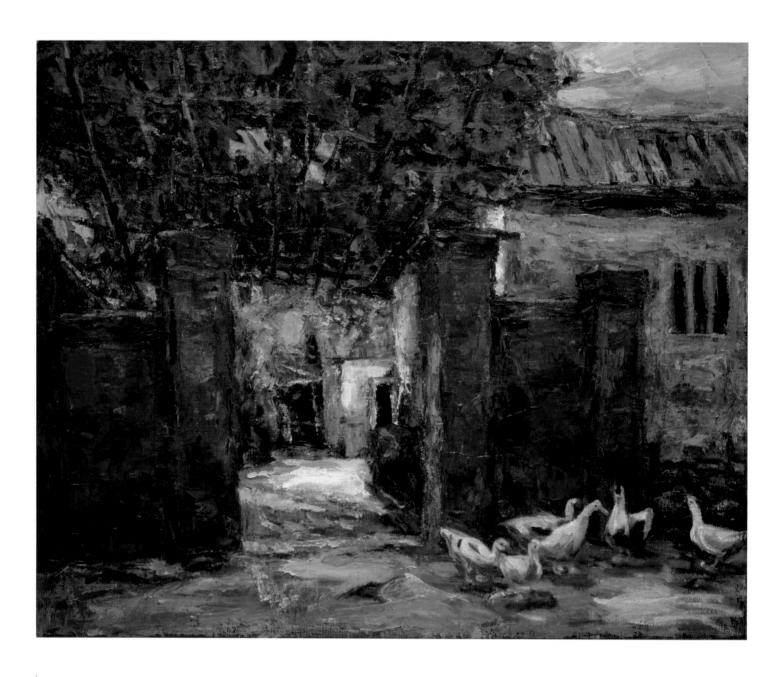

瓜棚下，1992，油彩、畫布，15F（53×65cm）。

明潭風光，1993，油彩、畫布，12F（50×60.5cm）。

阿里山之春，1993，油彩、畫布，15F（53×65cm）。

右頁圖：懷舊，1994，油彩、畫布，80F（145.5×112cm），第五十九屆台陽美展金牌獎。

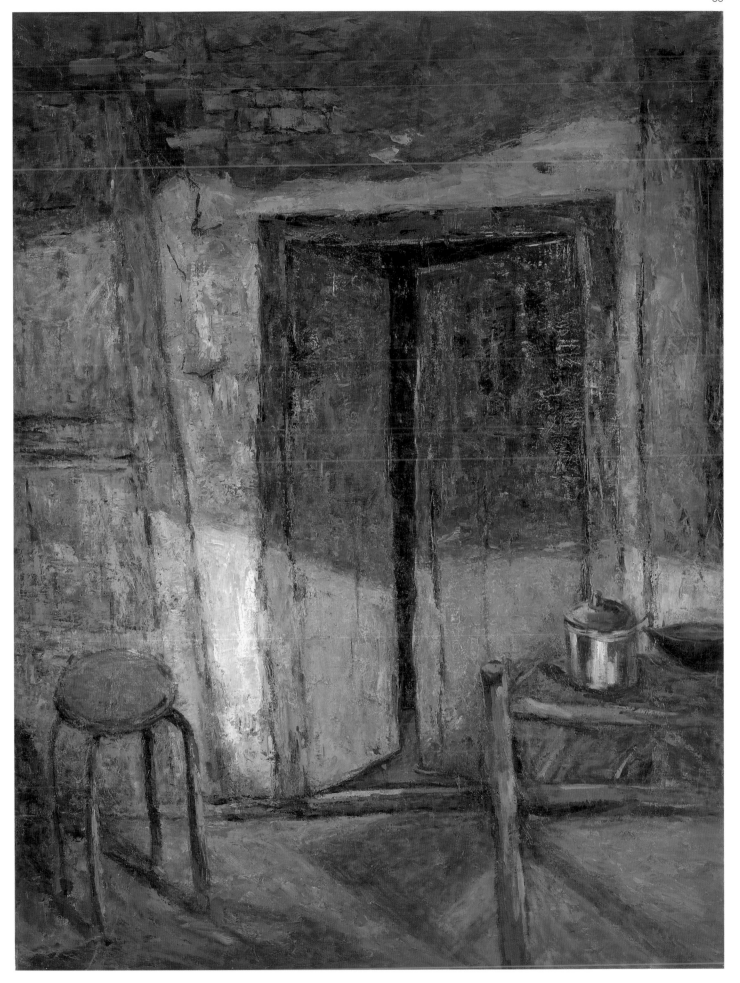

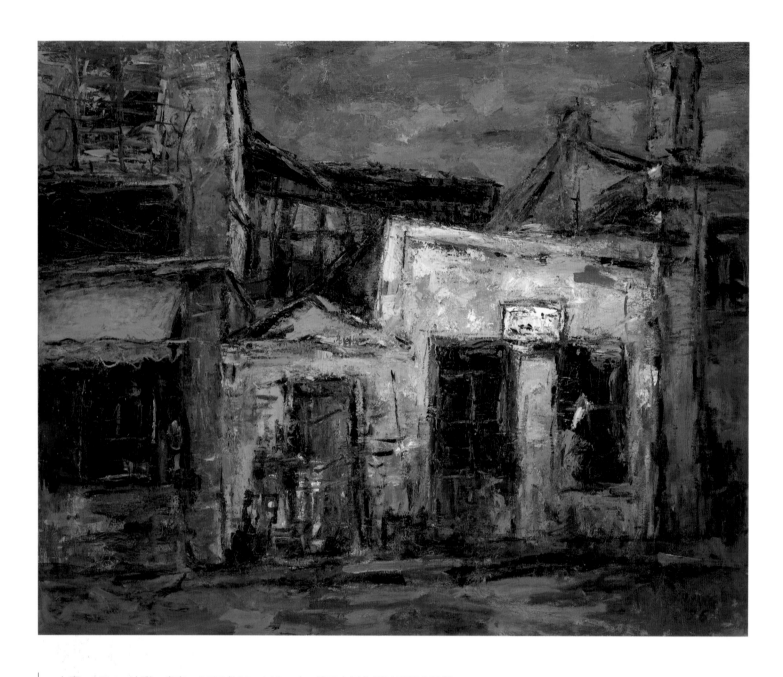

古厝，1996，油彩、畫布，100F（130×162cm），第二十屆全國油畫展金牌獎。

右頁圖：水邊人家，1997，油彩、畫布，80F（145.5×112cm），第六十屆台陽美展金牌獎。

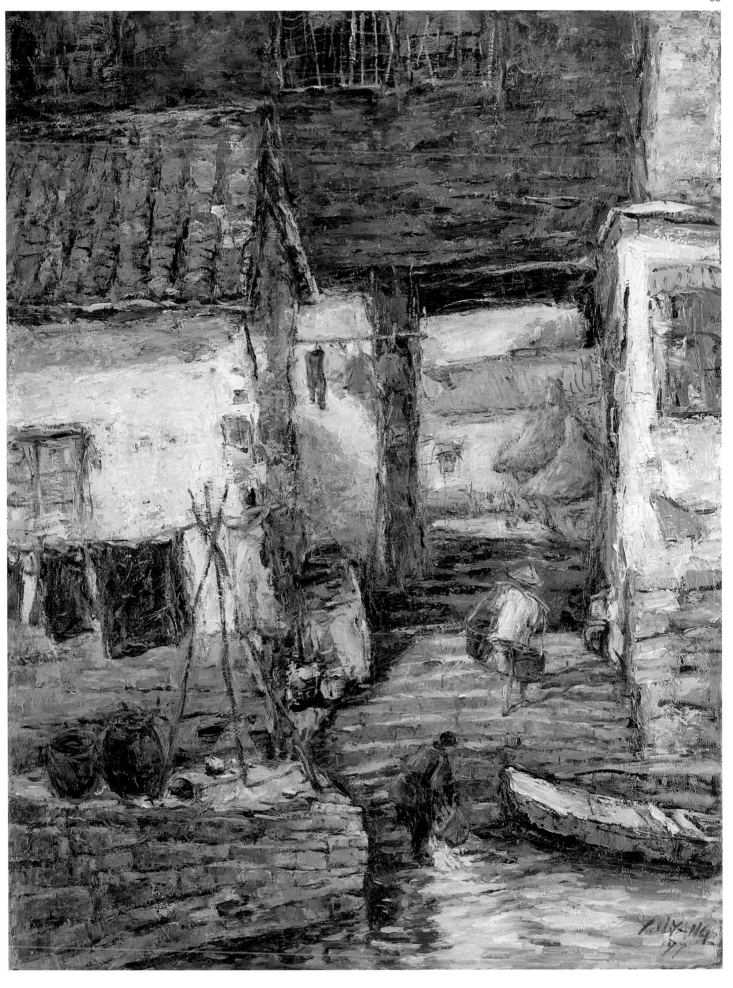

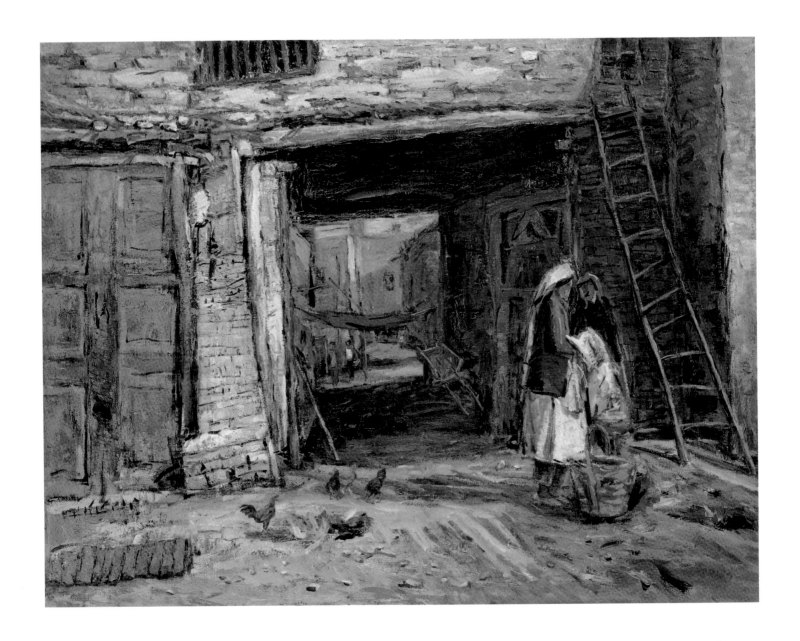

喀什風情，1997，油彩、畫布，80F（112×145.5cm），第十五屆全國美展第二名。

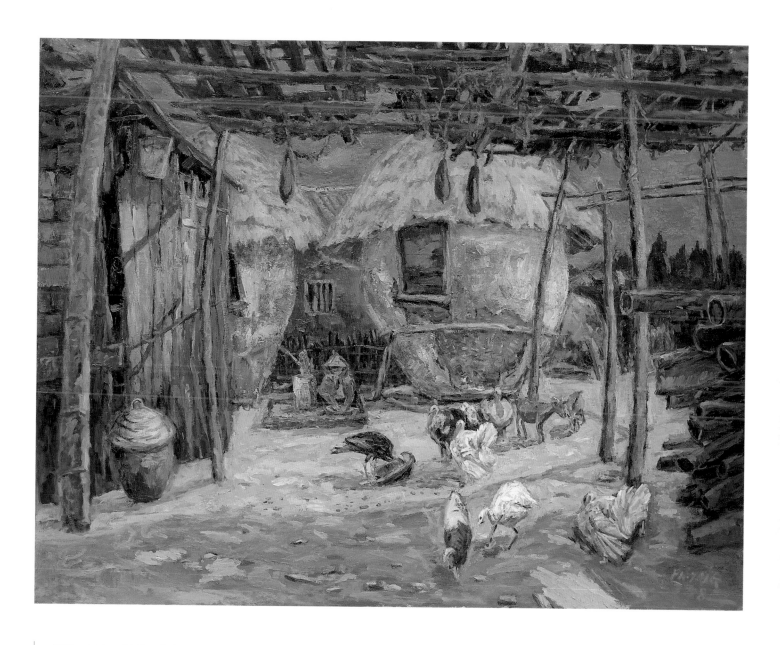

後院，1998，油彩、畫布，80F（112×145.5cm）。

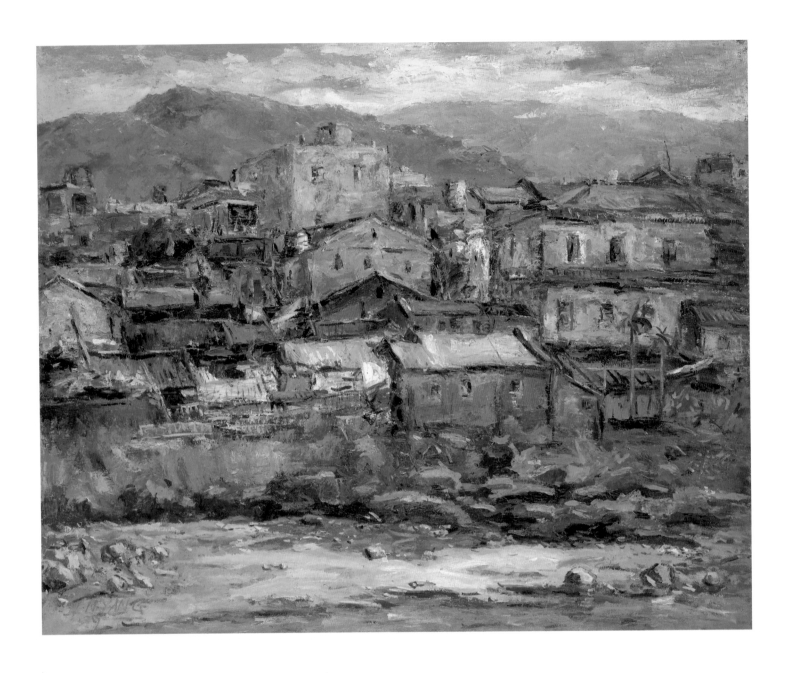

溪邊小鎮，1999，油彩、畫布，100F（130×162cm）。

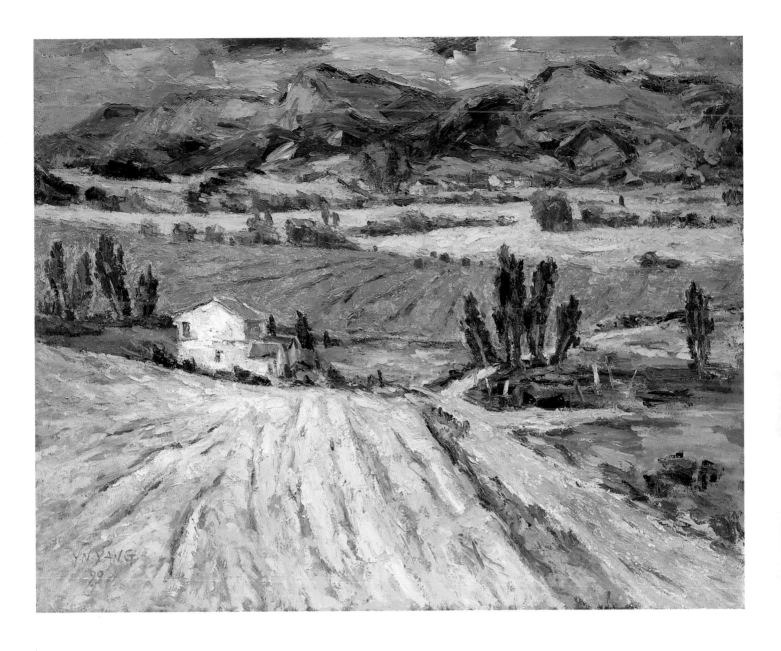

西班牙麥田，1999，油彩、畫布，50F（91×116.5cm）。

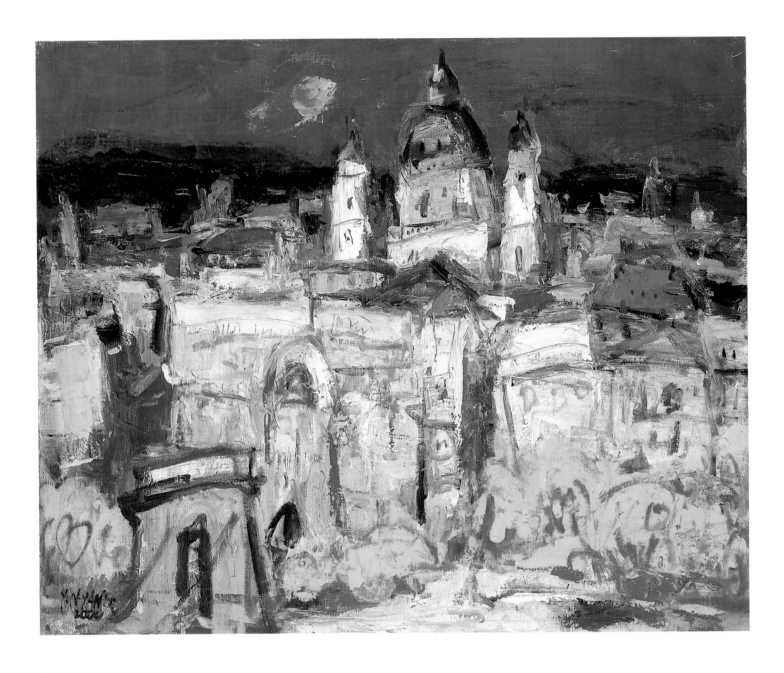

布達佩斯，2000，油彩、畫布，15F（53×65cm）。

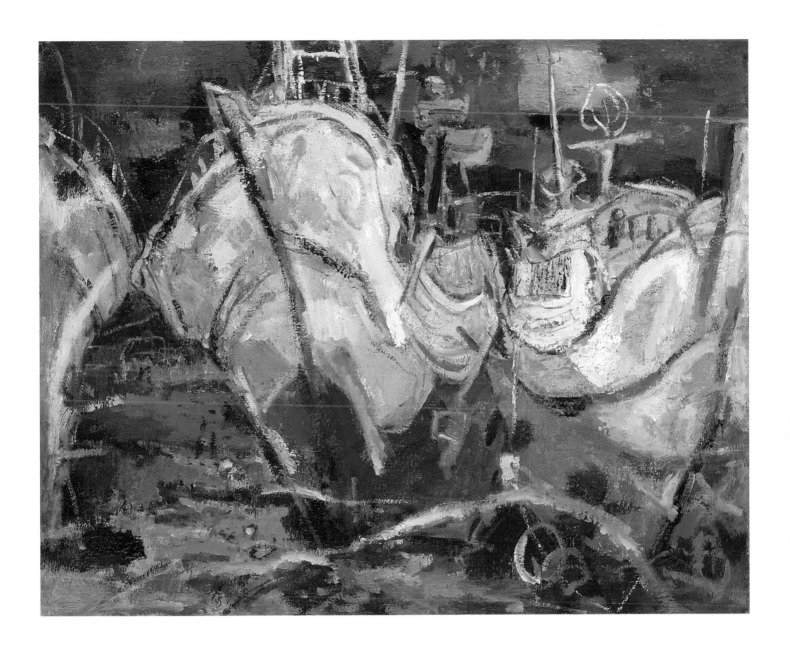

東港修船廠，2000，油彩、畫布，30F（72.5×91cm）。

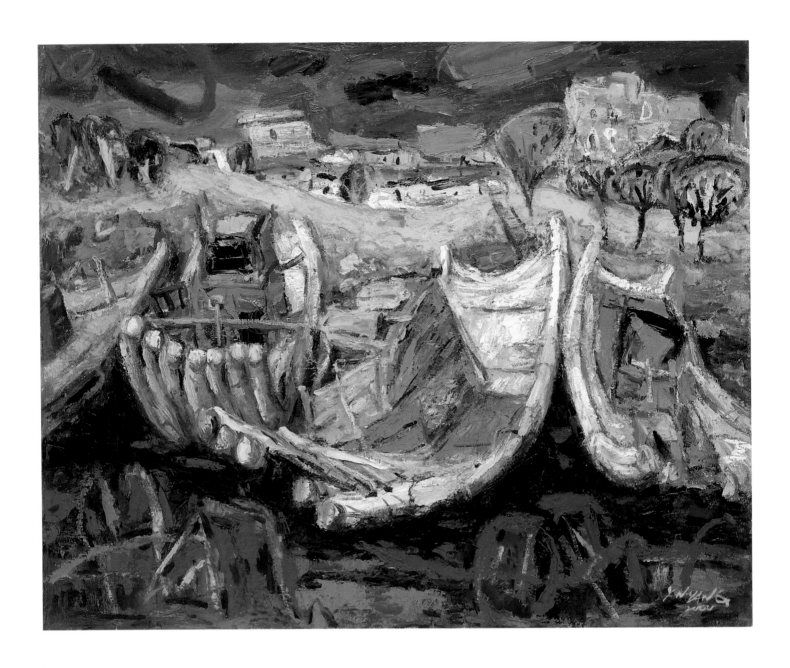

竹筏，2000，油彩、畫布，30F（72.5×91cm）。

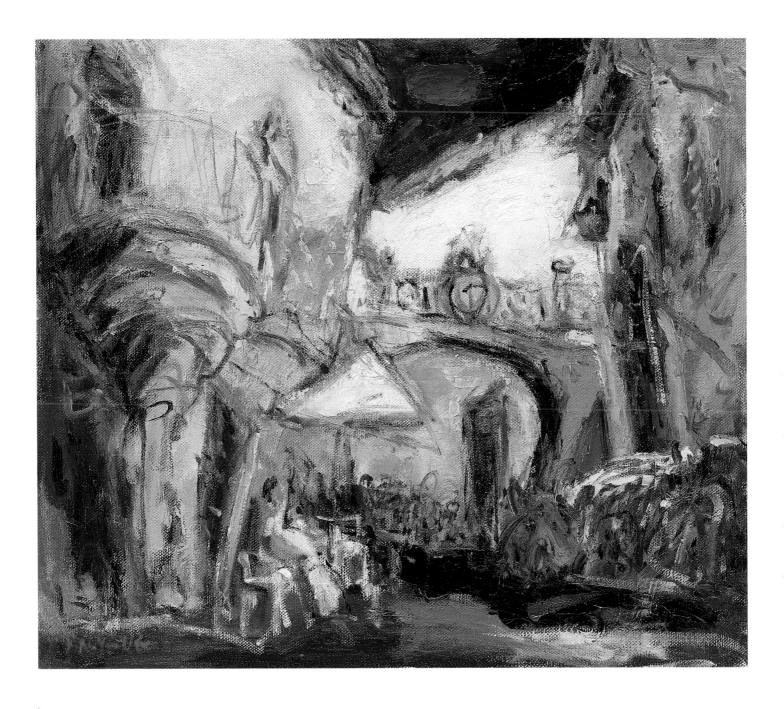

西班牙民俗村，2000，油彩、畫布，10F（45.5×53cm）。

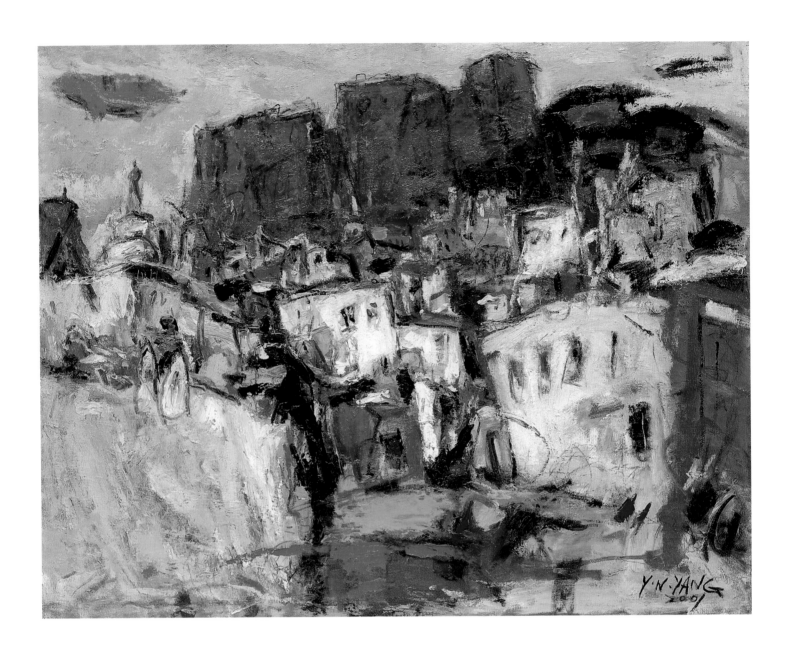

山城（印度拉達克），2001，油彩、畫布，50F（91×116.5cm）。

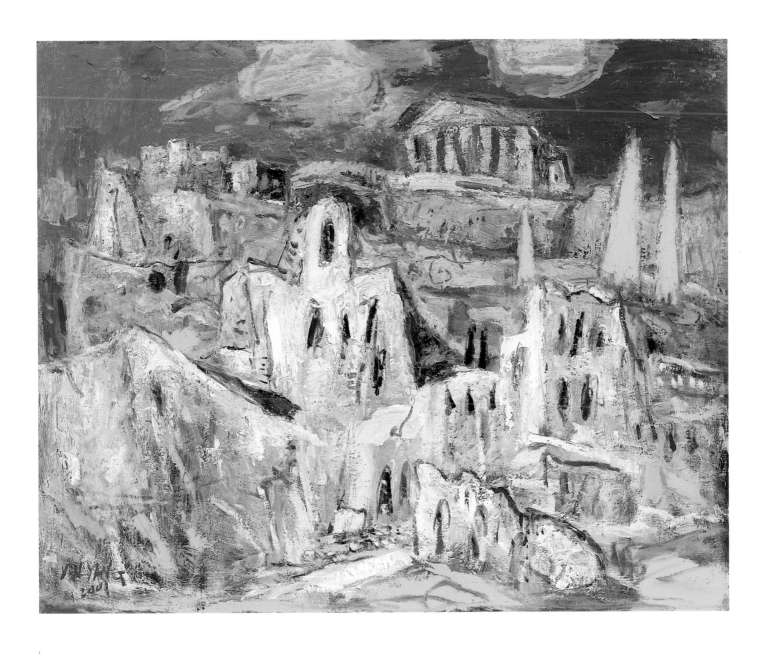

歲月（雅典古城），2001，油彩、畫布，30F（72.5×91cm）。

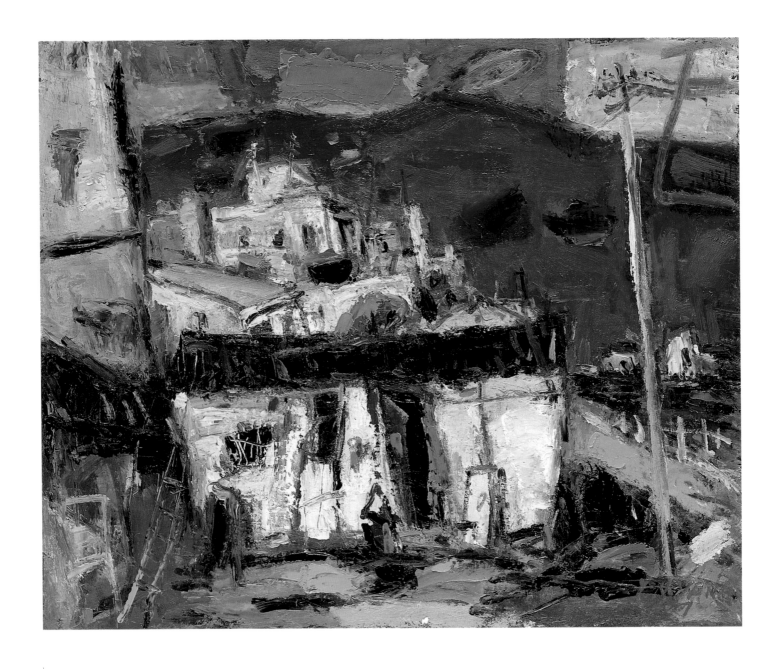

綠島一瞥，2001，油彩、畫布，15F（53×65cm）。

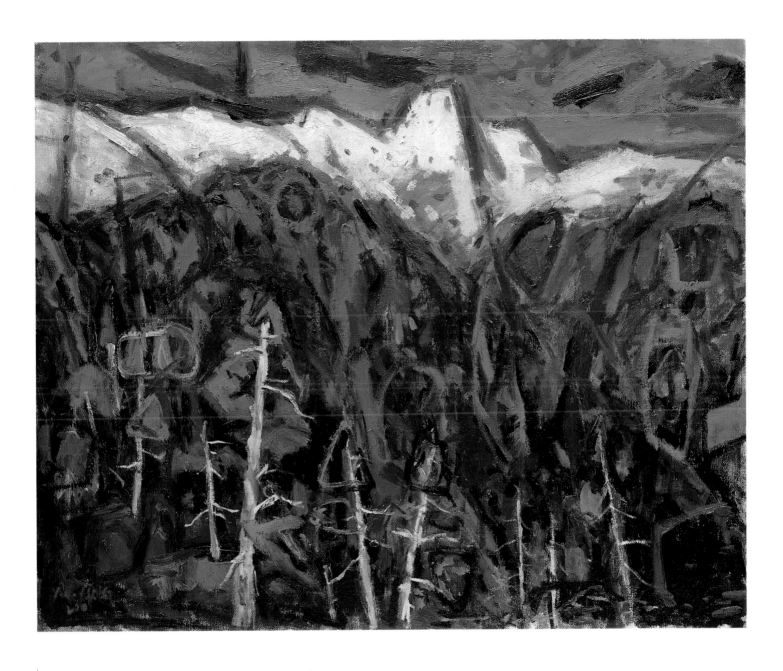

遠眺玉山，2001，油彩、畫布，30F（72.5×91cm）。

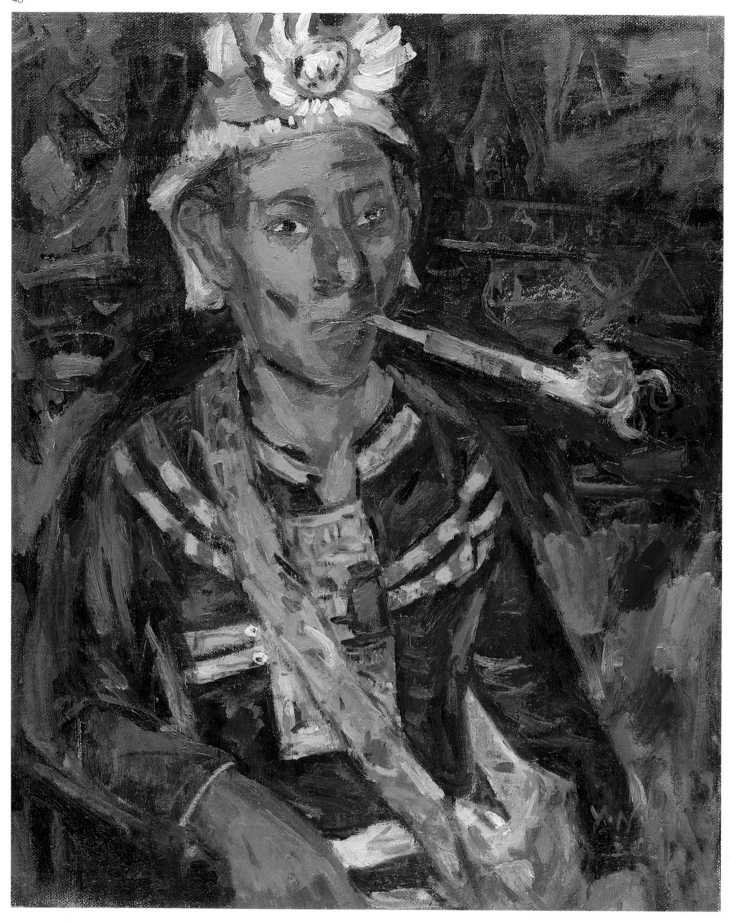

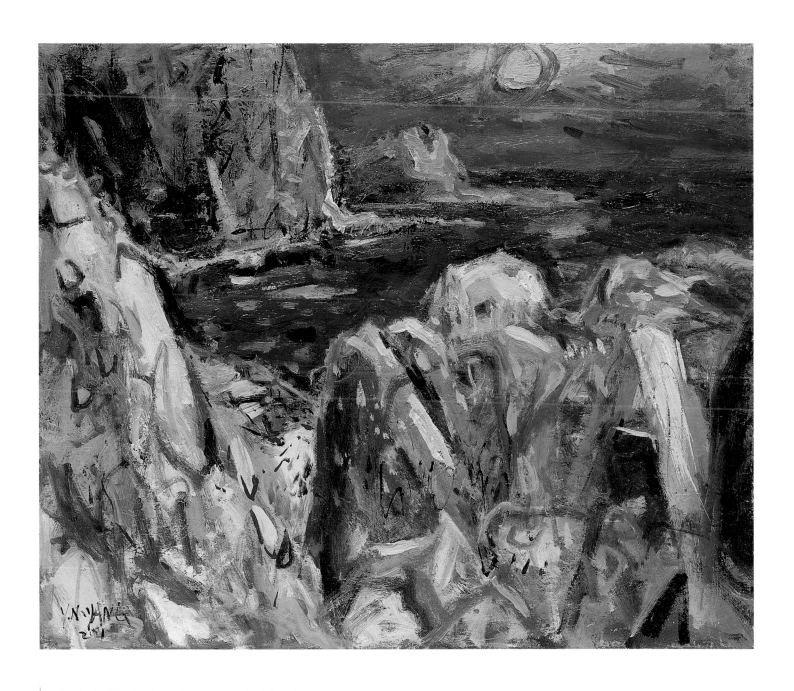

龍洞，2001，油彩、畫布，12F（60.5×50cm）。

左頁圖：魯凱族的男人，2001，油彩、畫布，12F（50×60.5cm）。

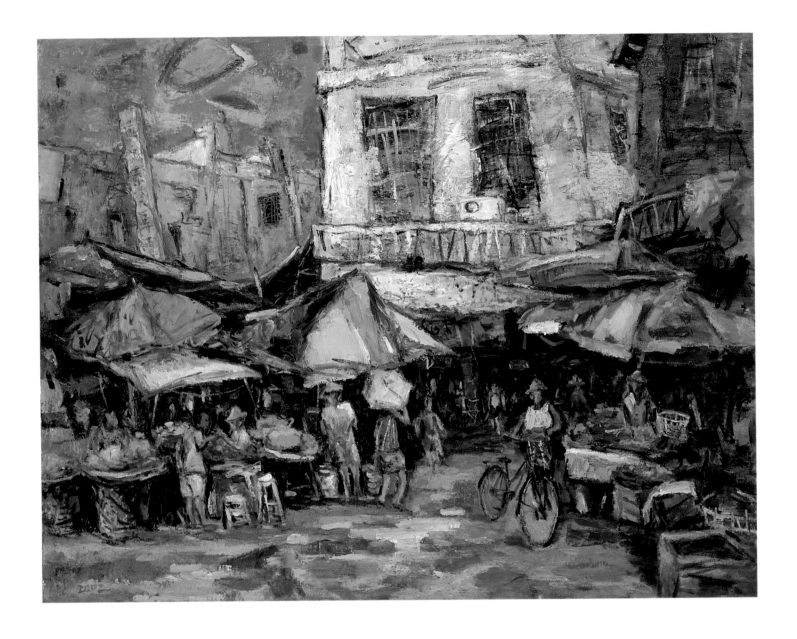

市場，2002，油彩、畫布，80F（112×145.5cm）。

右頁圖：澎湖所見，2002，油彩、畫布，30F（91×72.5cm）。

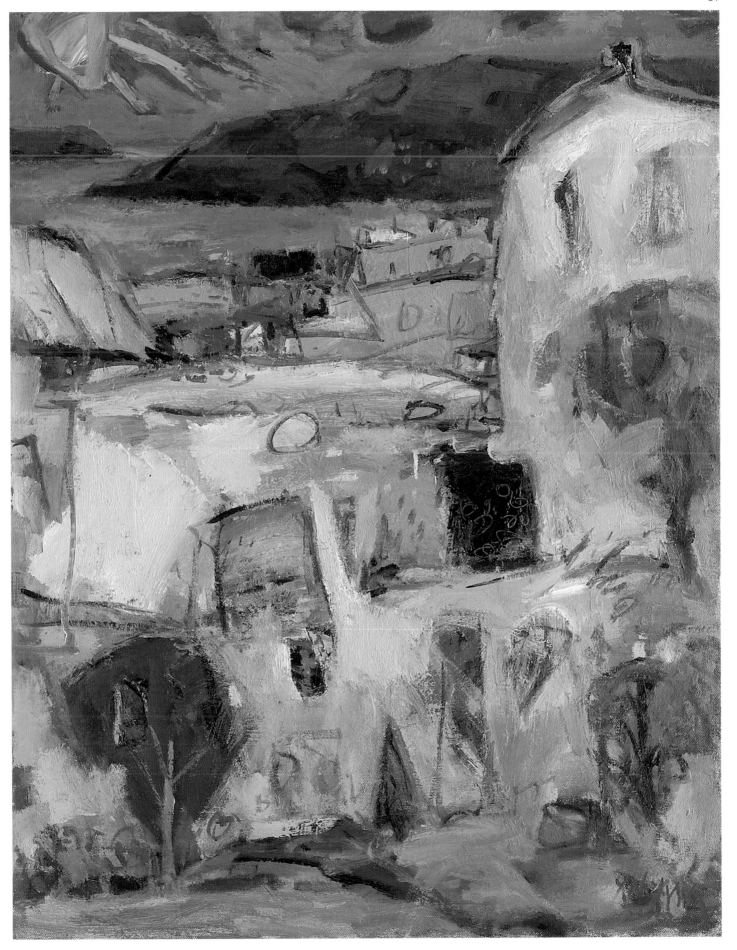

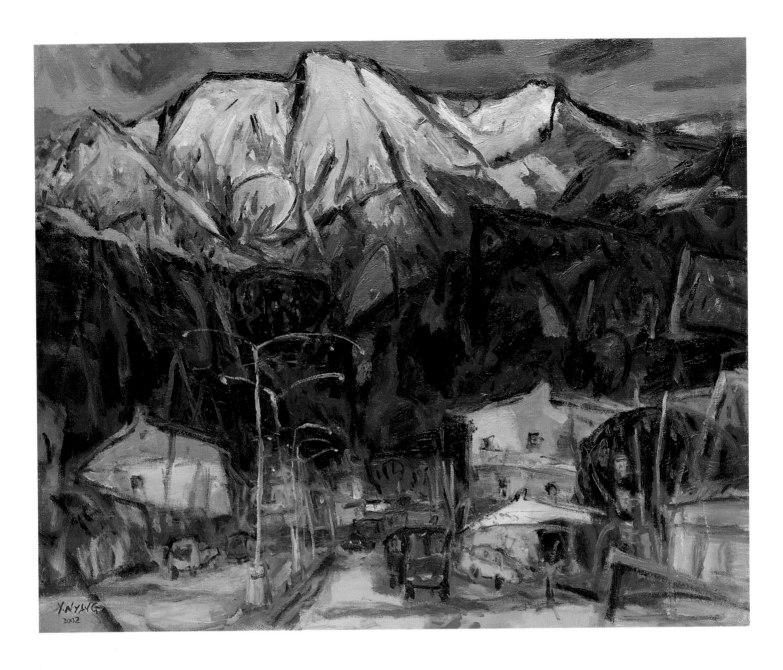

遠眺合歡，2002，油彩、畫布，40F（80×100cm）。

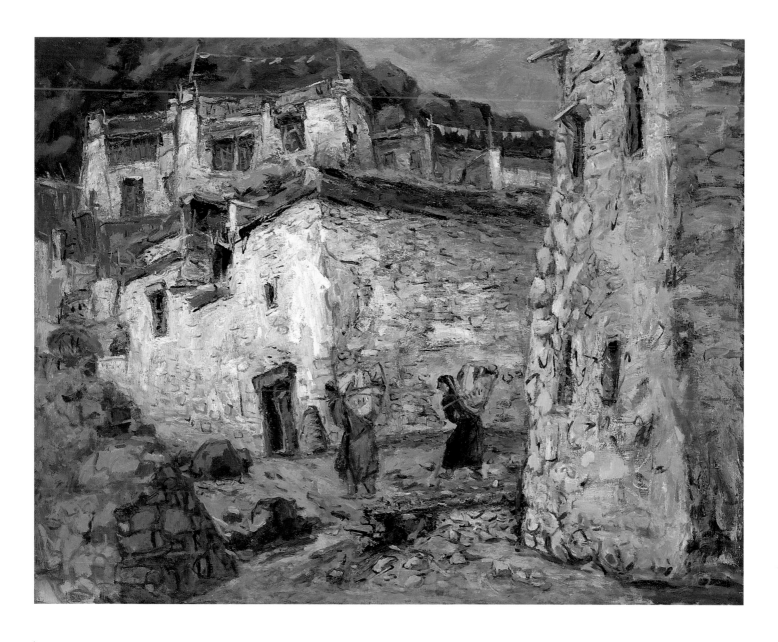

印度小村莊，2002，油彩、畫布，80F（112×145.5cm），第五十六屆全省美展第一名。

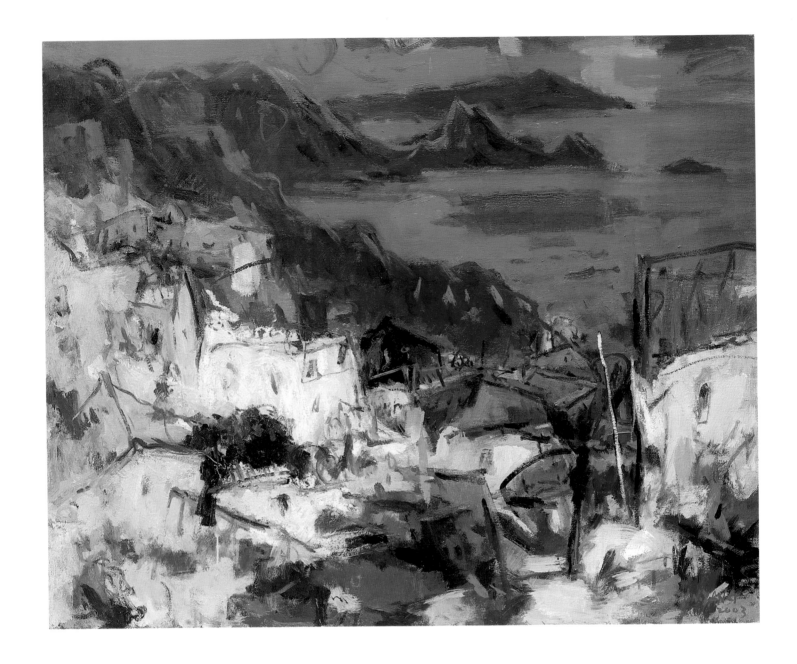

九份，2003，油彩、畫布，30F（72.5×91cm）。

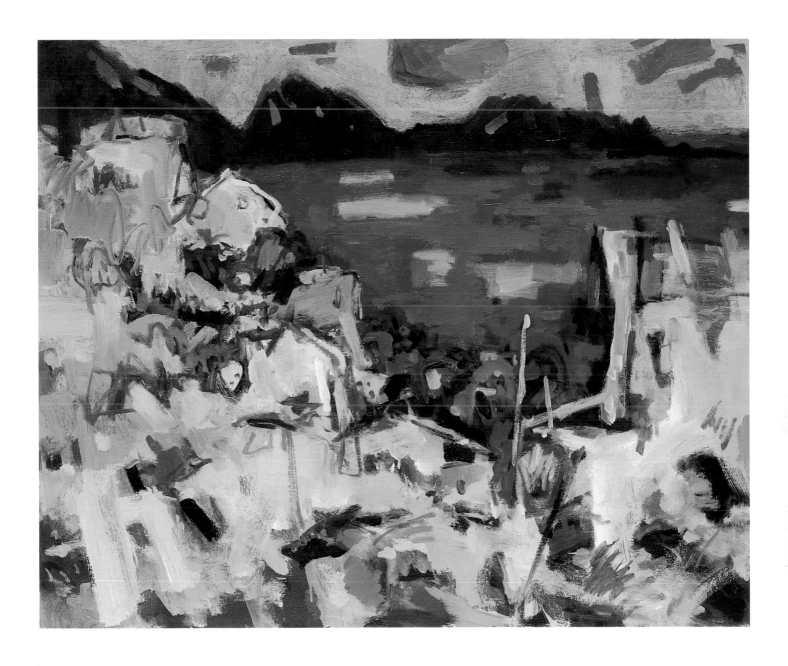

九份，2003，油彩、畫布，30F（72.5×91cm）。

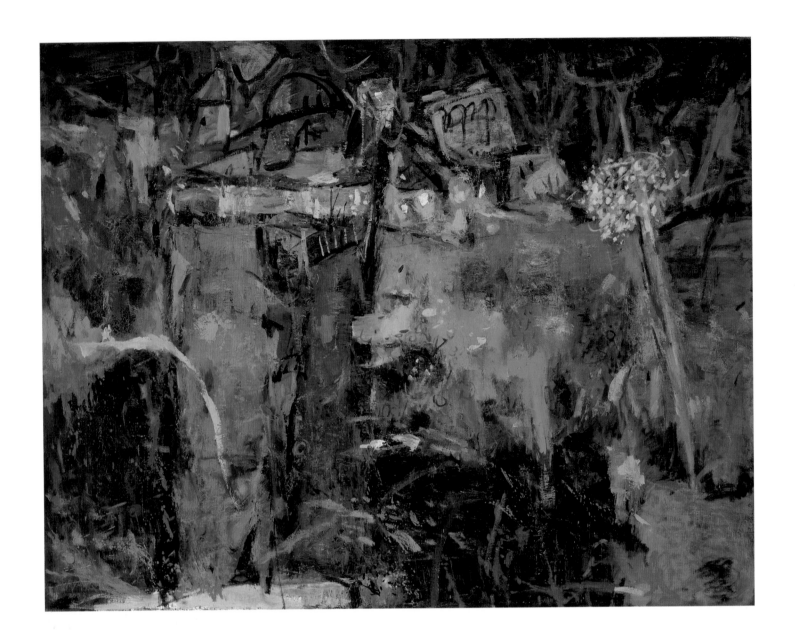

憶，2003，油彩、畫布，80F（112×145.5cm），全省美展第59屆邀請展。

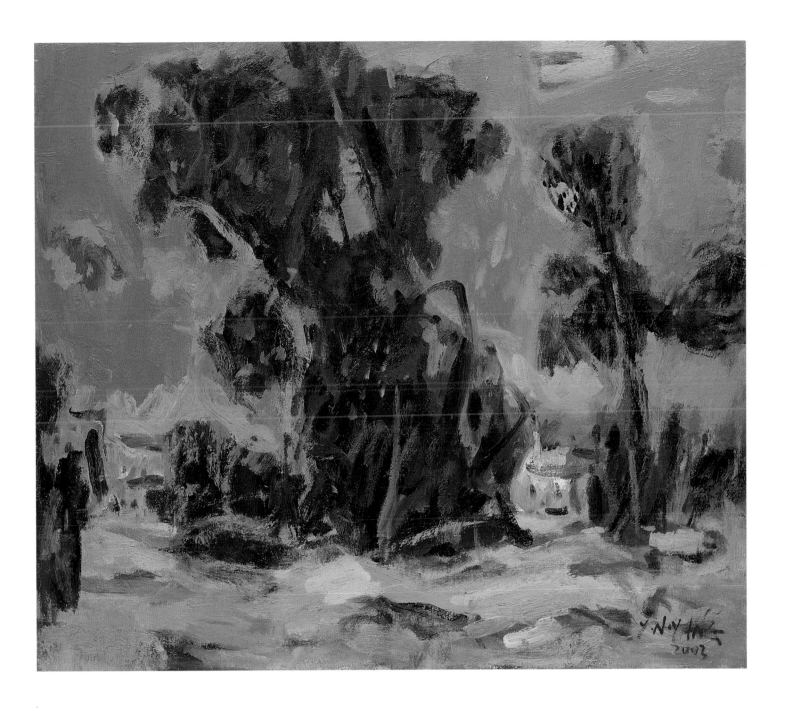

綠色組合，2003，油彩、畫布，10F（45.5×53cm）。

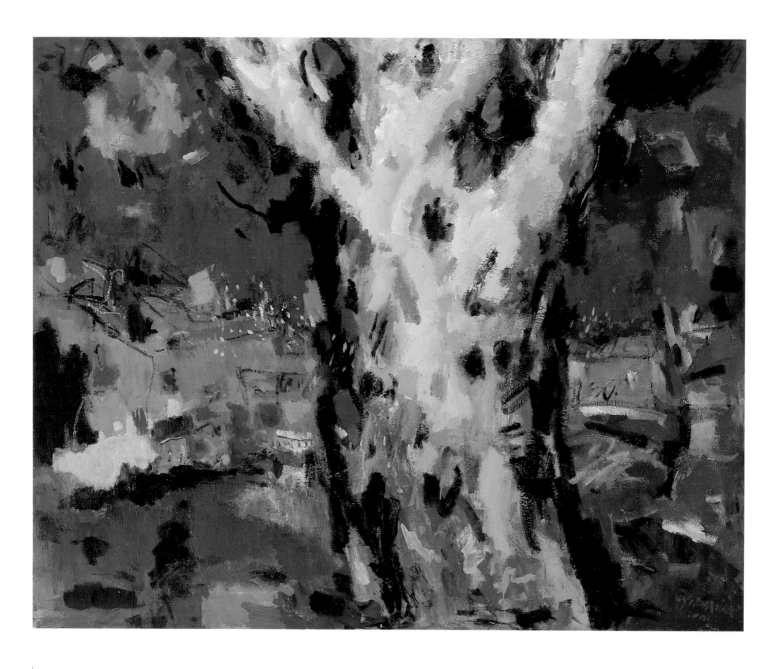

聚，2003，油彩、畫布，100F（130×162cm）。

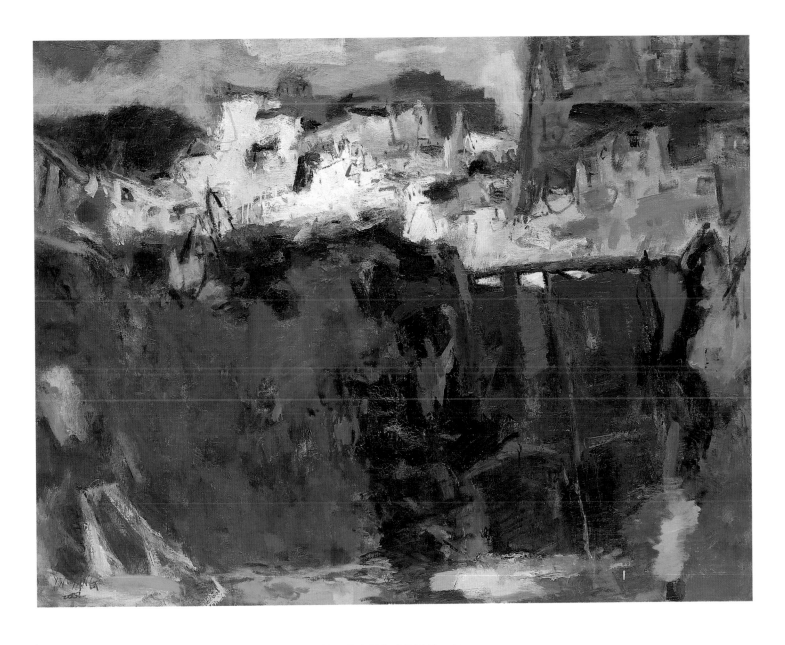

古城，2003，油彩、畫布，80F（112×145.5cm），第五十七屆全省美展第一名。

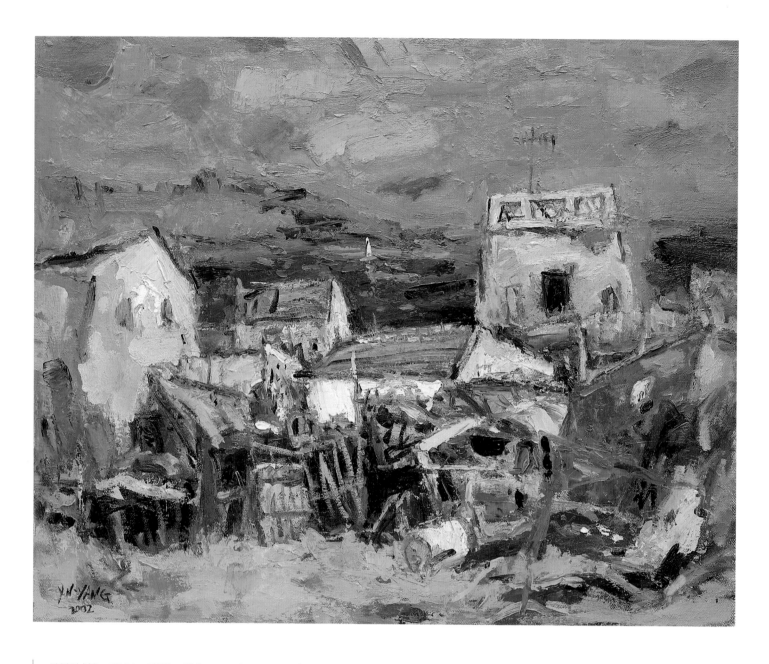

澎湖村莊，2004，油彩、畫布，15F（53×65cm）。

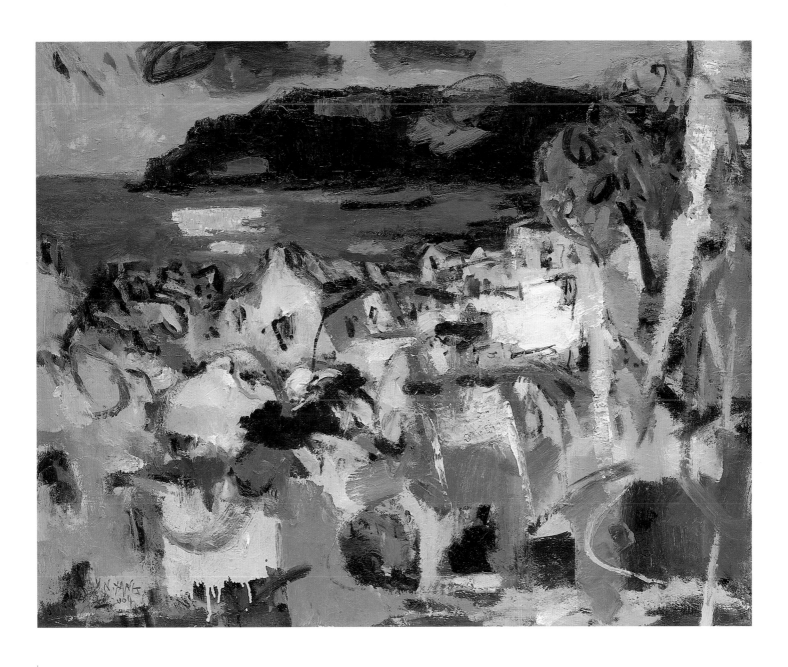

澎湖漁村，2004，油彩、畫布，30F（72.5×91cm）。

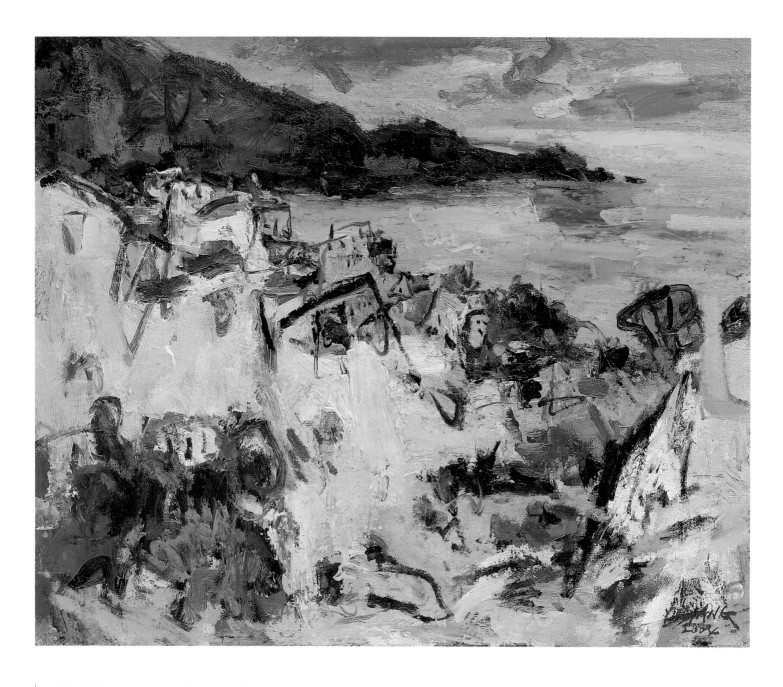

九份夕照，2004，油彩、畫布，12F（50×60.5cm）。

右頁圖：聖家族教堂，2004，油彩、畫布，80F（145.5×112cm），第五十八屆全省美展第二名。

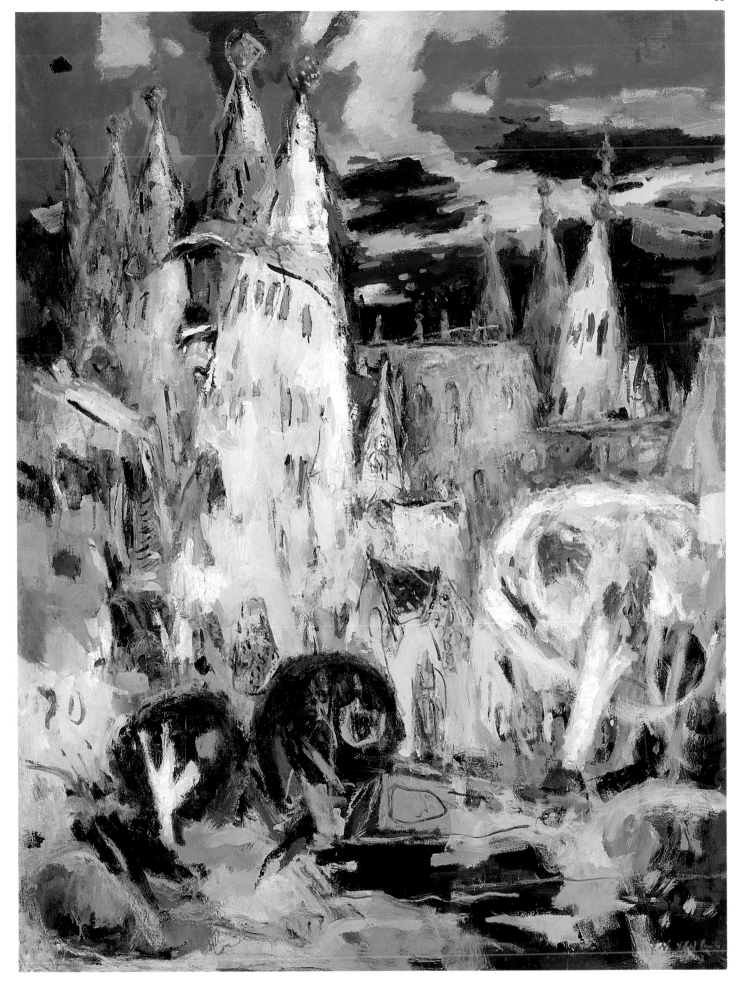

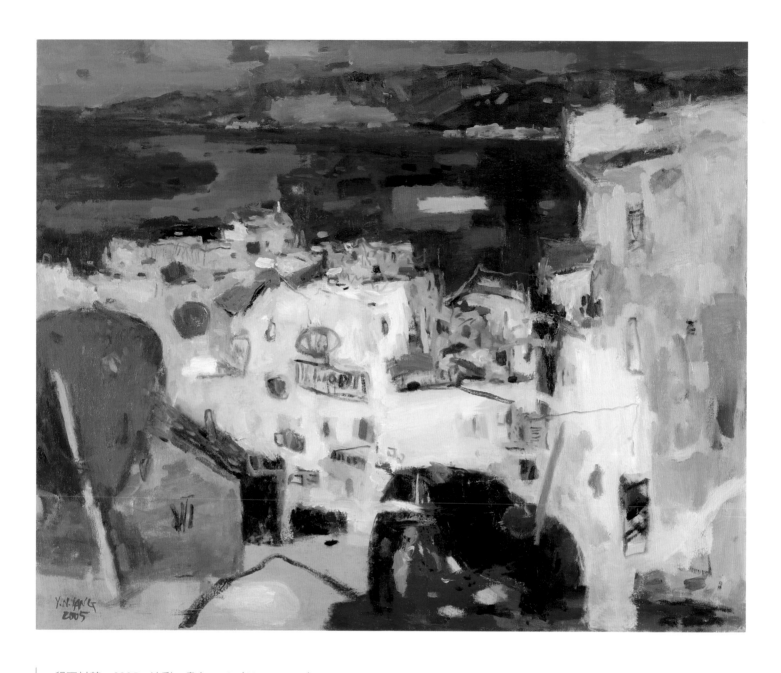

墾丁村莊，2005，油彩、畫布，40F（80×100cm）。

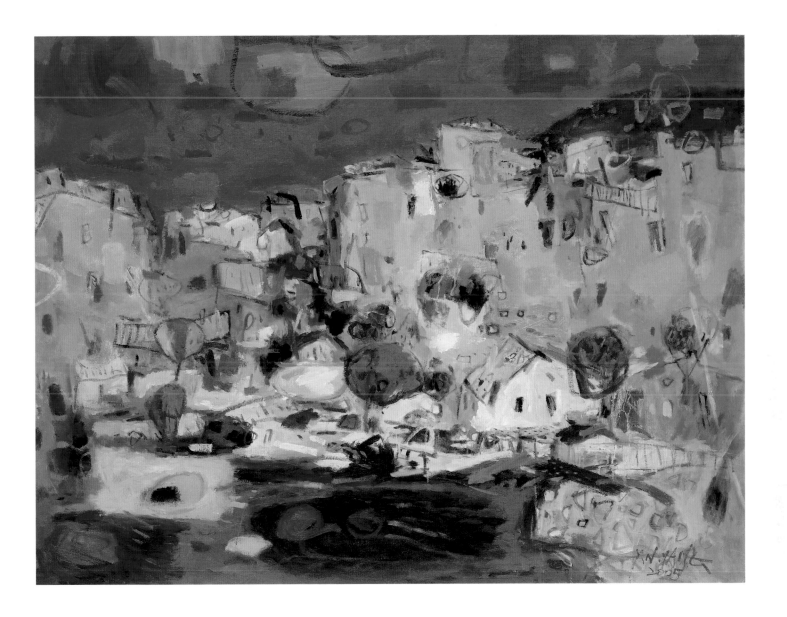

墾丁萬里桐，2005，油彩、畫布，60F（97×130cm），第六十屆全省美展邀請展。

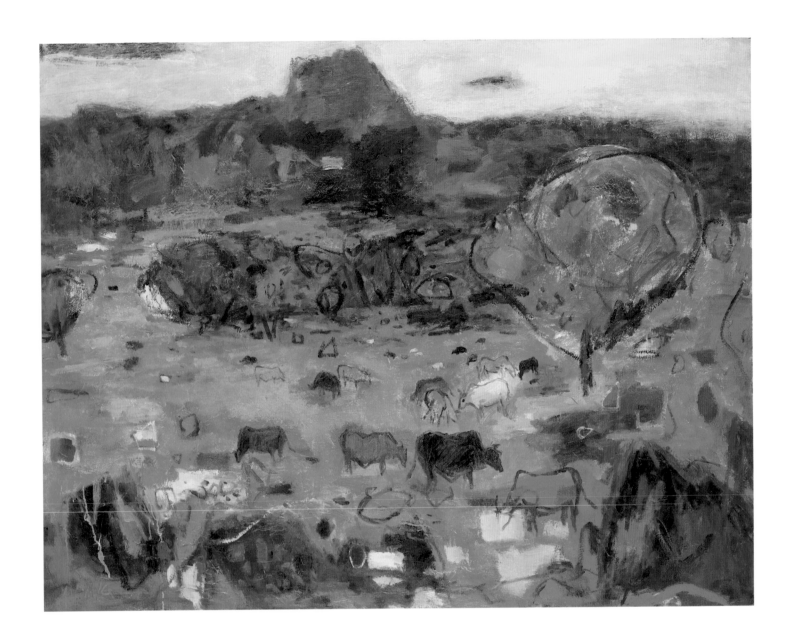

大尖山下，2005，油彩、畫布，80F（112×145.5cm）。

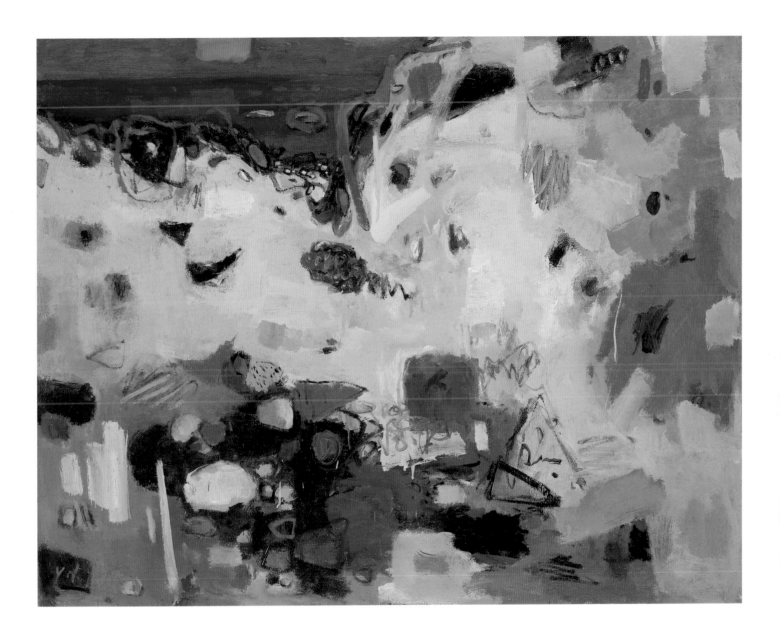

岩之聯想，2005，油彩、畫布，50F（91×116.5cm）。

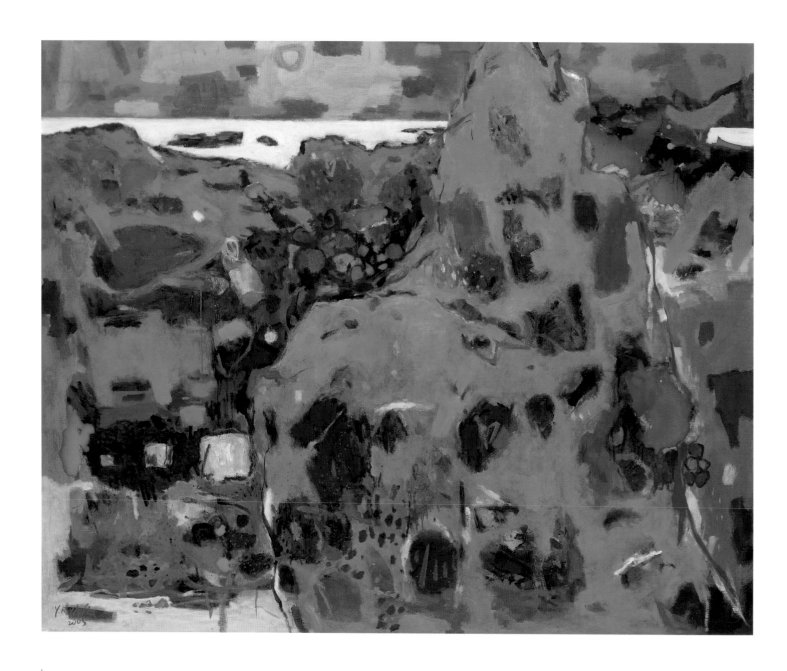

岩舞曲，2005，油彩、畫布，100F（130×162cm）。

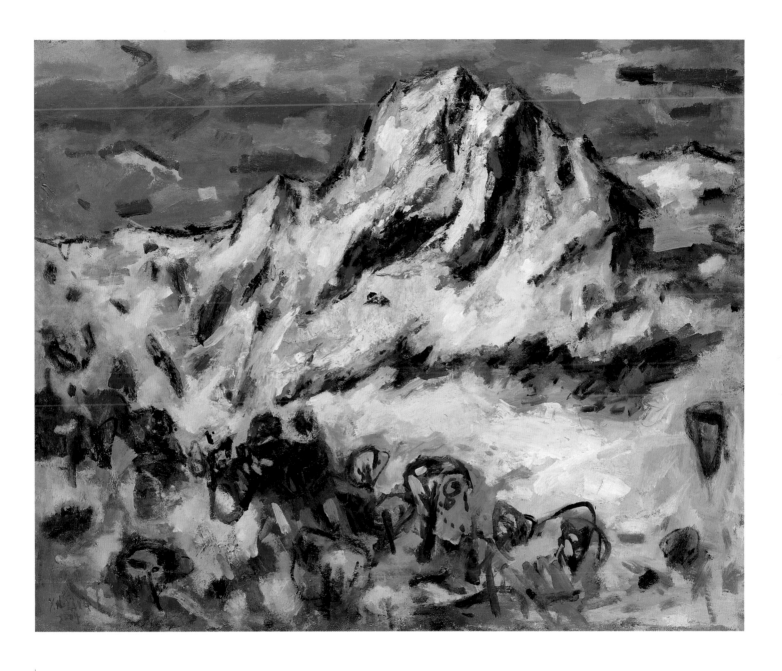

皚皚玉山，2005，油彩、畫布，30F（72.5×91cm）。

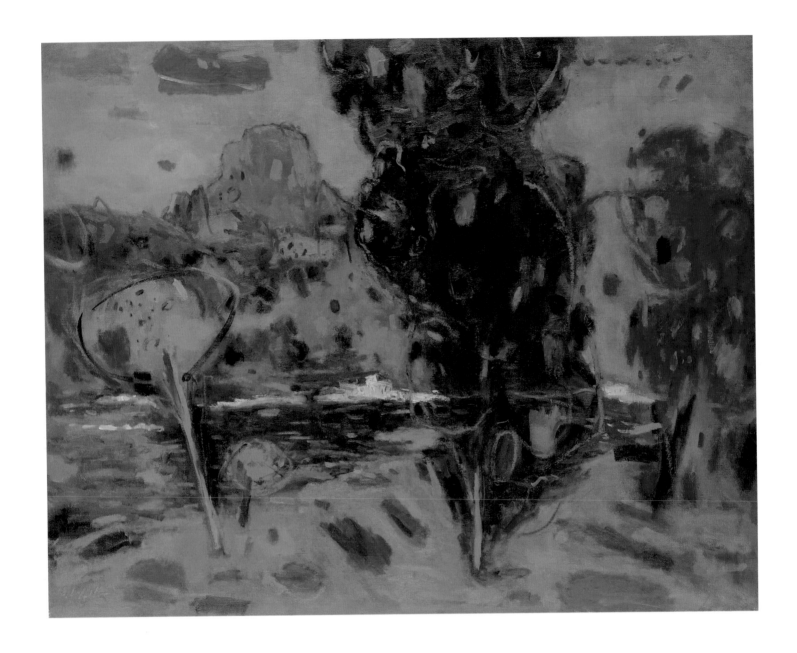

綠色墾丁，2005，油彩、畫布，50F（91×116.5cm）。

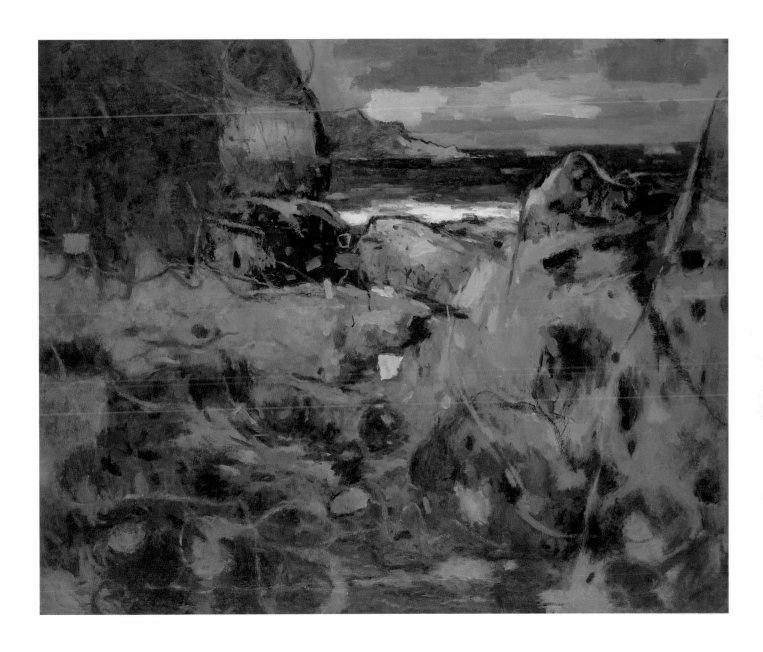

佳洛水風情，2005，油彩、畫布，100F（130×162cm）。

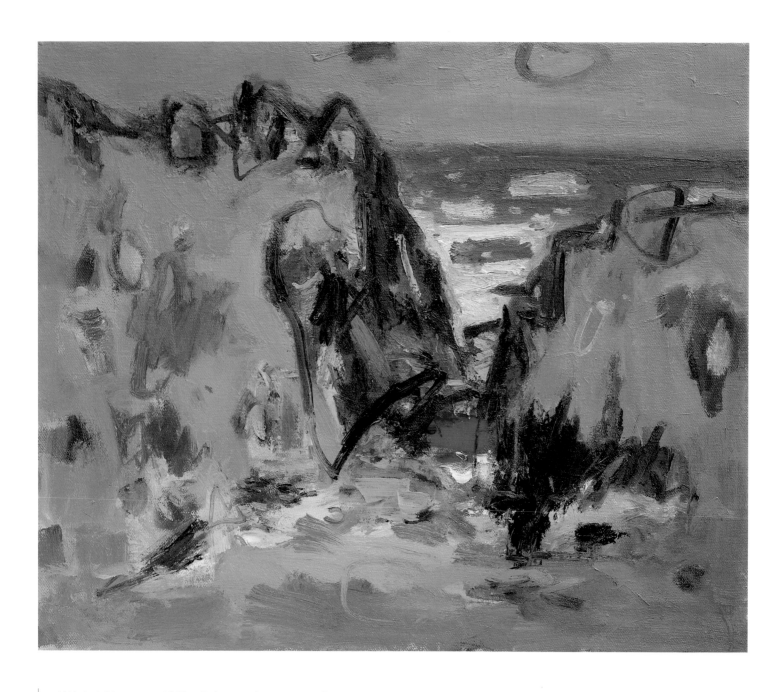

佳洛水奇岩，2005，油彩、畫布，12F（50×60.5cm）。

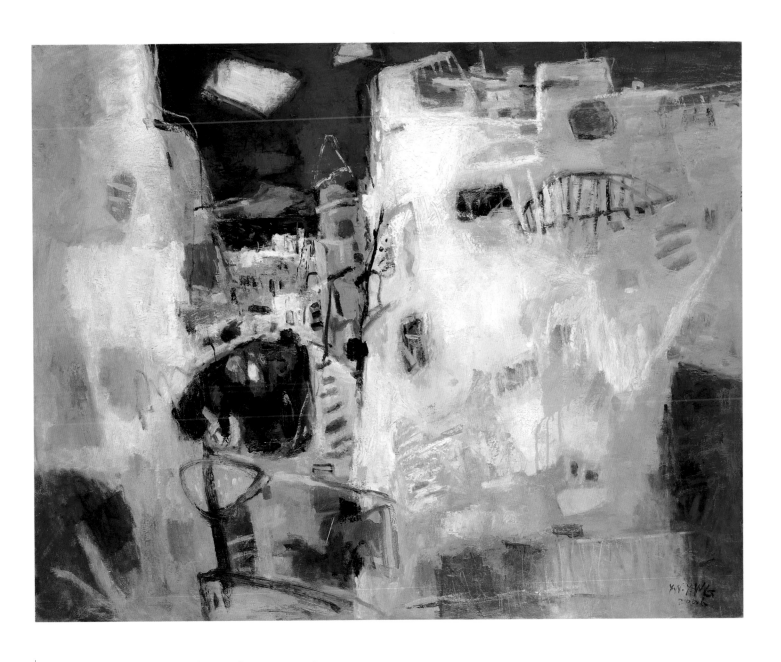

夾巷白壁，2006，油彩、畫布，50F（91×116.5cm）。

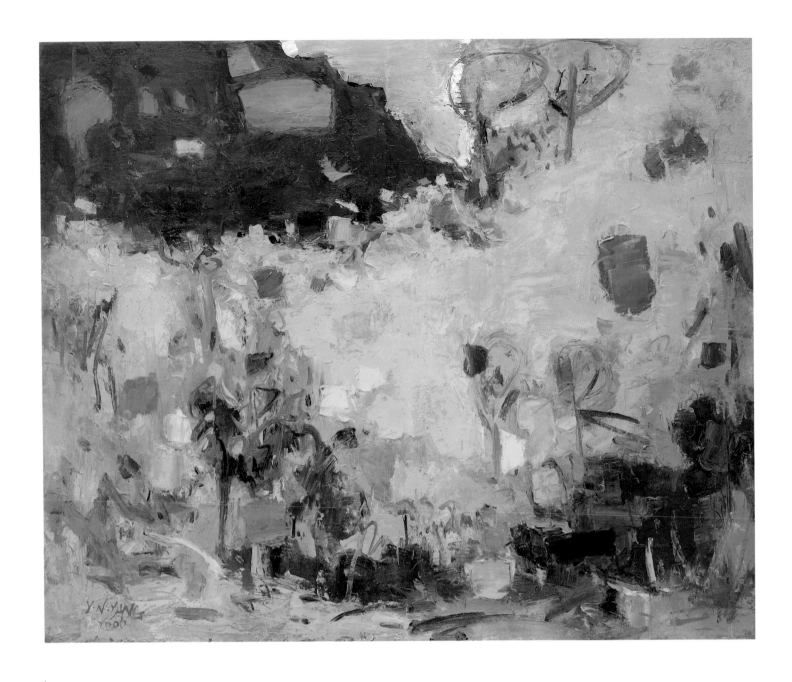

春花盛開，2006，油彩、畫布，15F（53×65cm）。

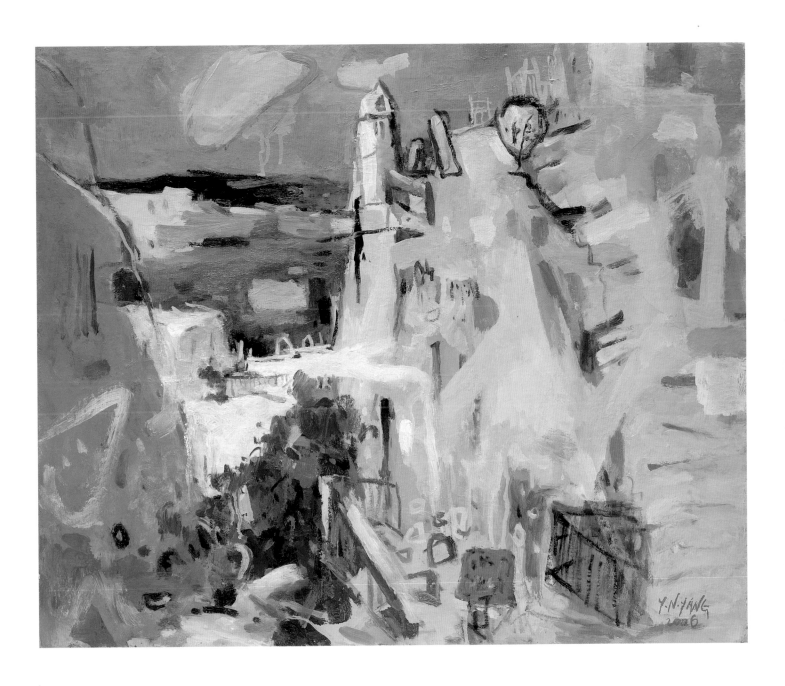

米克諾斯島組曲，2006，油彩、畫布，15F（53×65cm）。

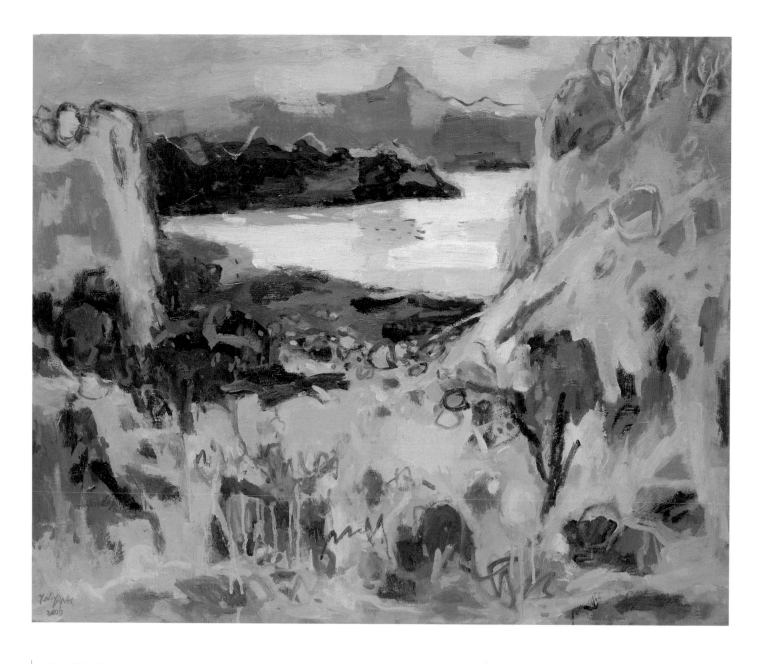

貓鼻頭海邊，2006，油彩、畫布，25F（65×80cm）。

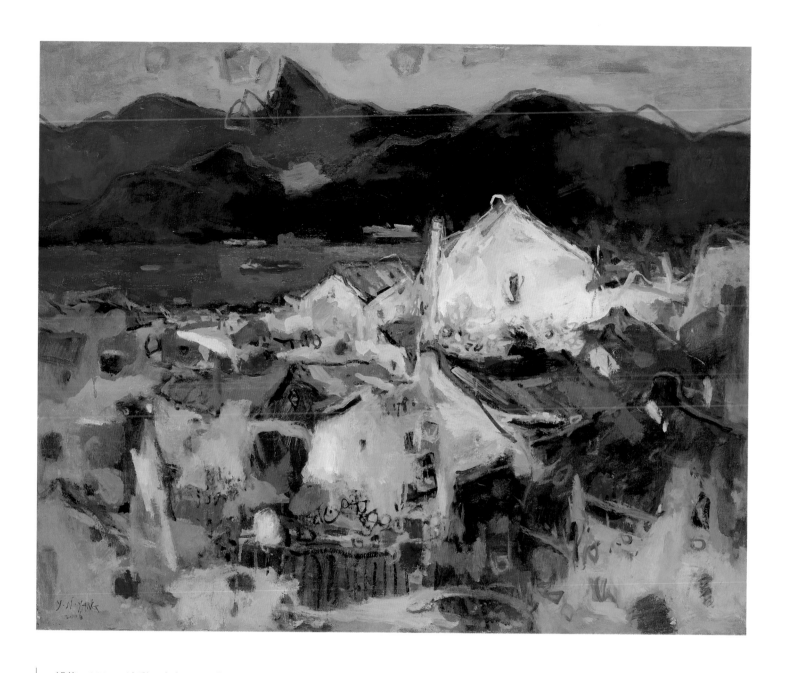

部落，2006，油彩、畫布，30F（72.5×91cm）。

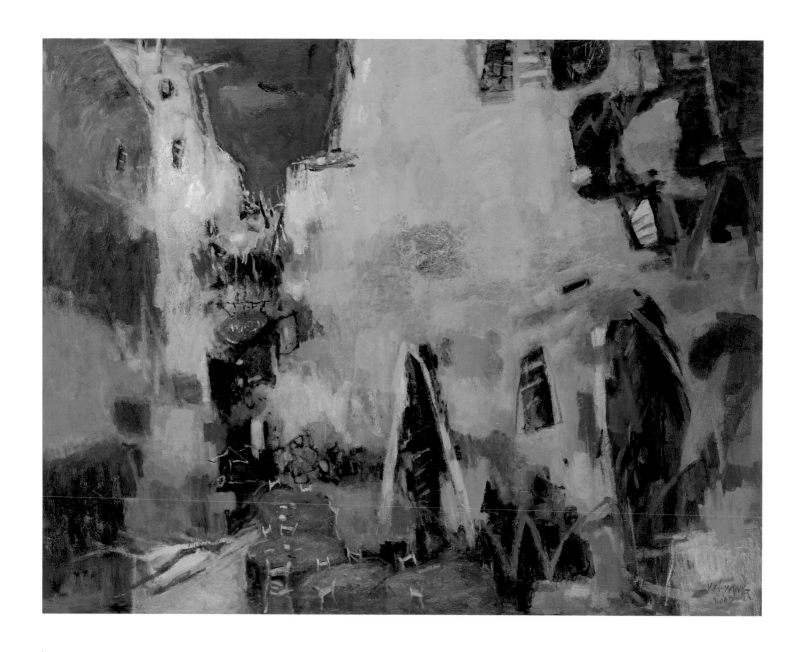

古巷，2007，油彩、畫布，80F（112×145.5cm）。

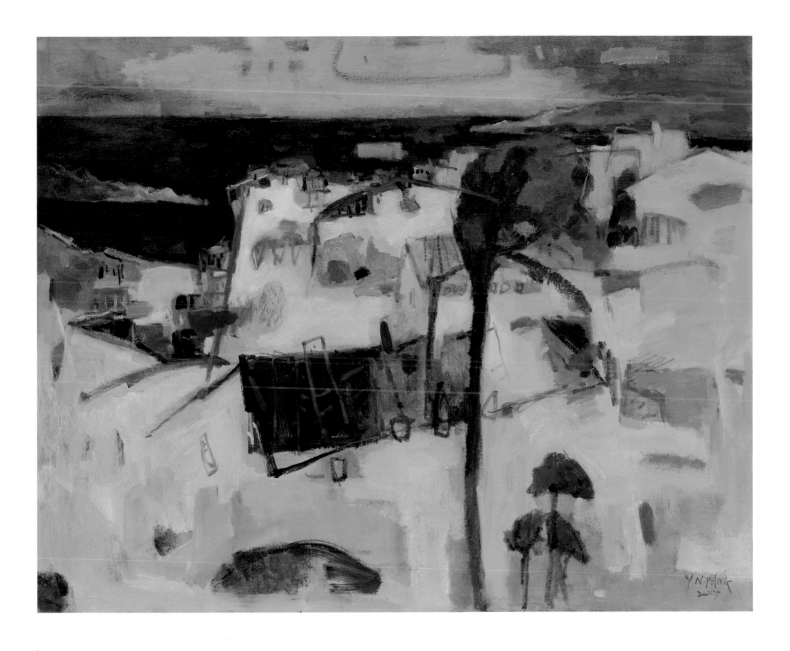

小村夏日，2007，油彩、畫布，50F（91×116.5cm）。

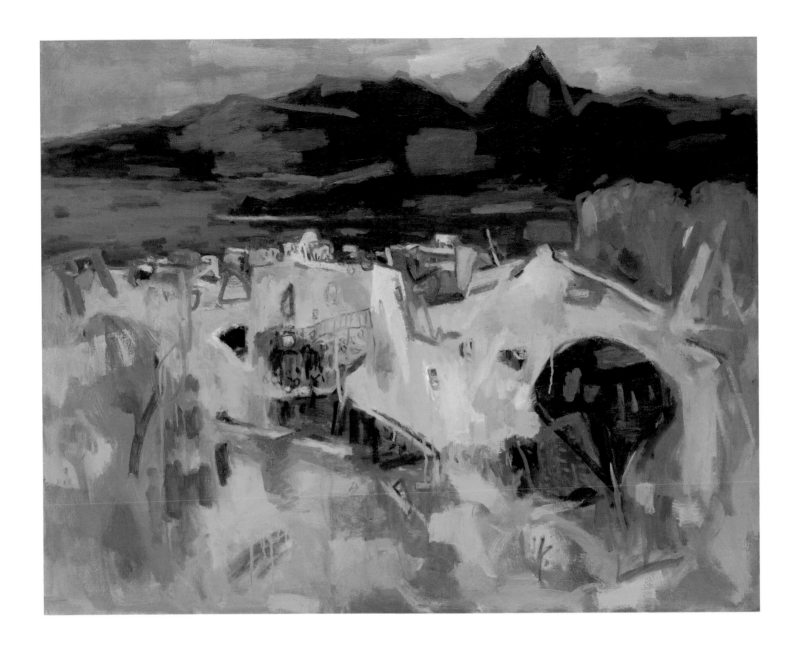

遠眺大尖山，2007，油彩、畫布，50F（91×116.5cm）。

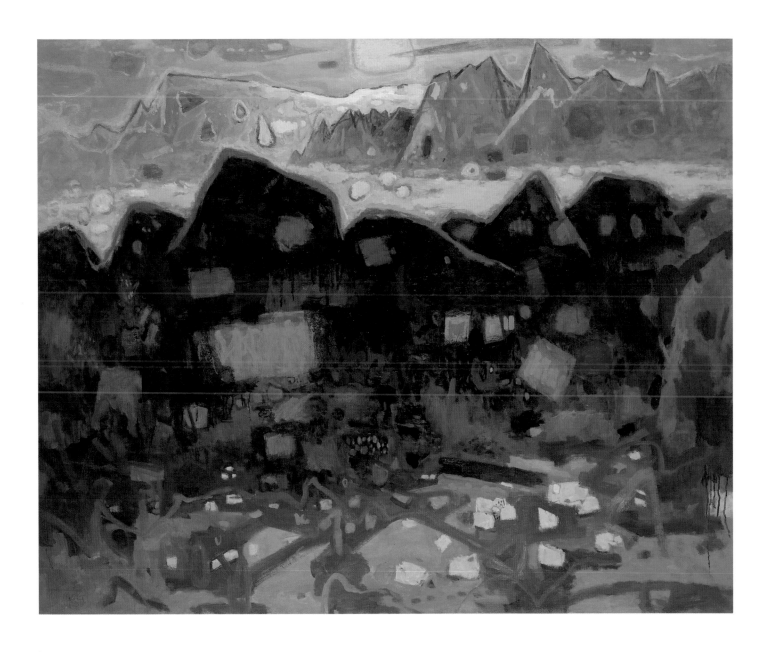

雪山行，2007，油彩、畫布，100F（130×162cm）。

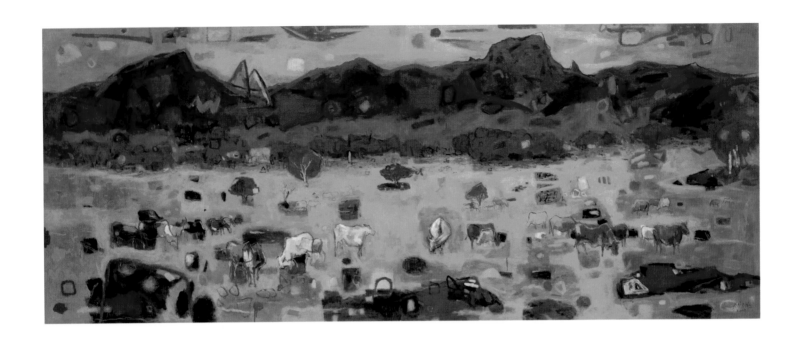

金色墾丁，2007，油彩、畫布，100F×2（130×324cm）。

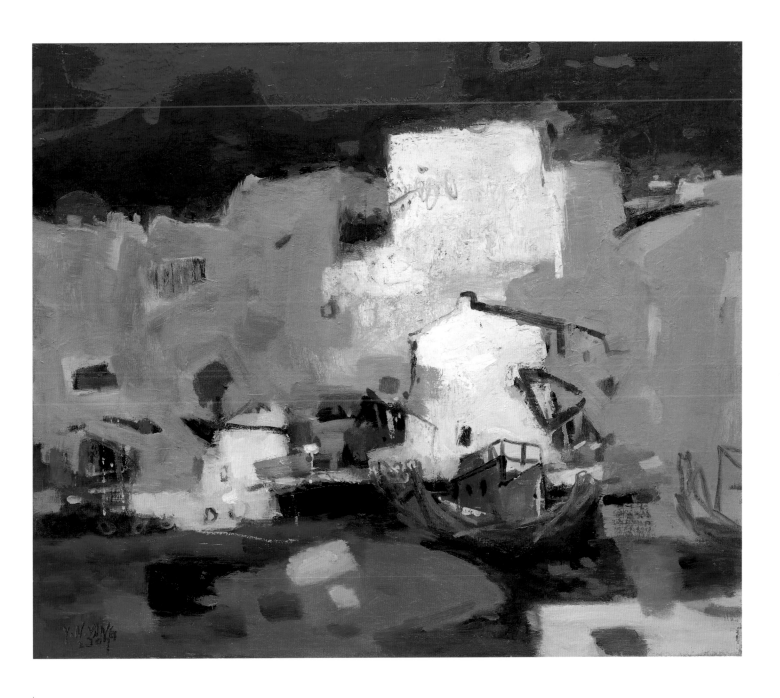

山海村漁港，2007，油彩、畫布，20F（60.5×72.5cm）。

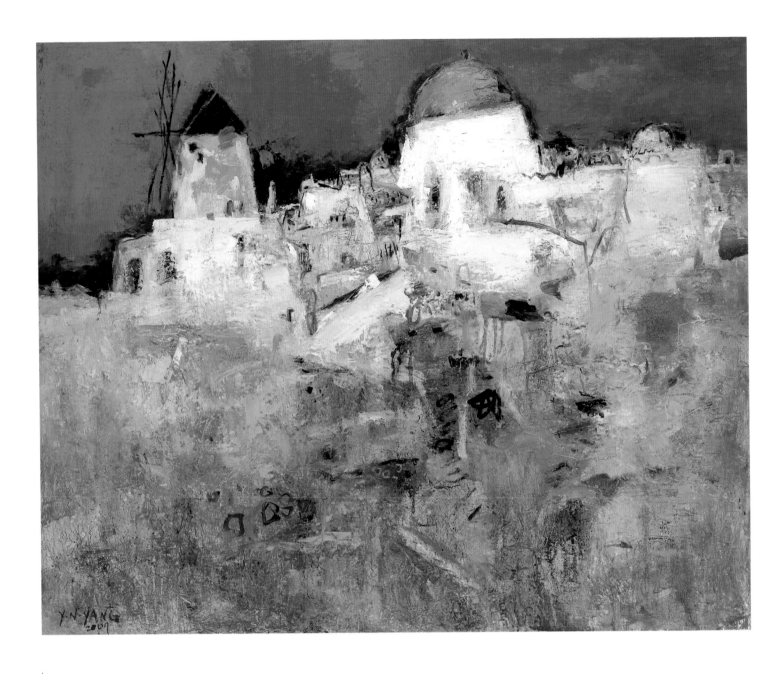

聖多里尼風情，2007，油彩、畫布，40F（80×100cm）。

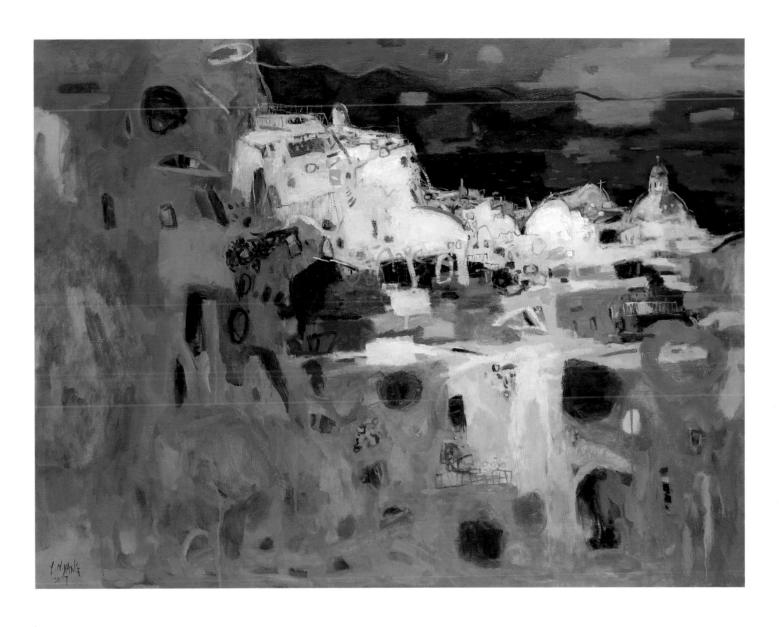

愛琴海之戀，2007，油彩、畫布，60F（97×130cm）。

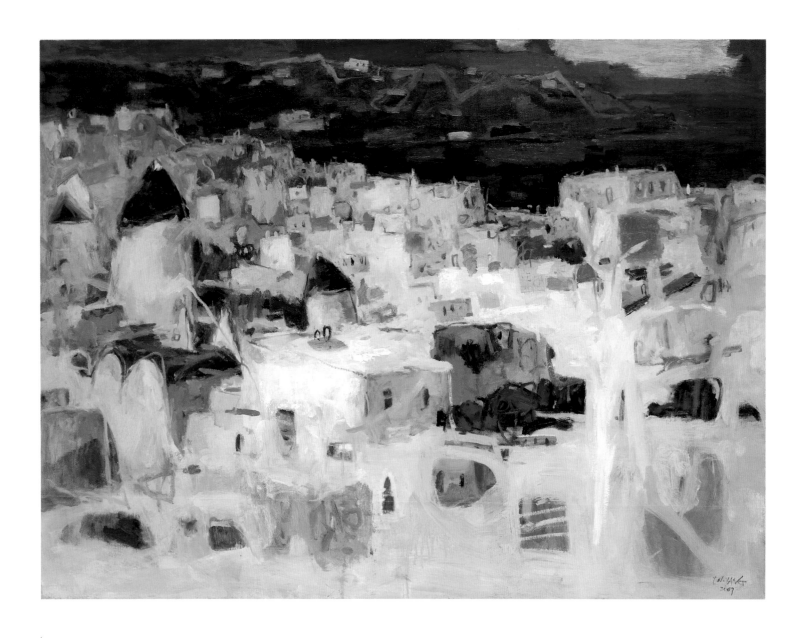

遠眺米克諾斯島，2007，油彩、畫布，60F（97×130cm）。

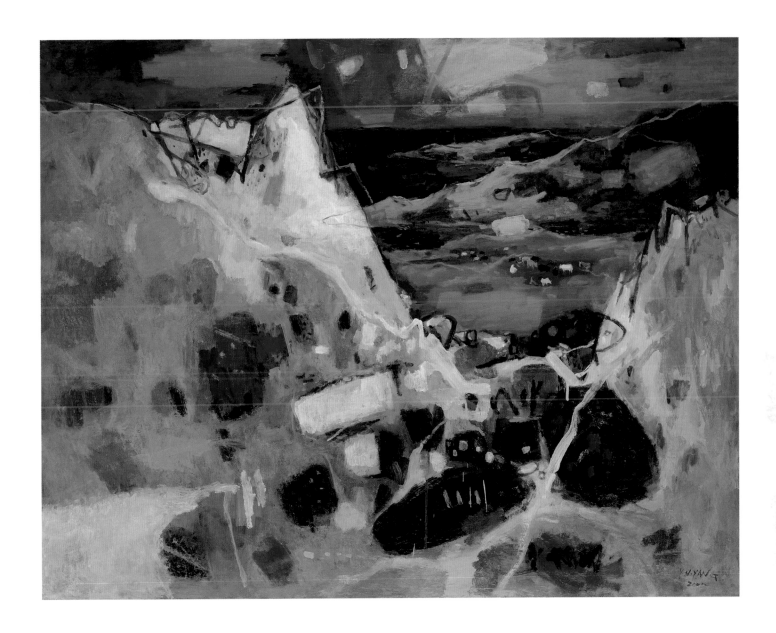

大尖山上，2007，油彩、畫布，80F（112×145.5cm）。

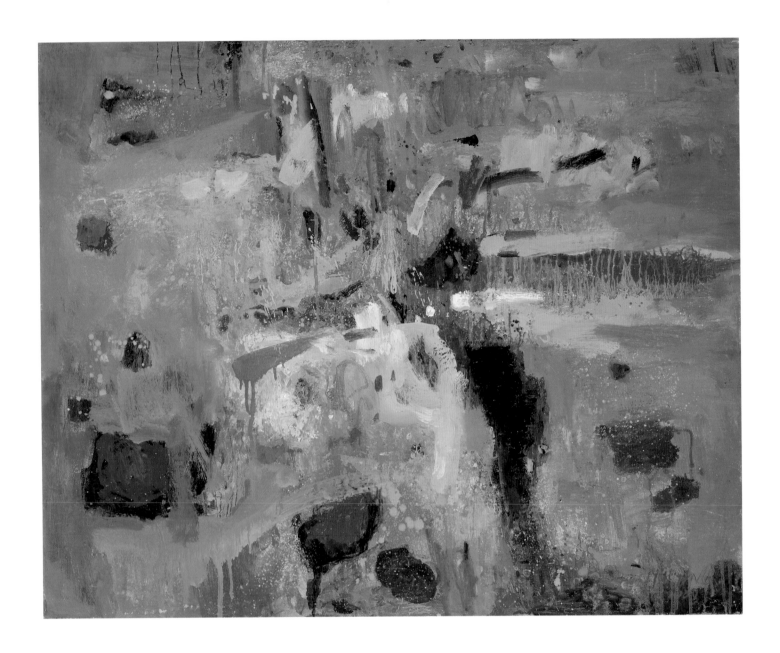

印象，2008，油彩、畫布，30F（72.5×91cm）。

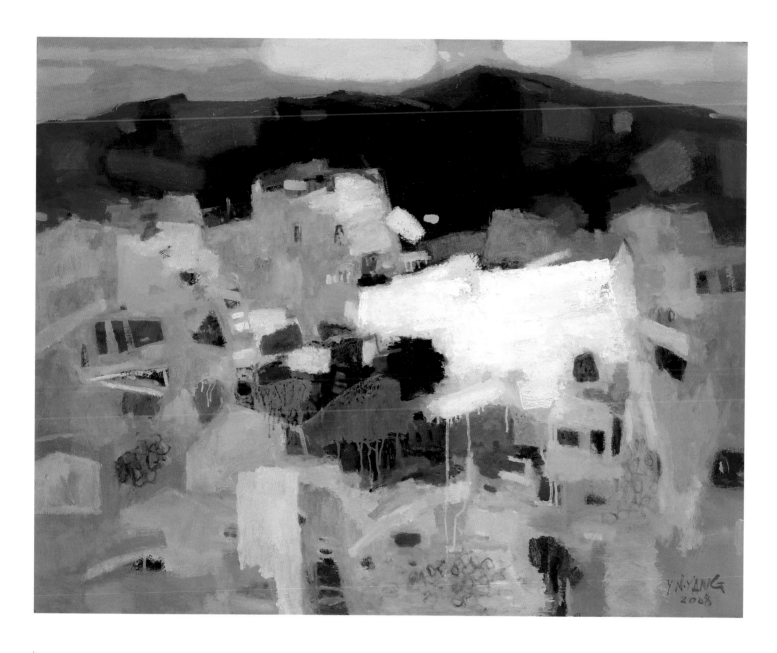

山下人家，2008，油彩、畫布，50F（91×116.5cm）。

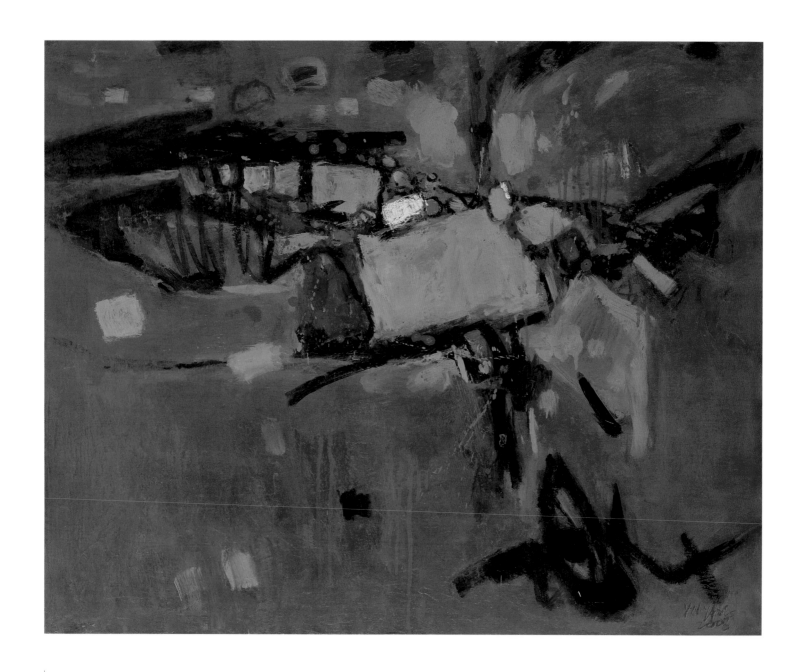

思之飛行，2008，油彩、畫布，30F（72.5×91cm）。

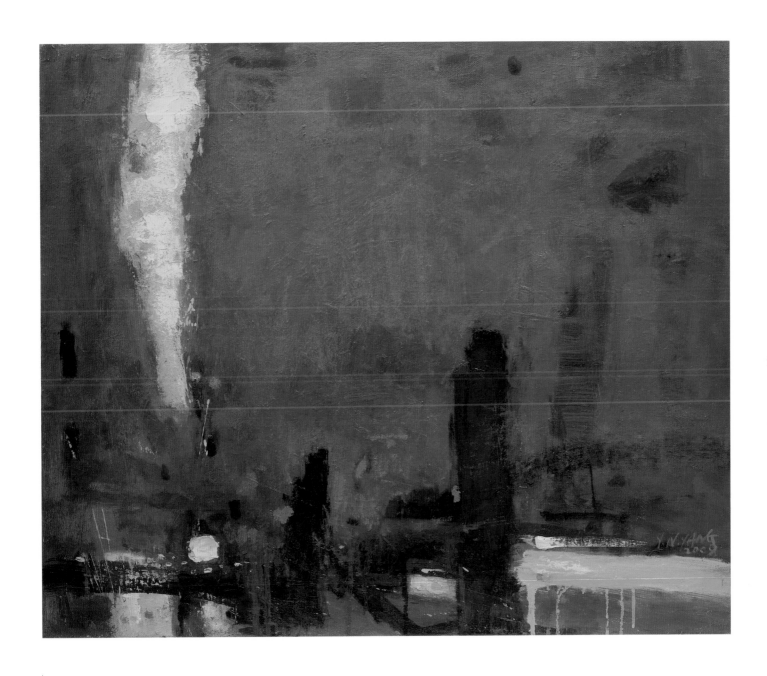

楓紅，2008，油彩、畫布，20F（60.5×72.5cm）。

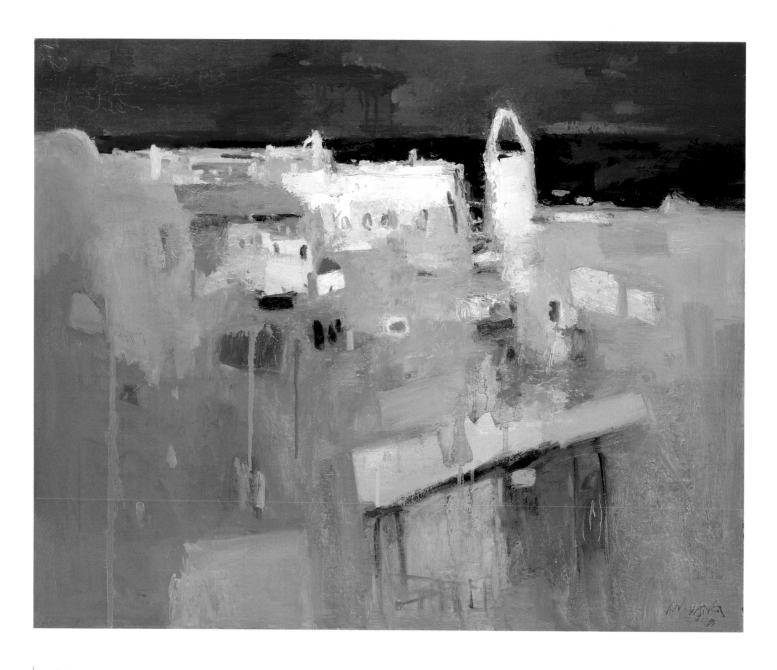

米克諾斯島風情，2008，油彩、畫布，30F（72.5×91cm）。

右頁圖：歲月，2008，油彩、畫布，50F（116.5×91cm）。

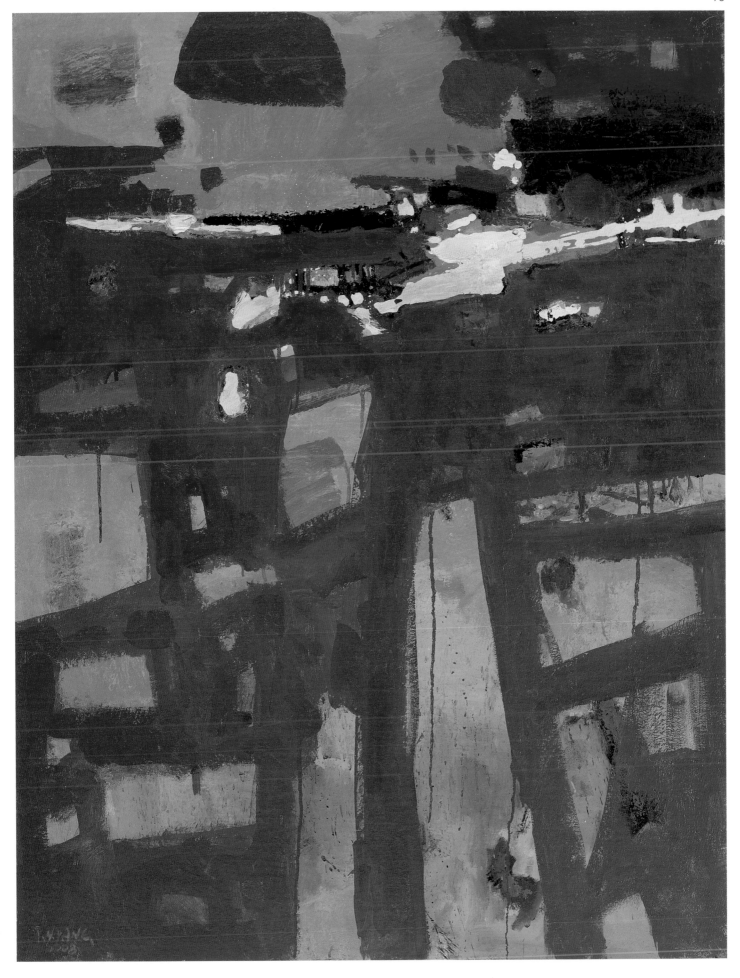

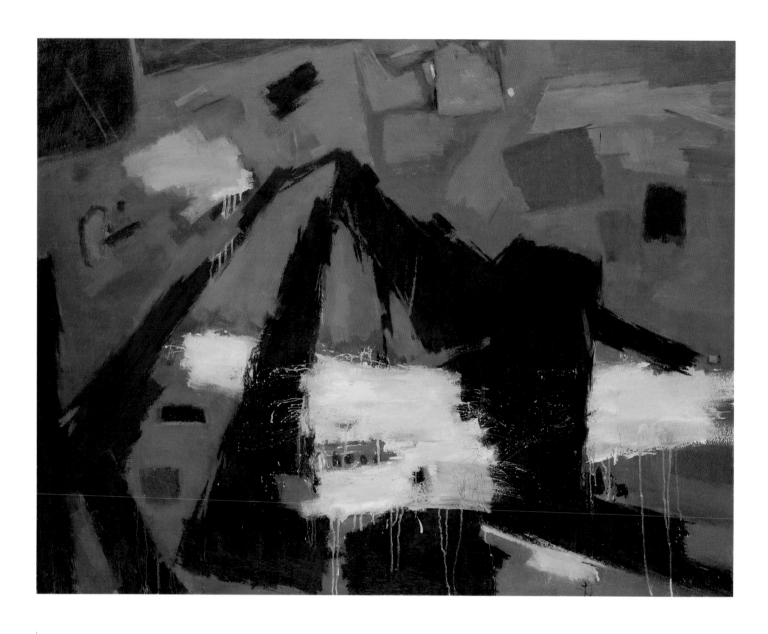

山勢，2009，油彩、畫布，80F（112×145.5cm）。

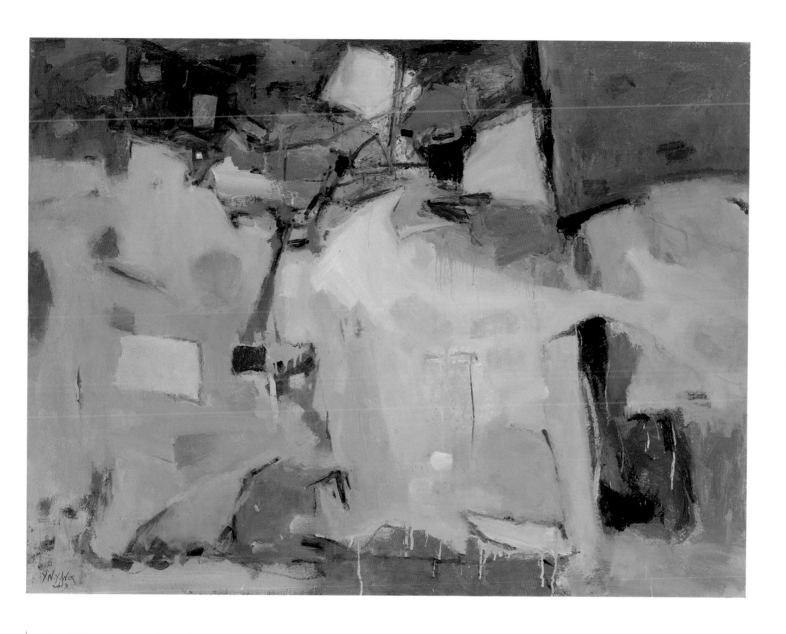

白色傳說，2009，油彩、畫布，60F（97×130cm）。

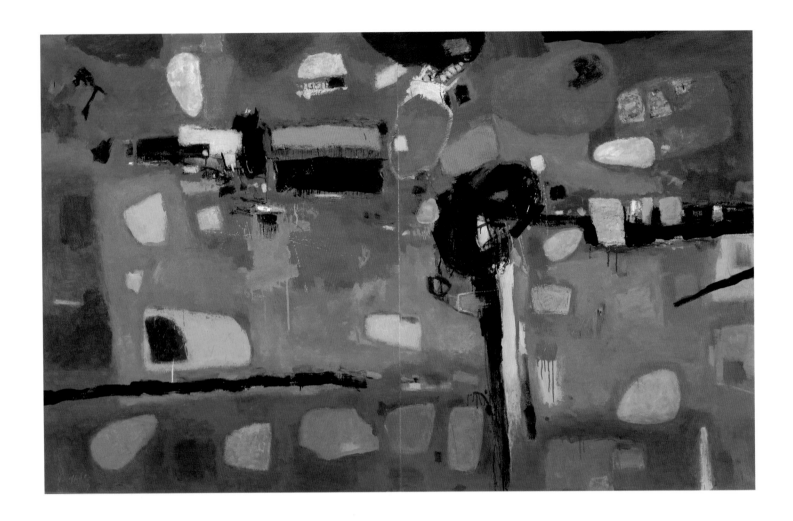

方圓之間，2009，油彩、畫布，100F×2（162×260cm）。

右頁圖：禮讚龍洞，2009，油彩、畫布，60F（130×97cm）。

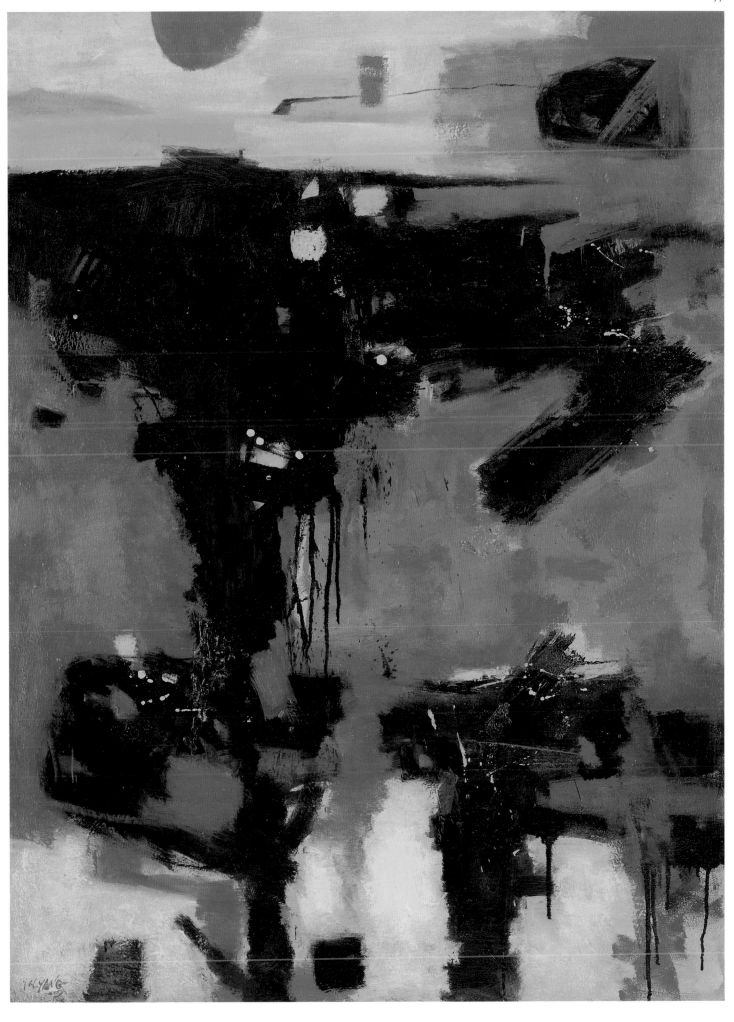

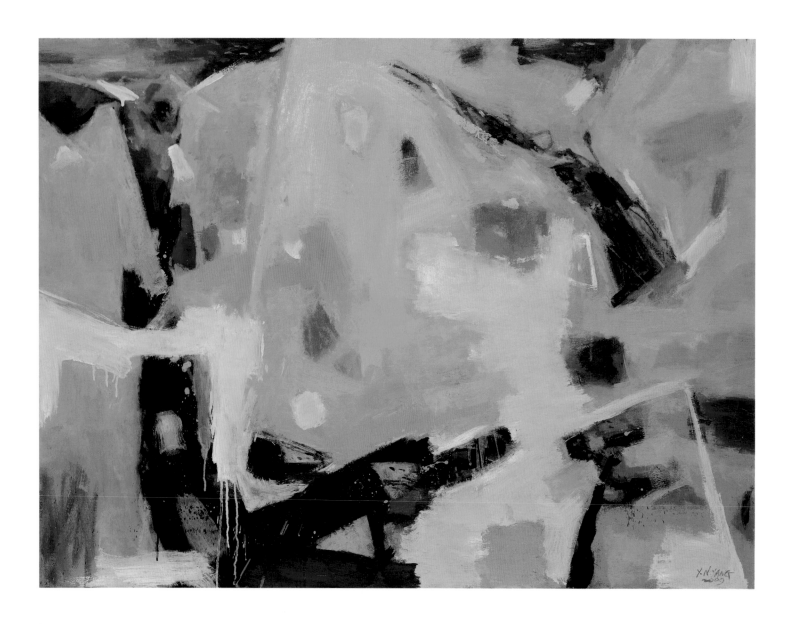

龍洞之語，2009，油彩、畫布，60F（97×130cm）。

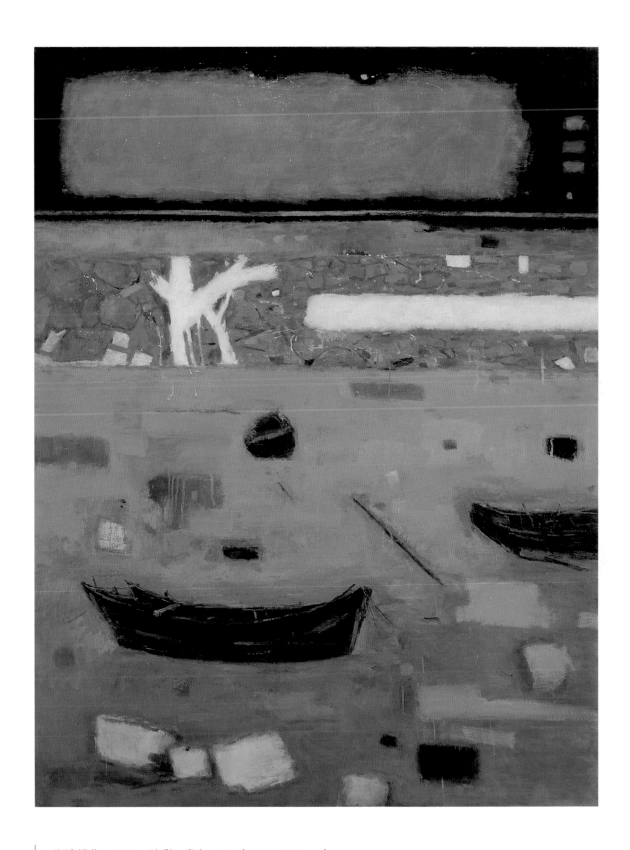

海邊組曲，2009，油彩、畫布，80F（145.5×112cm）。

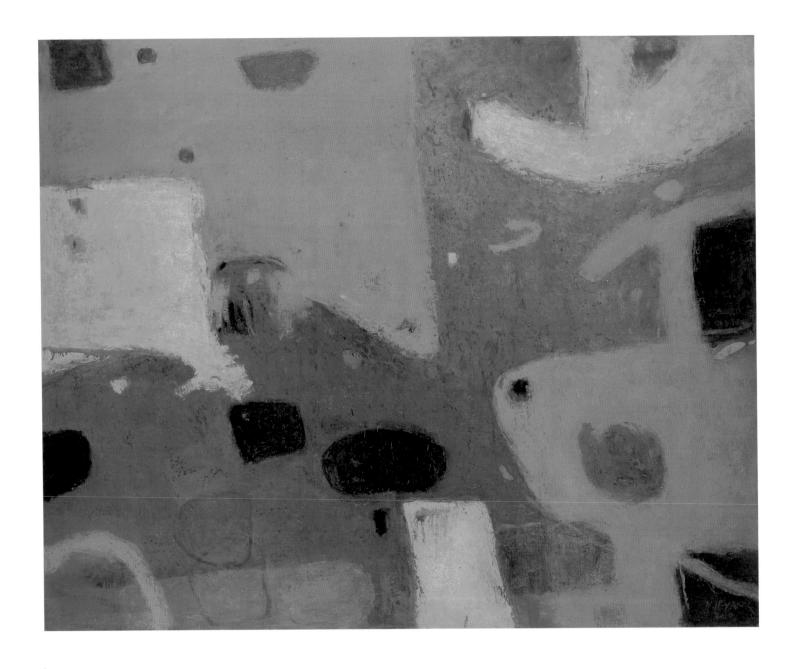

金門記憶，2010，油彩、畫布，100F（130×162cm）。

右頁圖：方塊之間，2010，油彩、畫布，30F（91×72.5cm）。

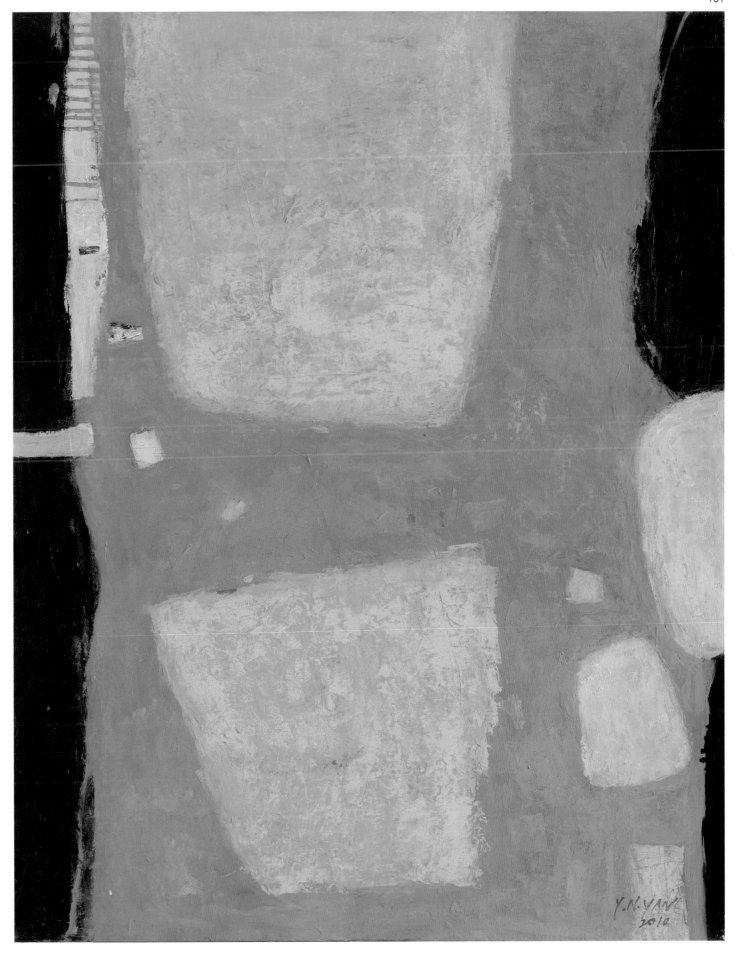

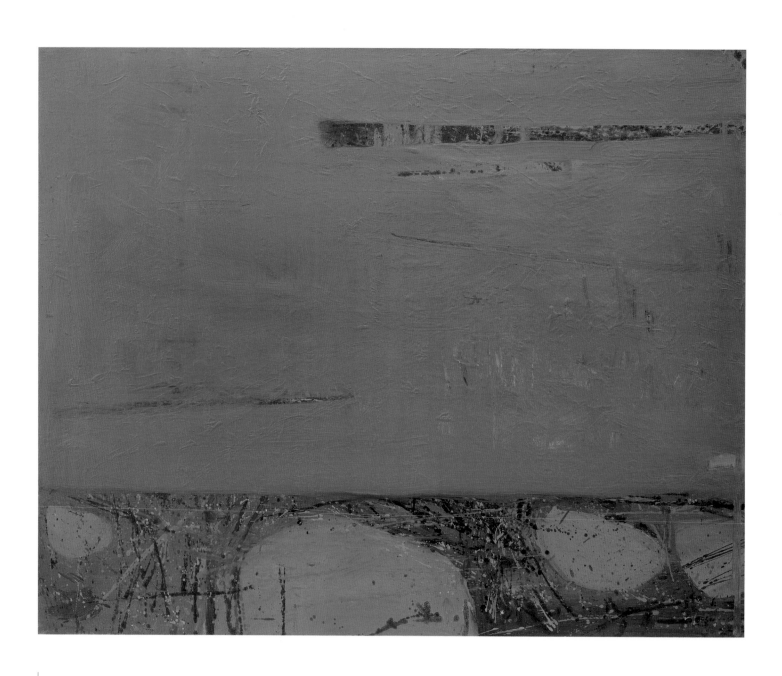

時間的記憶，2010，油彩、畫布，30F（72.5×91cm）。

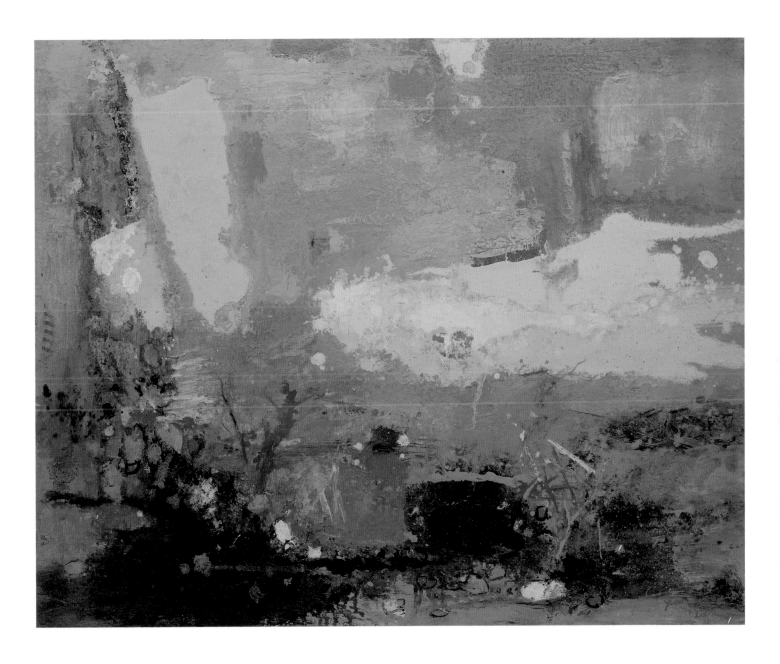

舞動，2010，油彩、畫布，30F（72.5×91cm）。

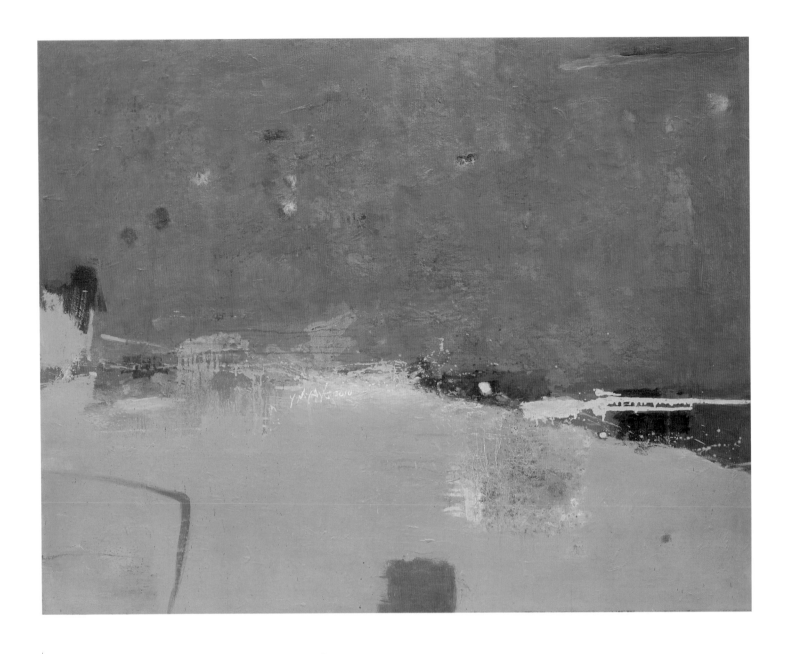

牆壁之歌，2010，油彩、畫布，50F（91×116.5cm）。

右頁圖： 紅韻，2010，油彩、畫布，50F（116.5×91cm）。

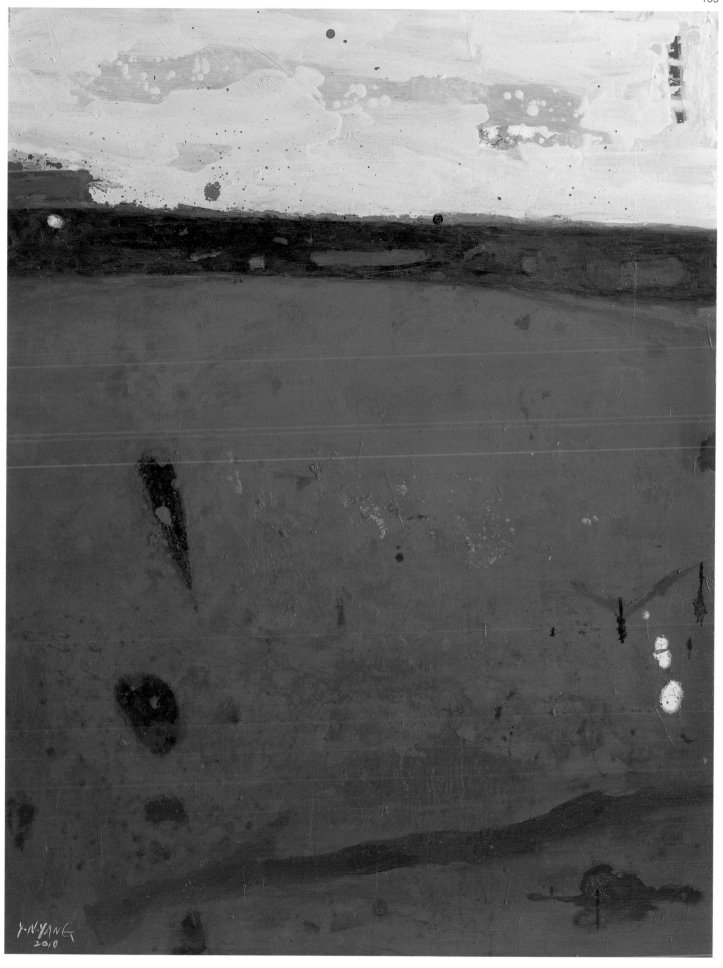

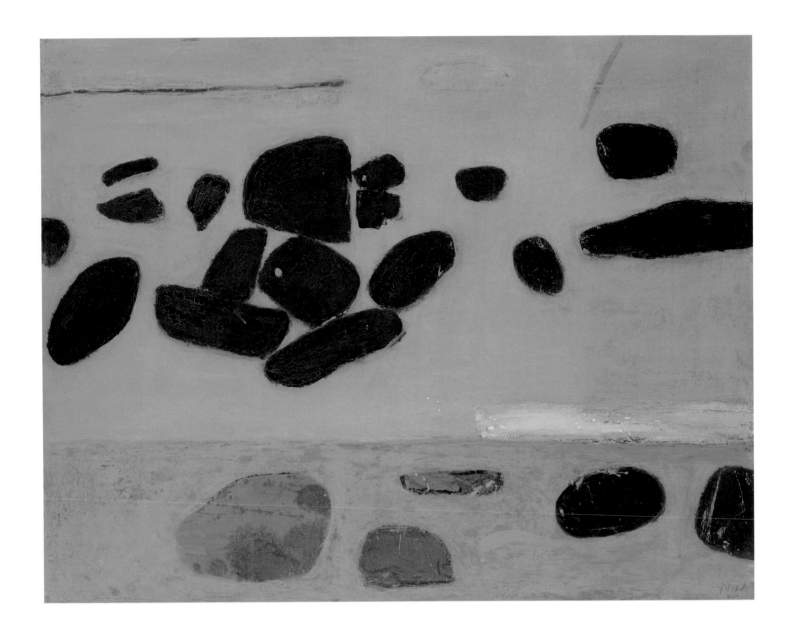

記憶的愉悅，2010，油彩、畫布，80F（112×145.5cm）。

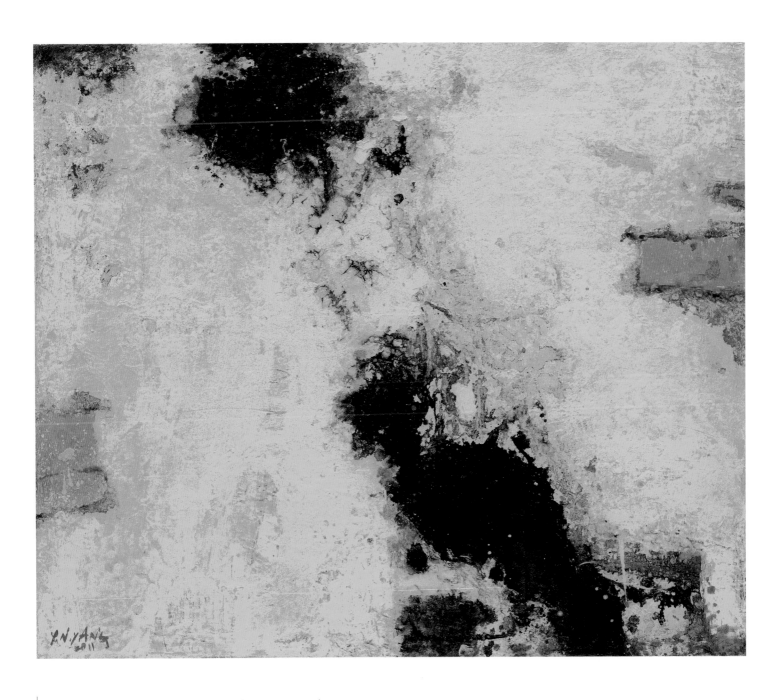

黃色之戀，2011，油彩、畫布，20F（60.5×72.5cm）。

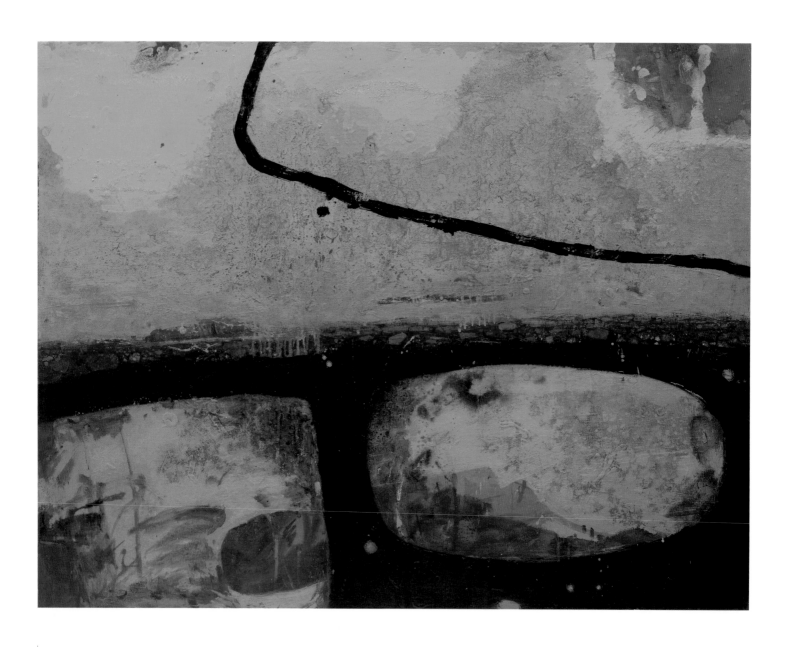

圓滿，2011，油彩、畫布，80F（112×145.5cm）。

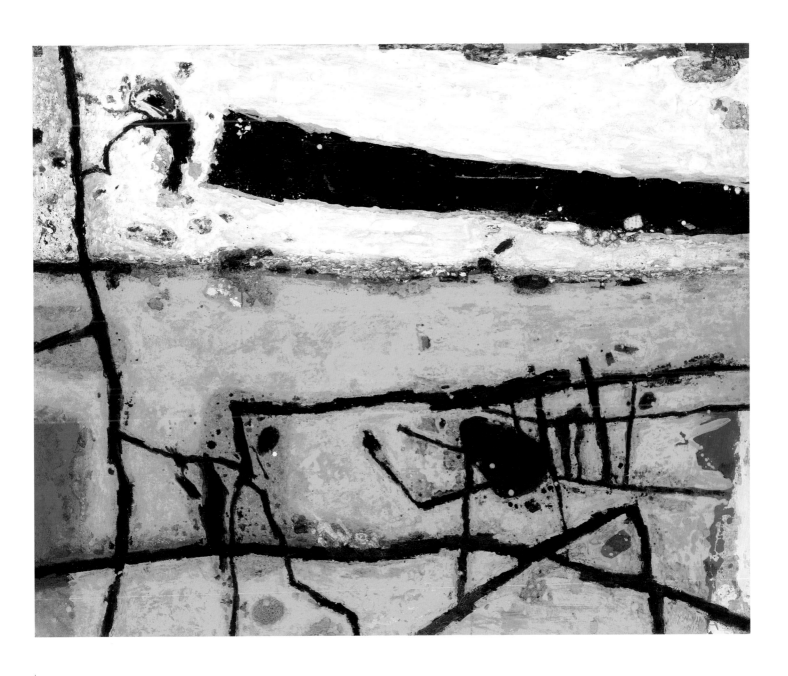

淡海心曲，2011，油彩、畫布，100F（130×162cm）。

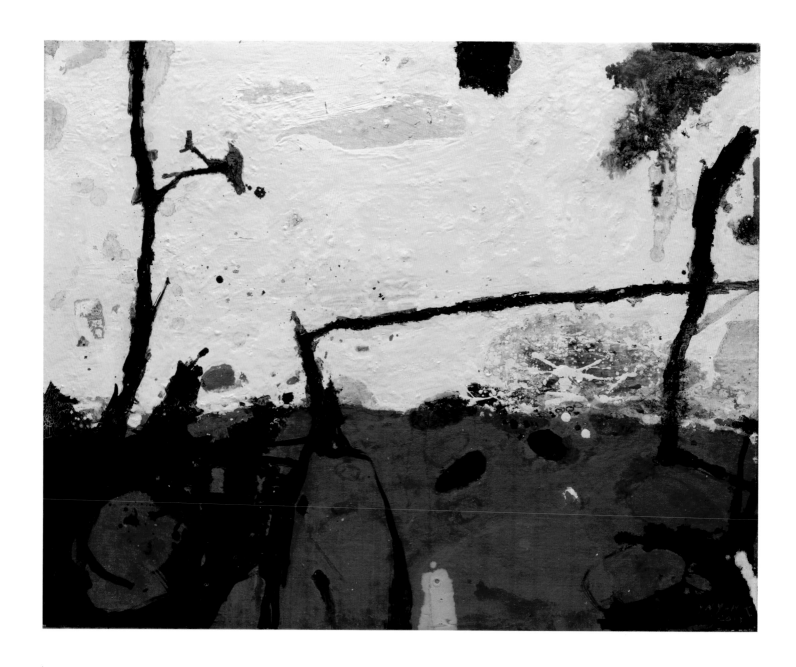

無限空間，2011，油彩、畫布，30F（72.5×91cm）。

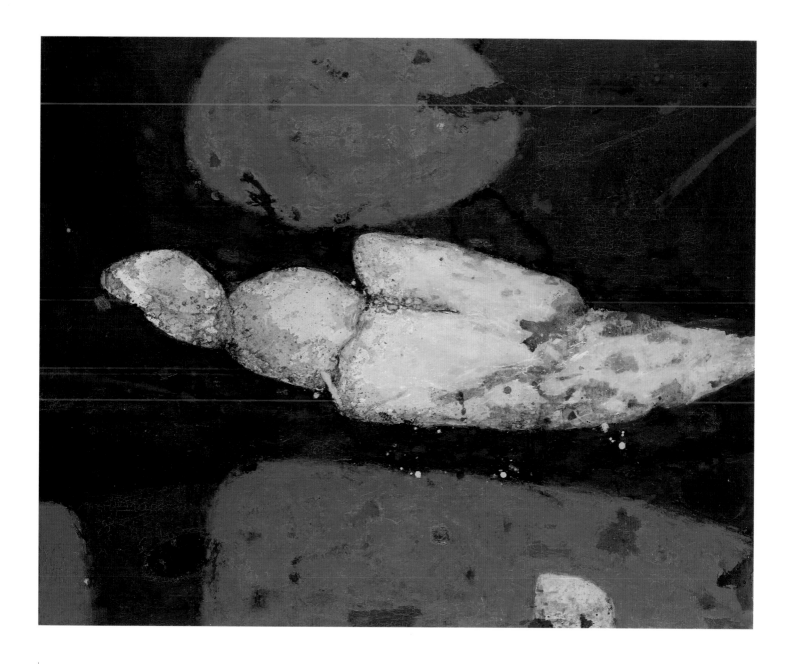

白石，2011，油彩、畫布，100F（130×162cm）。

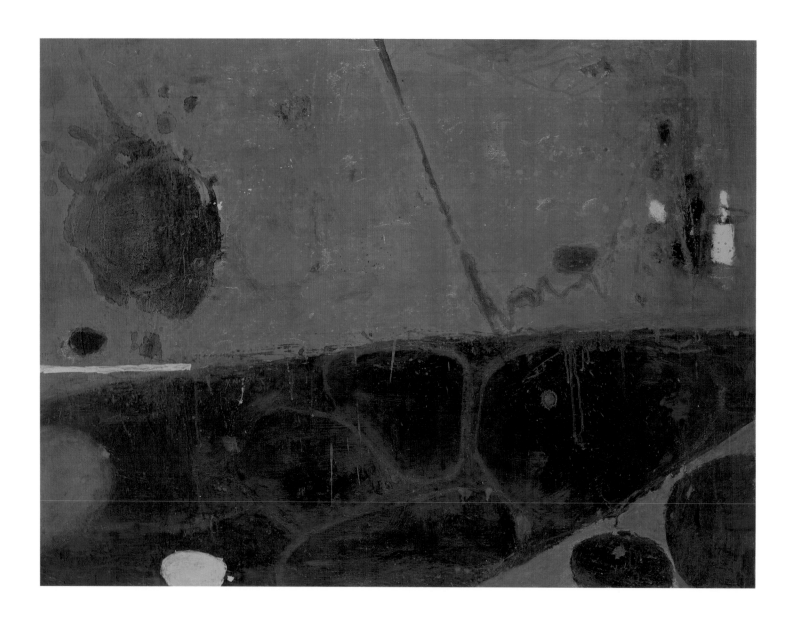

紅牆，2011，油彩、畫布，60F（97×130cm）。

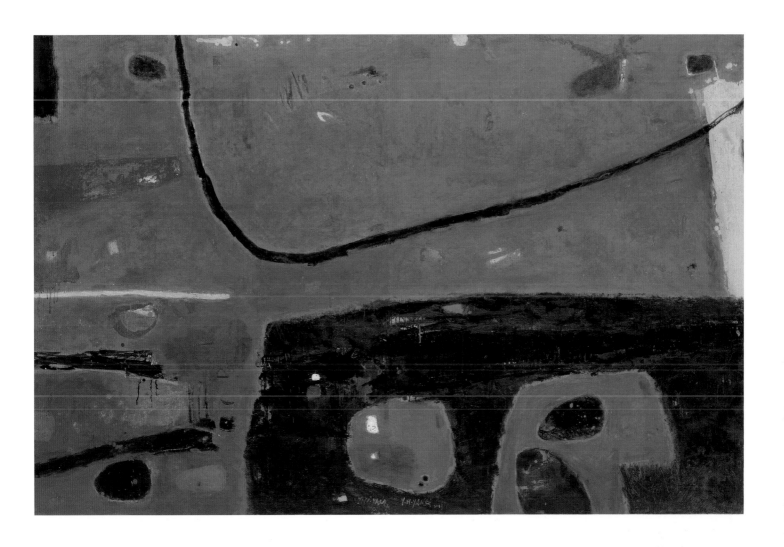

紅與黑，2011，油彩、畫布，80F（145.5×112cm）×2。

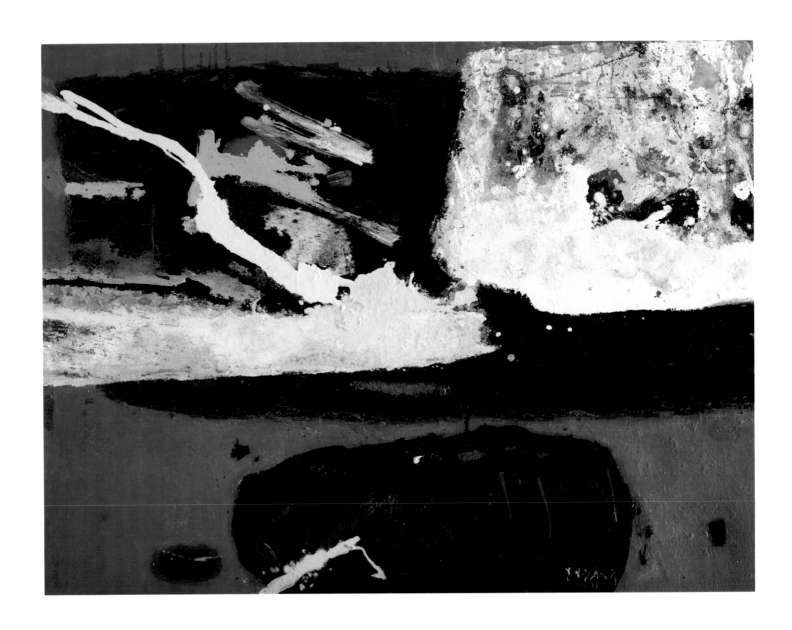

溯源，2011，油彩、畫布，60F（97×130cm）。

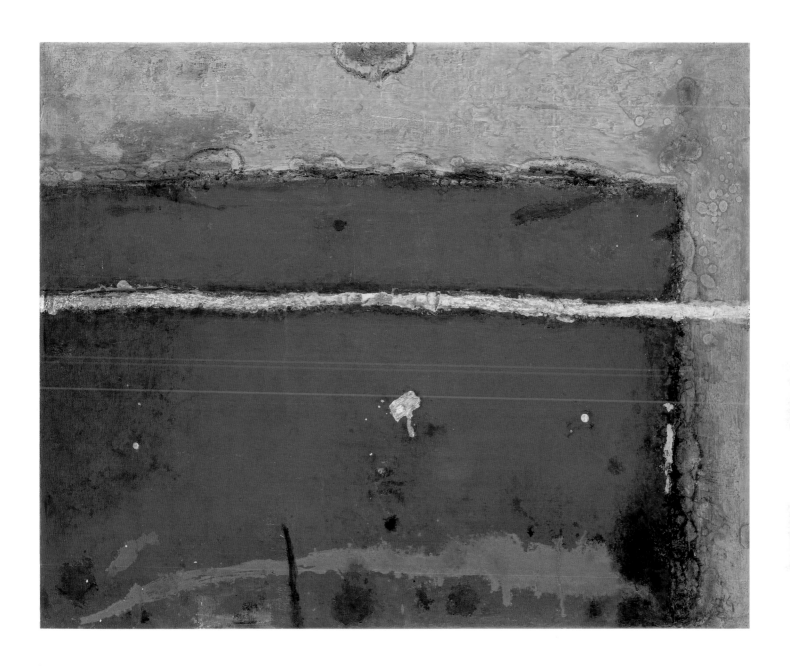

傳承，2012，油彩、畫布，30F（72.5×91cm）。

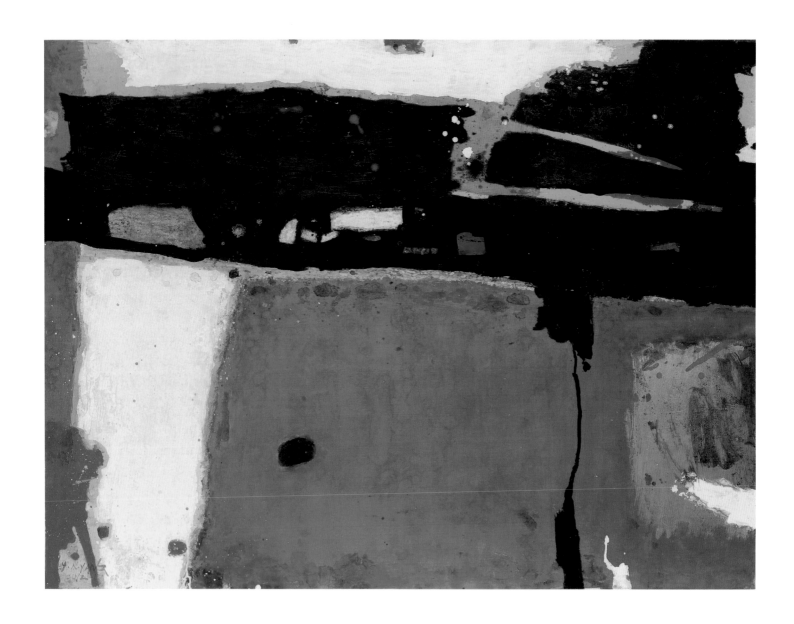

尋覓，2012，油彩、畫布，60F（97×130cm）。

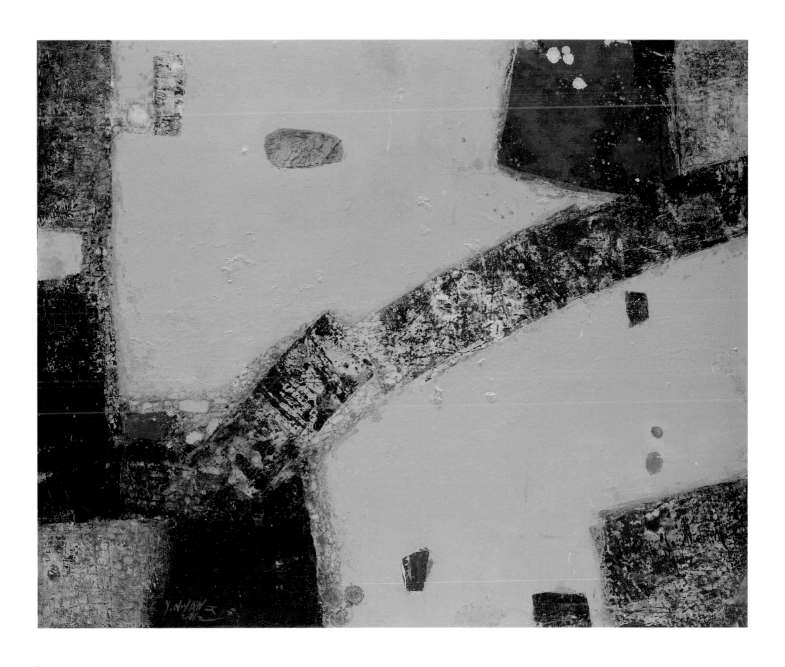

心之牆，2012，油彩、畫布，30F（72.5×91cm）。

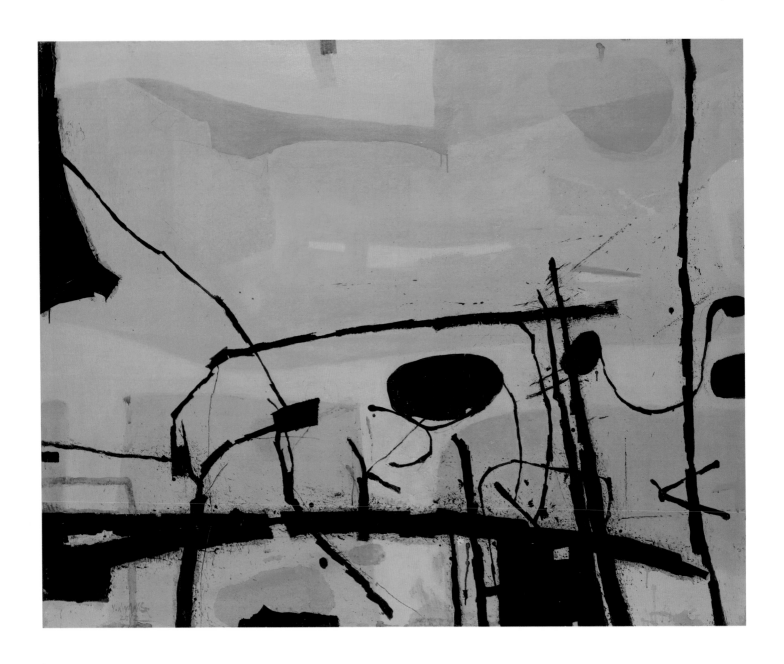

心象，2012，油彩、畫布，100F（130×162cm）。

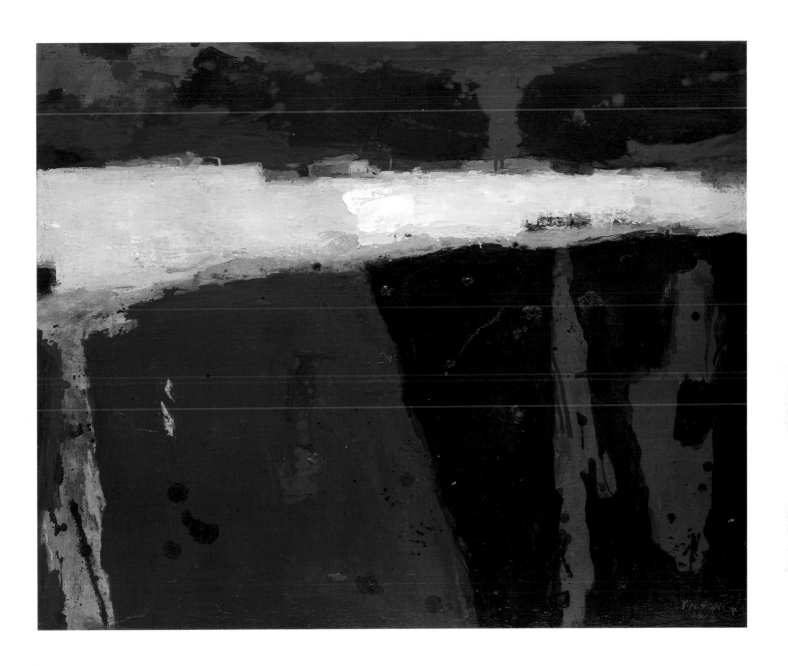

憶望安，2012，油彩、畫布，30F（72.5×91cm）。

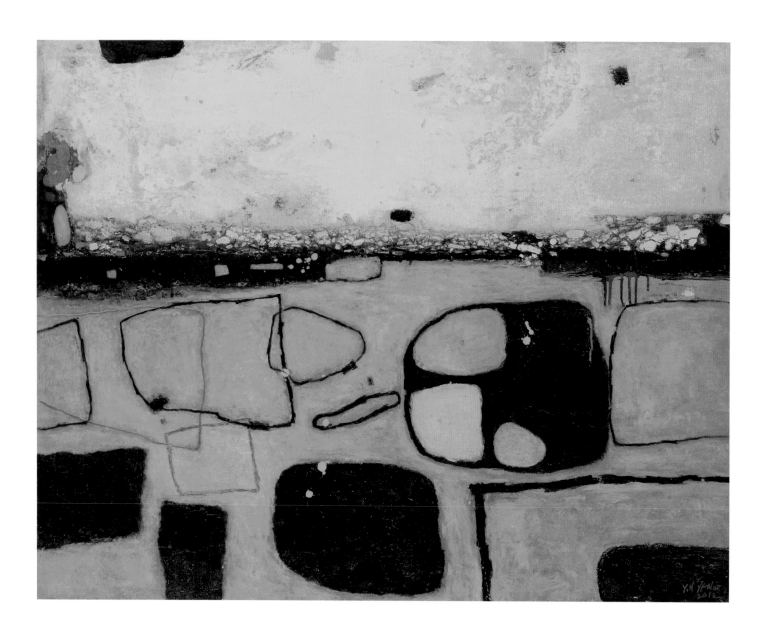

思情，2012，油彩、畫布，50F（91×116.5cm）。

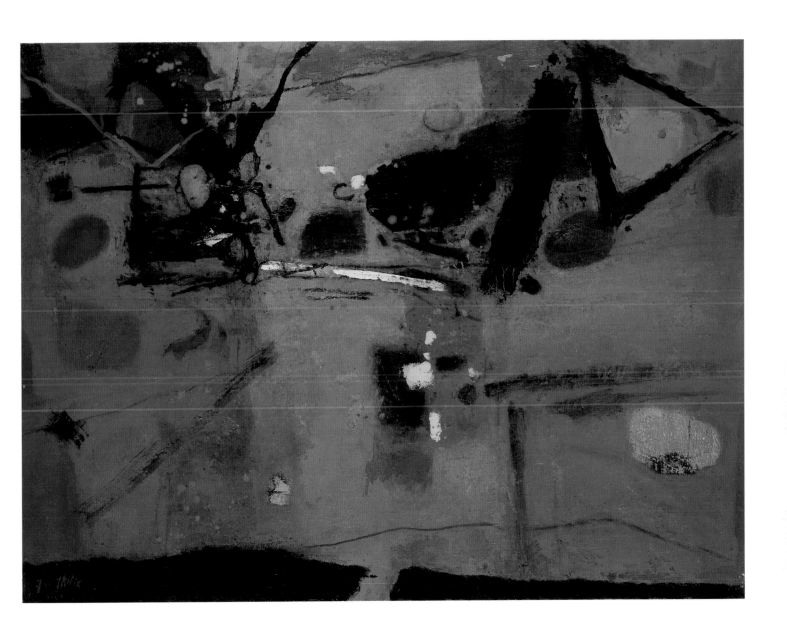

懷念，2012，油彩、畫布，60F（97×130cm）。

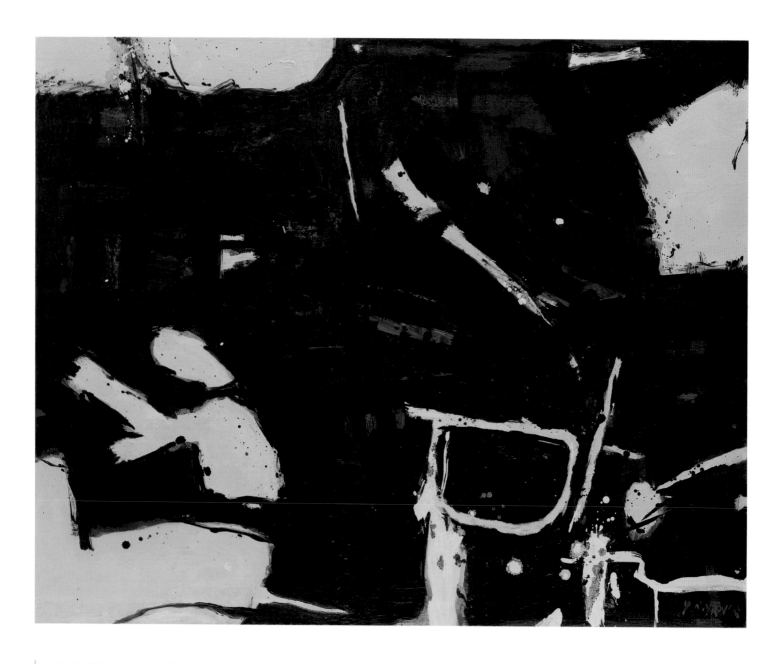

生命情調，2012，油彩、畫布，30F（72.5×91cm）。

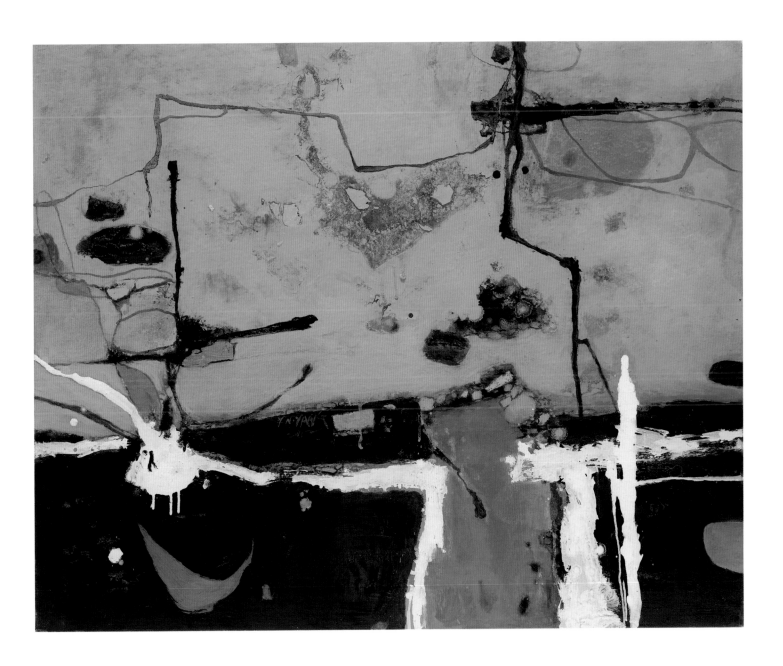

浪漫，2012，油彩、畫布，30F（72.5×91cm）。

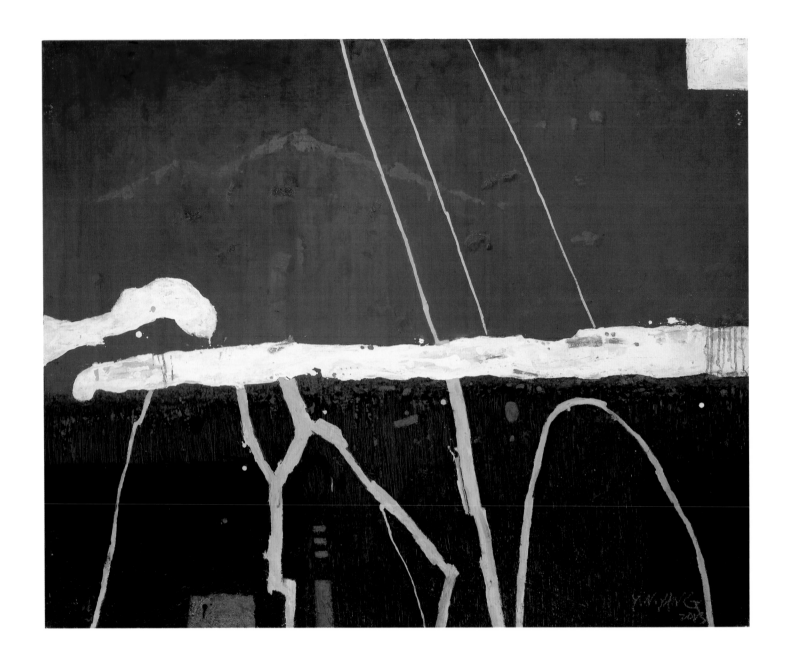

心語，2013，油彩、畫布，100F（130×162cm）。

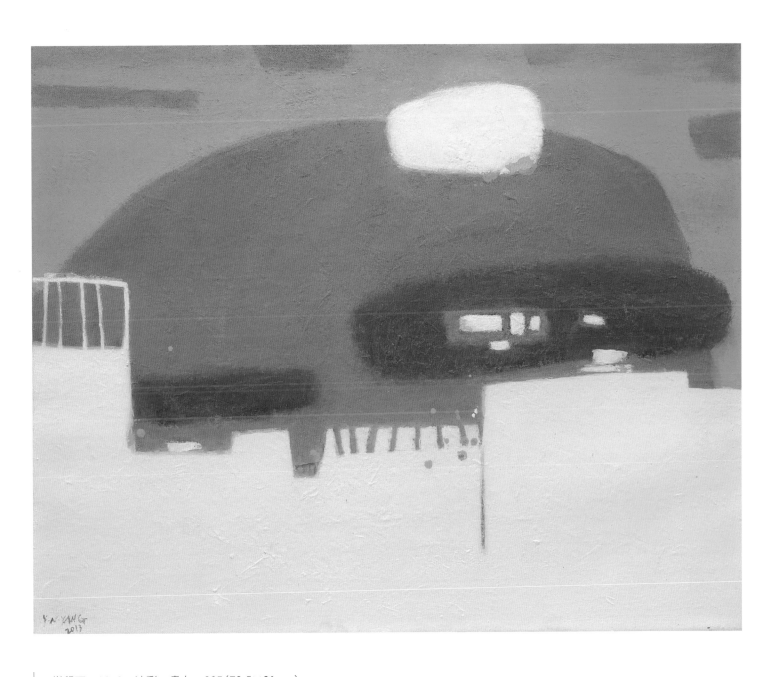

戀墾丁，2013，油彩、畫布，30F（72.5×91cm）。

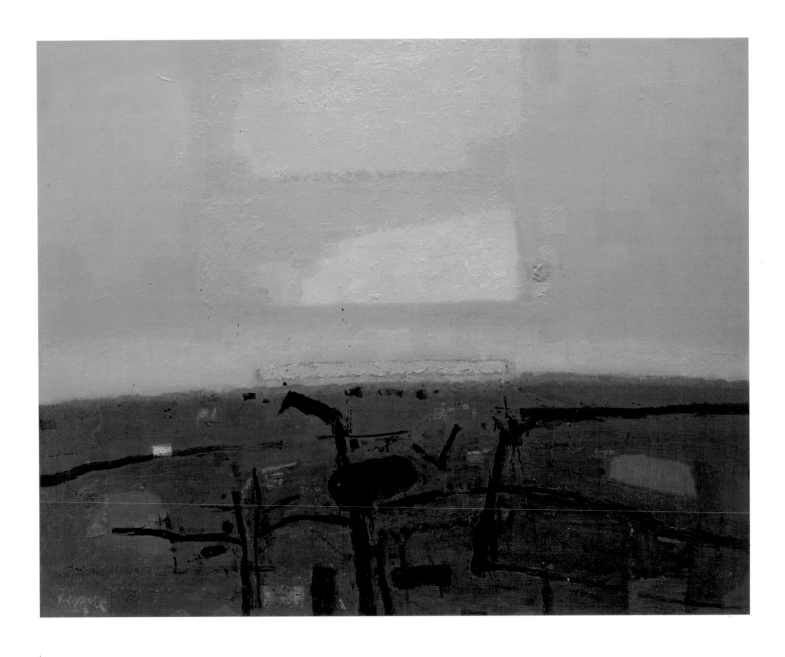

時空輪轉，2013，油彩、畫布，50F（91×116.5cm）。

右頁圖：源，2013，油彩、畫布，30F（91×72.5cm）。

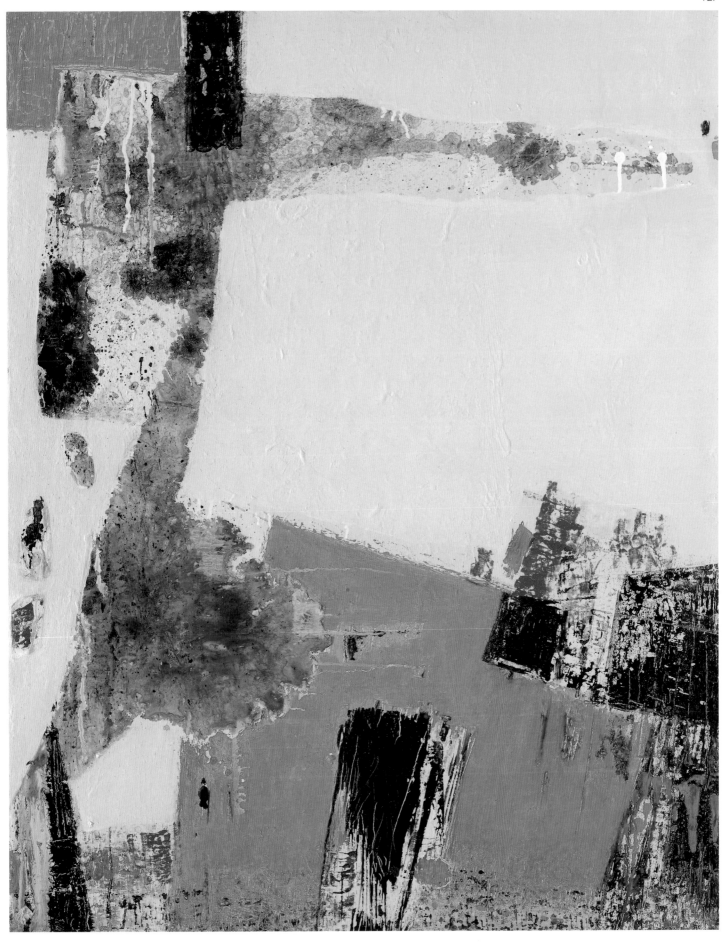

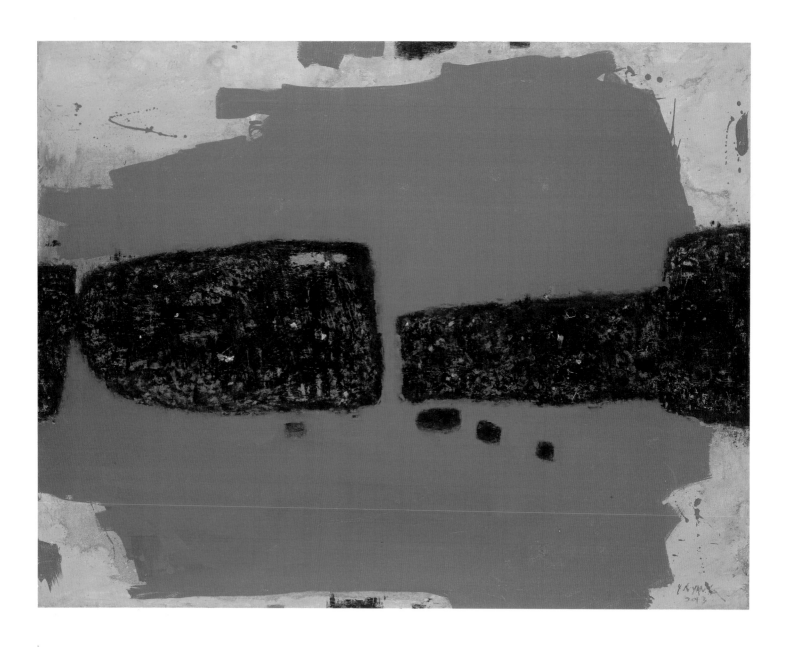

畫意，2013，油彩、畫布，80F（112×145.5cm）。

右頁圖：石頭寓言，2013，油彩、畫布，33F（91×72.5cm）。

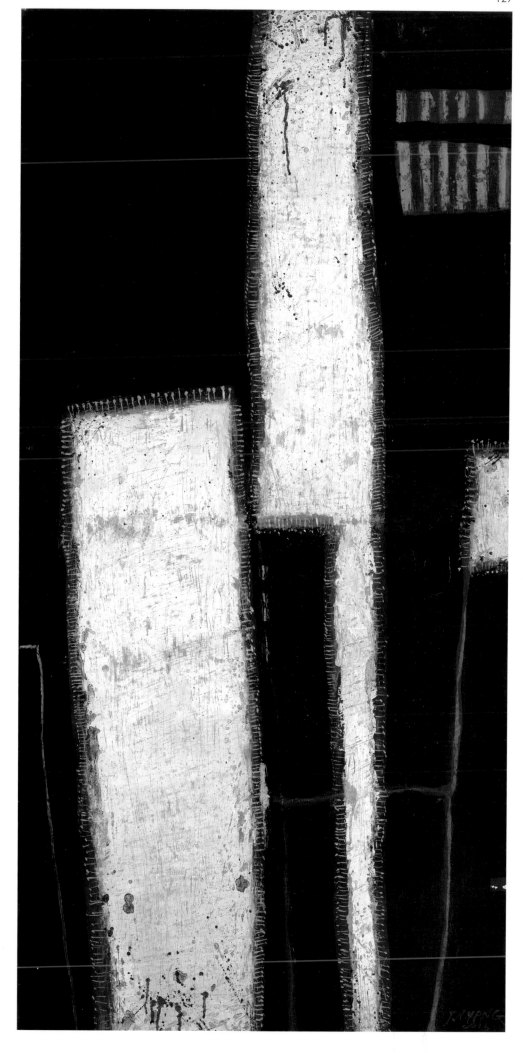

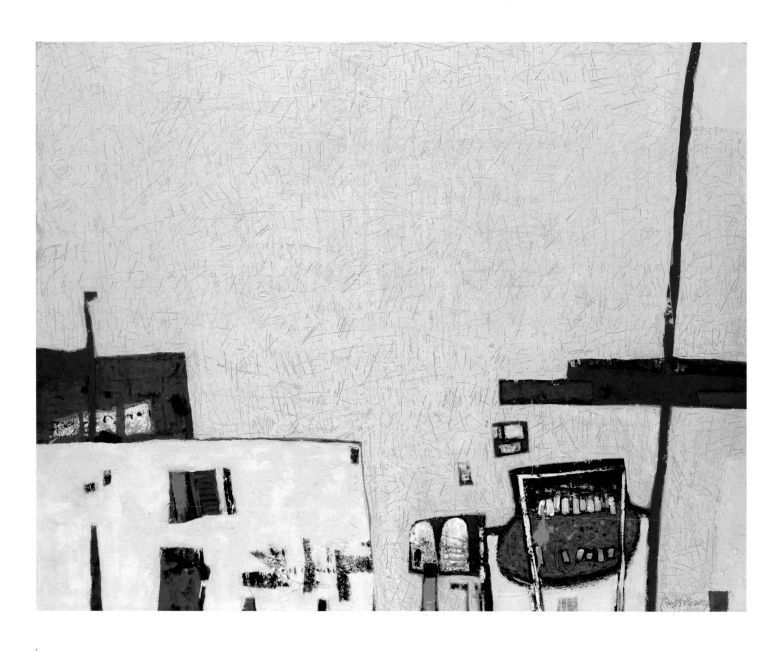

部落之戀，2013，油彩、畫布，80F（112×145.5cm）。

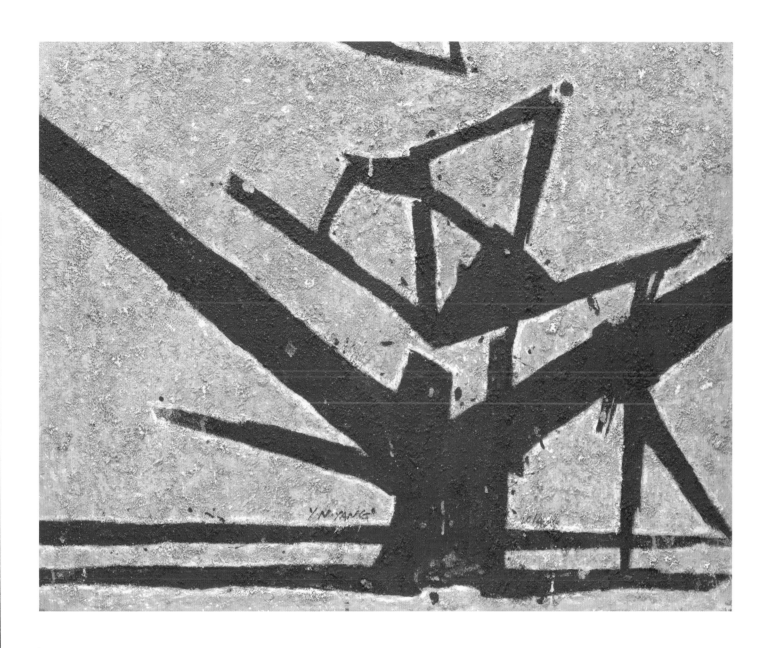

向上昇華，2014，複合媒材、畫布，30F（72.5×91cm）。

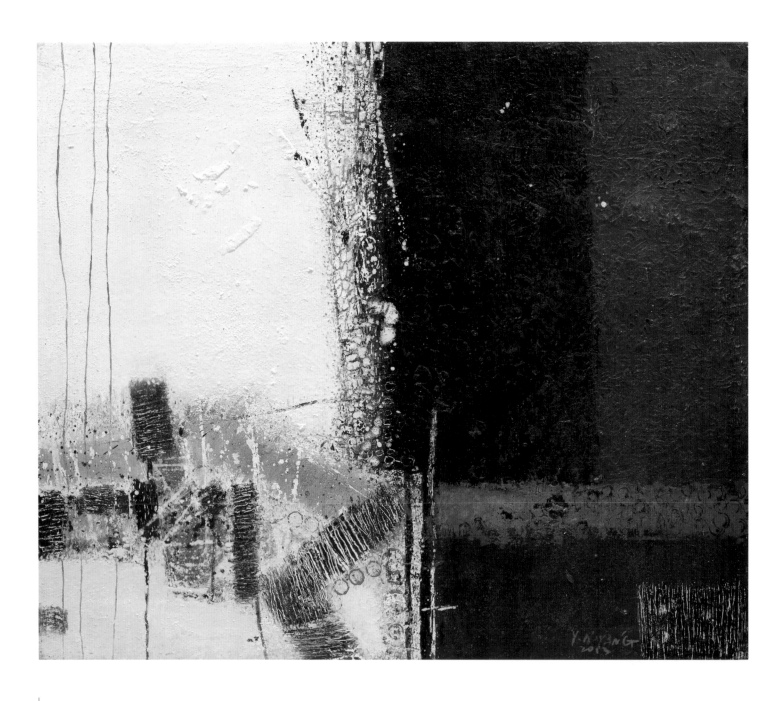

夢潮，2014，油彩、畫布，20F（60.5×72.5cm）。

右頁圖：寄語，2014，複合媒材、畫布，50F（116.5×91cm）。

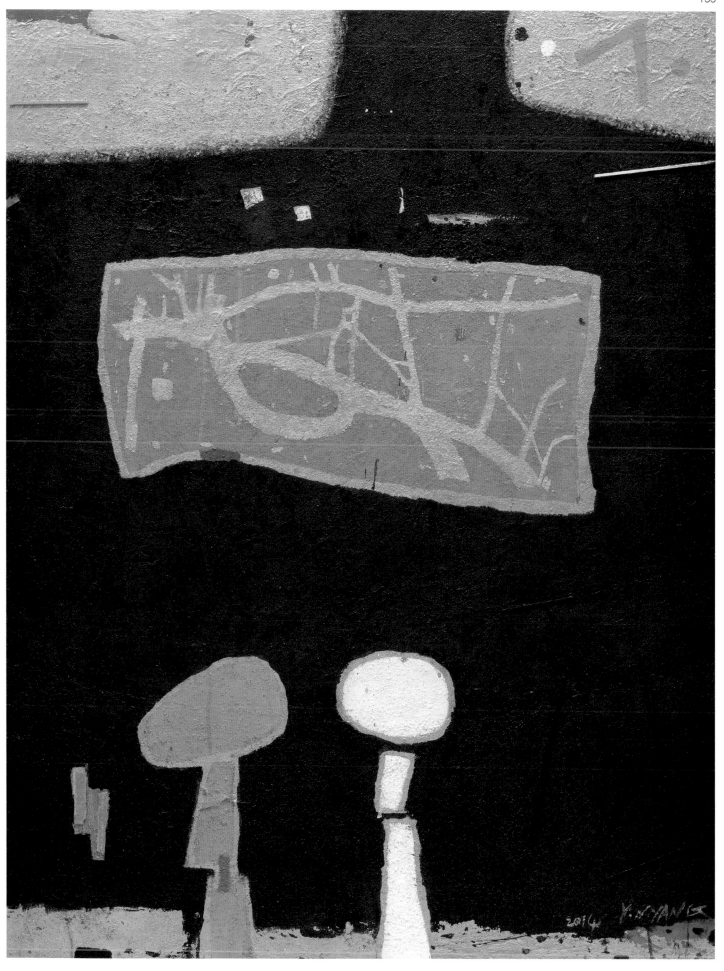

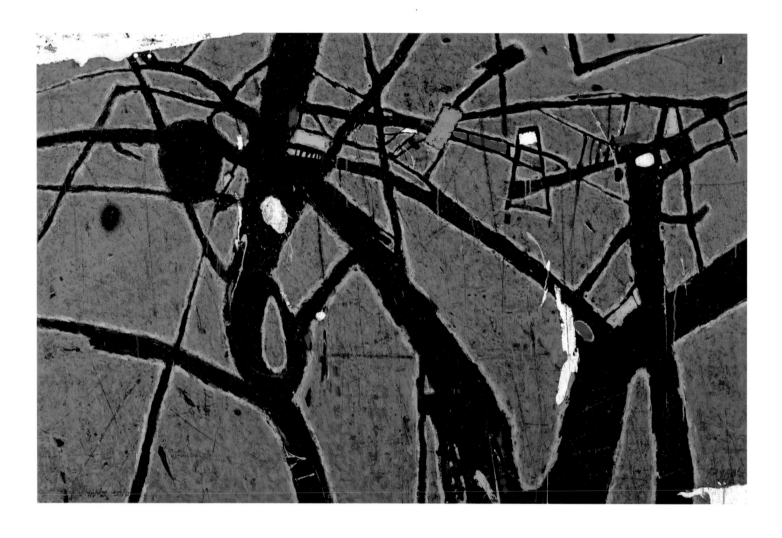

姿，2014，複合媒材、畫布，50F×2（116.5×182cm）。

右頁圖：形之構成，2014，油彩、畫布，30F（91×72.5cm）。

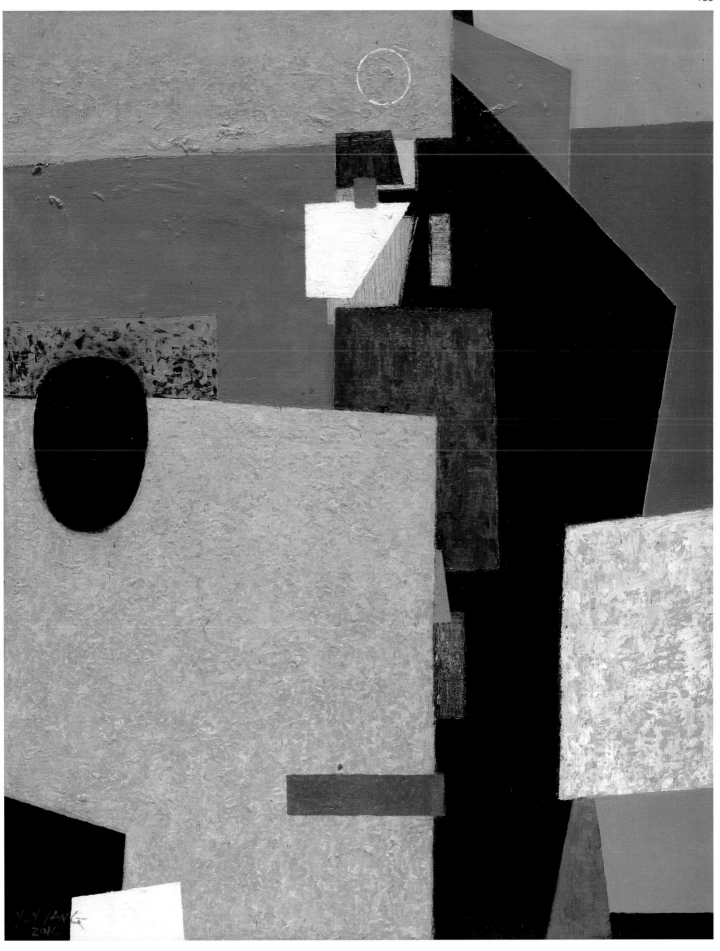

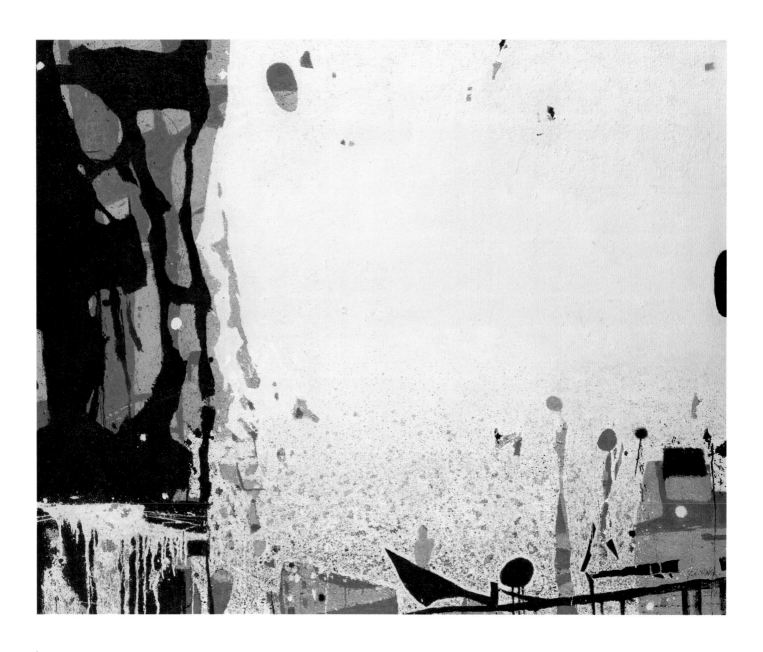

心生萬相，2014，複合媒材、畫布，100F（130×162cm）。

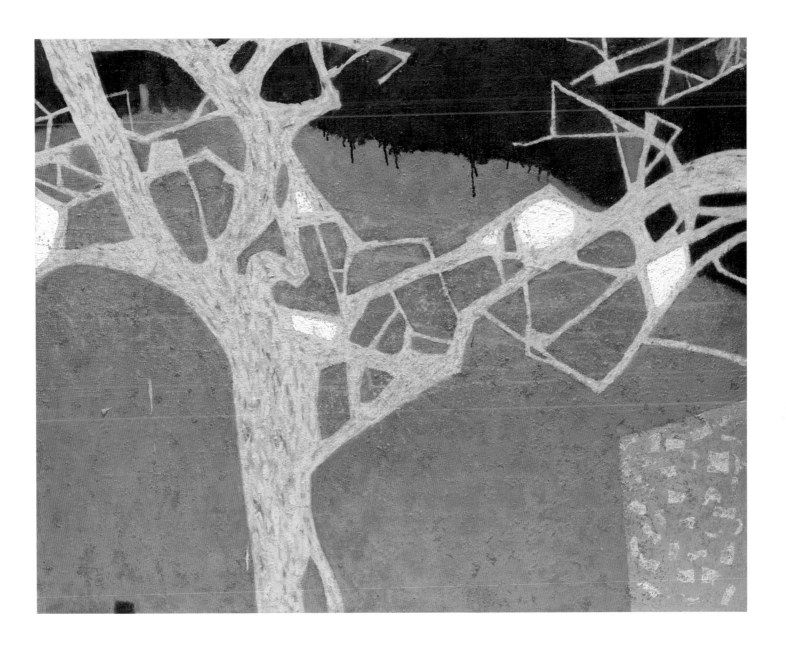

意之象，2014，油彩、畫布，50F（91×116.5cm）。

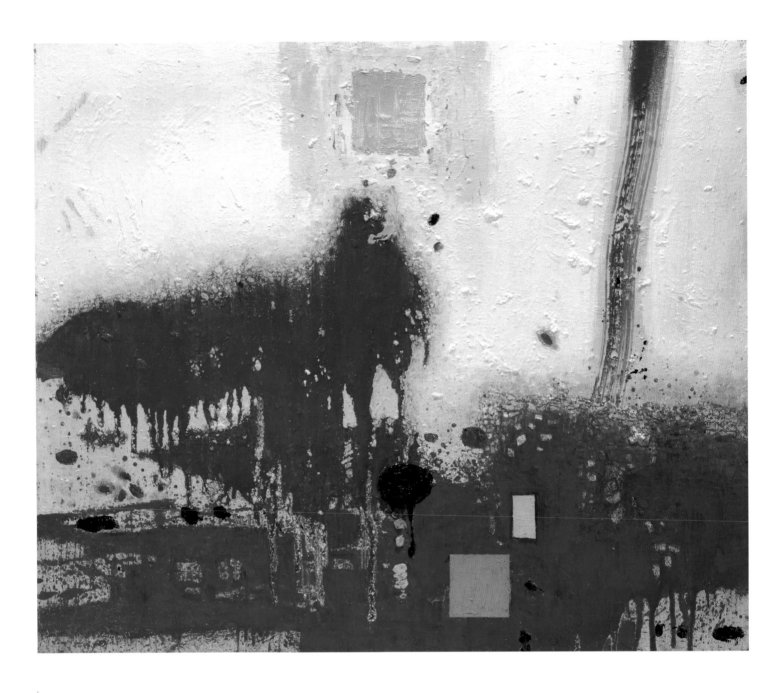

意象，2014，油彩、畫布，20F（60.5×72.5cm）。

右頁圖：往事，2014，油彩、畫布，100F（162×130cm）。

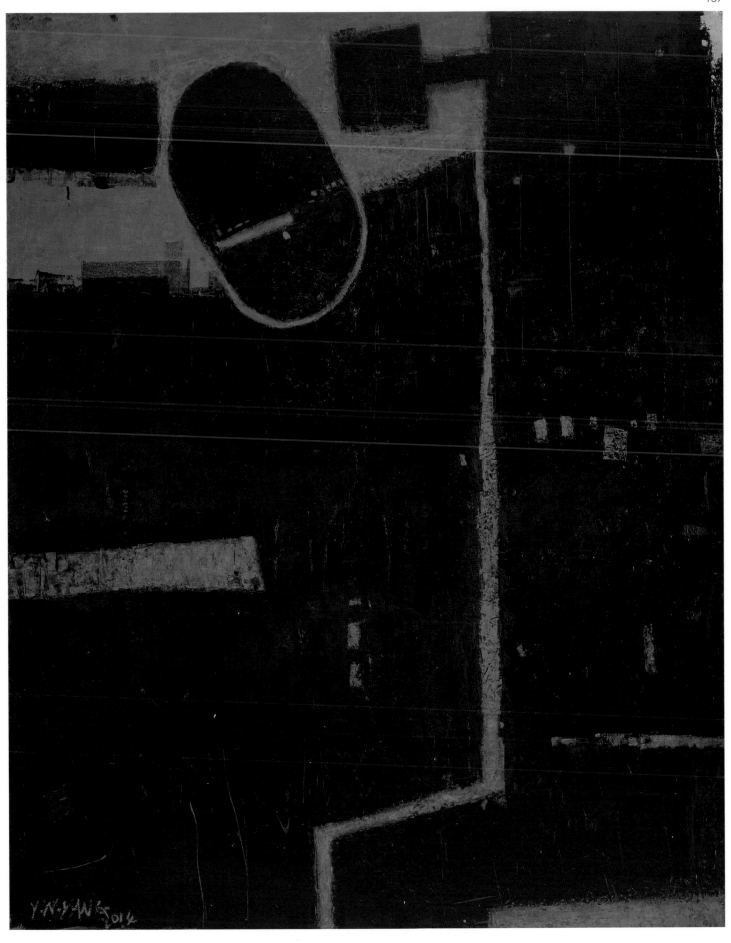

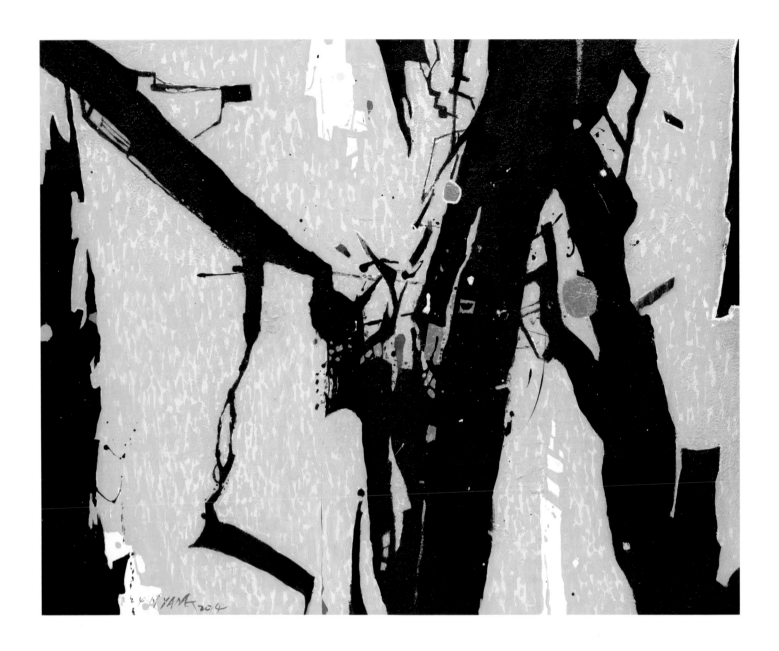

旺，2014，複合媒材、畫布，30F（72.5×91cm）。

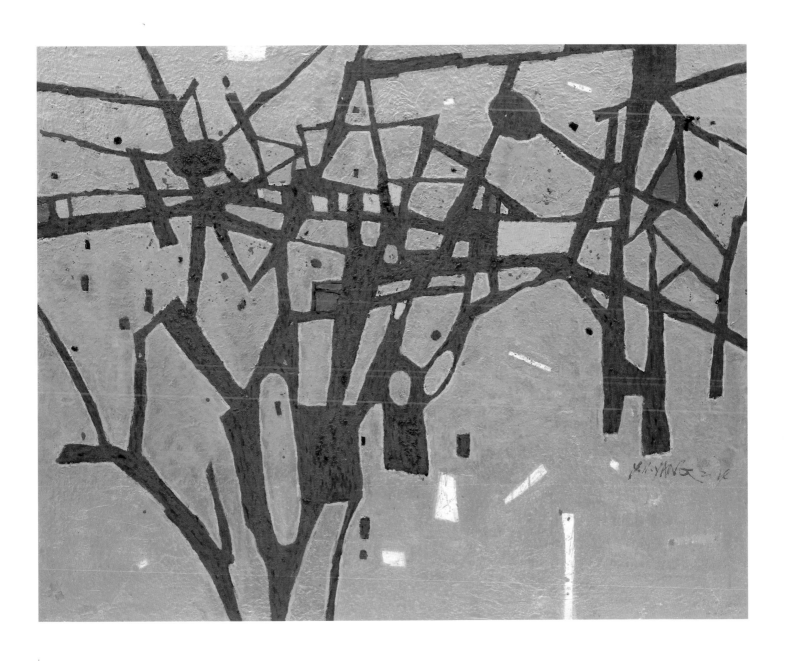

生命之歌，2014，複合媒材、畫布，50F（91×116.5cm）。

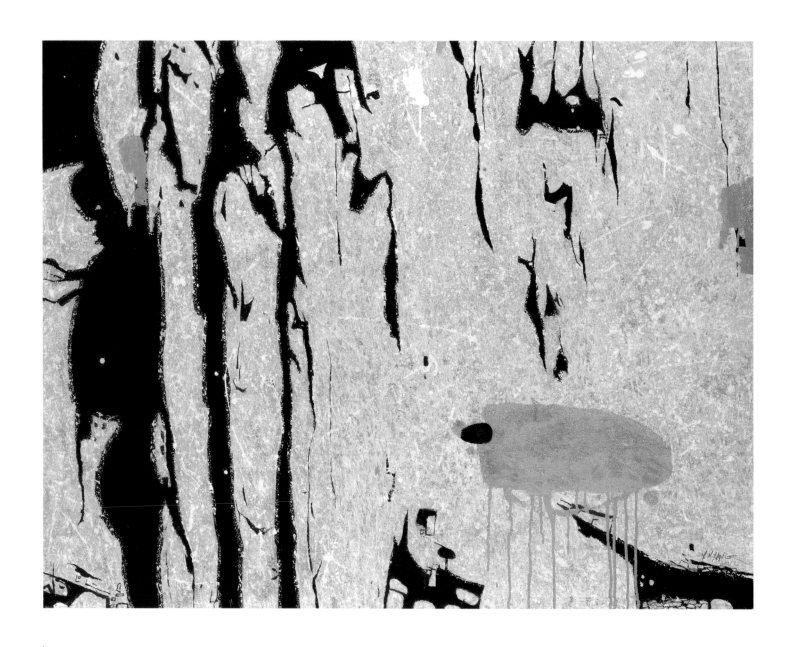

生命樂章，2014，複合媒材、畫布，80F（112×145.5cm）。

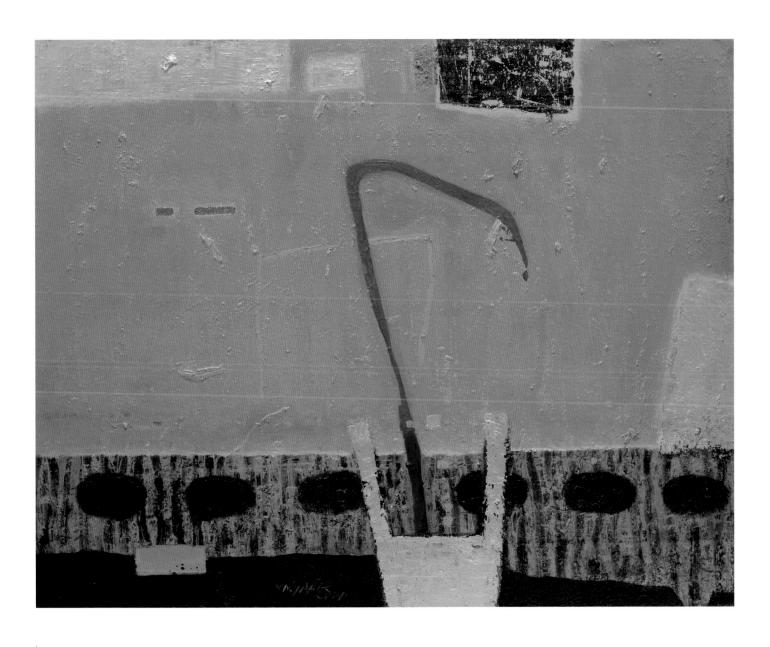

生機，2014，油彩、畫布，50F（91×116.5cm）。

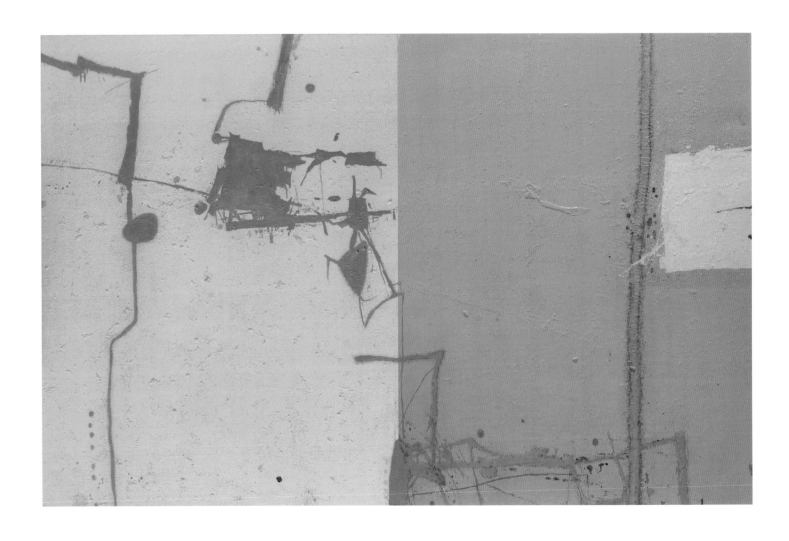

痕，2014，油彩、畫布，50F×2（116.5×182cm）。

右頁圖：走過，2014，油彩、畫布，30F（91×72.5cm）。

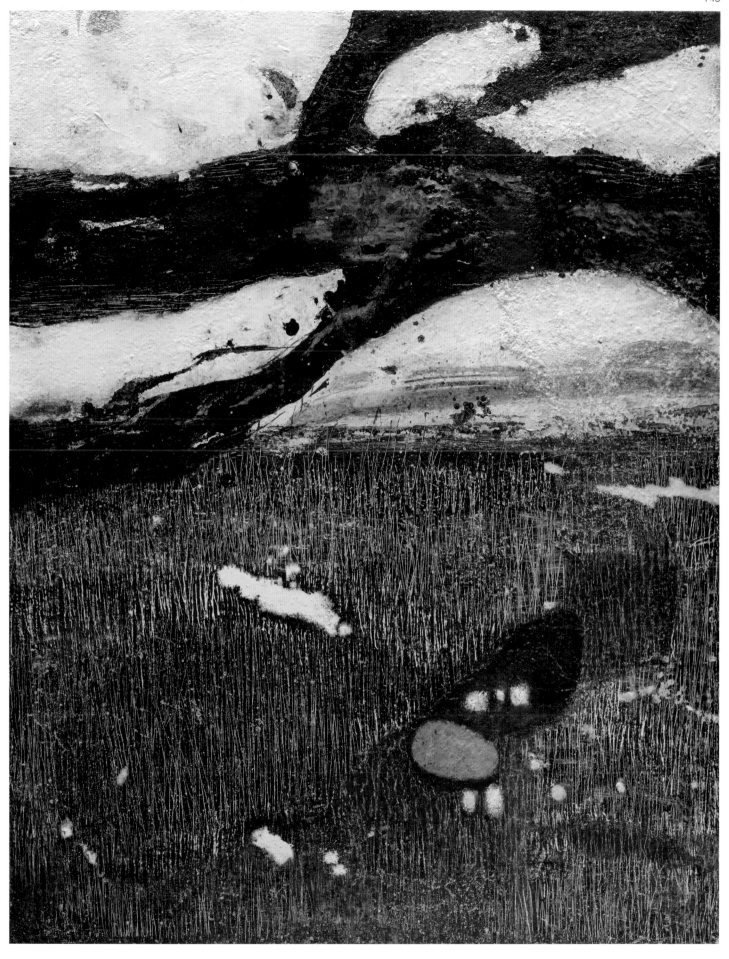

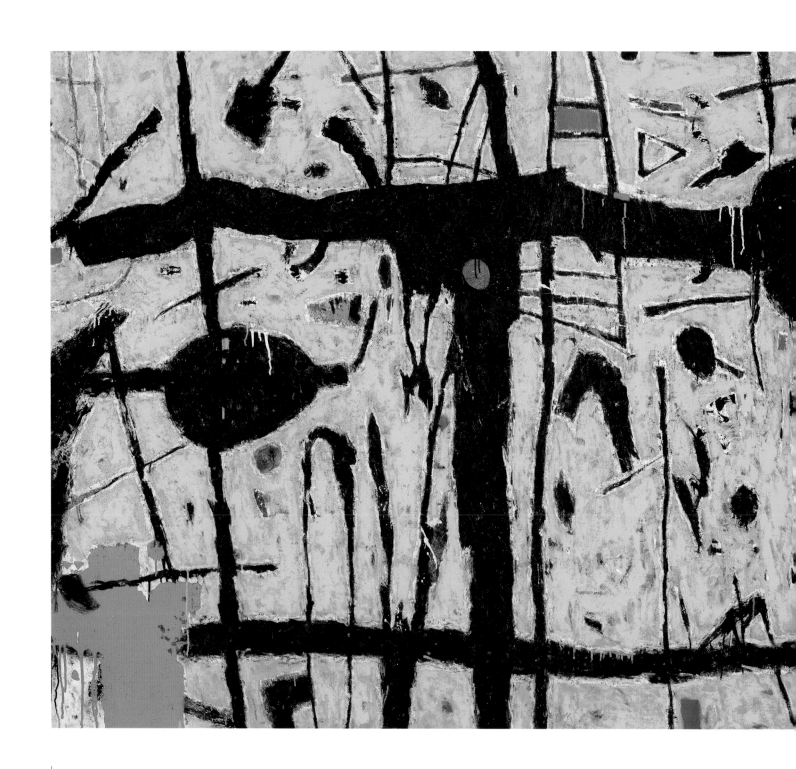

藝地乾坤，2014，複合媒材、畫布，100F×3（162×390cm）。

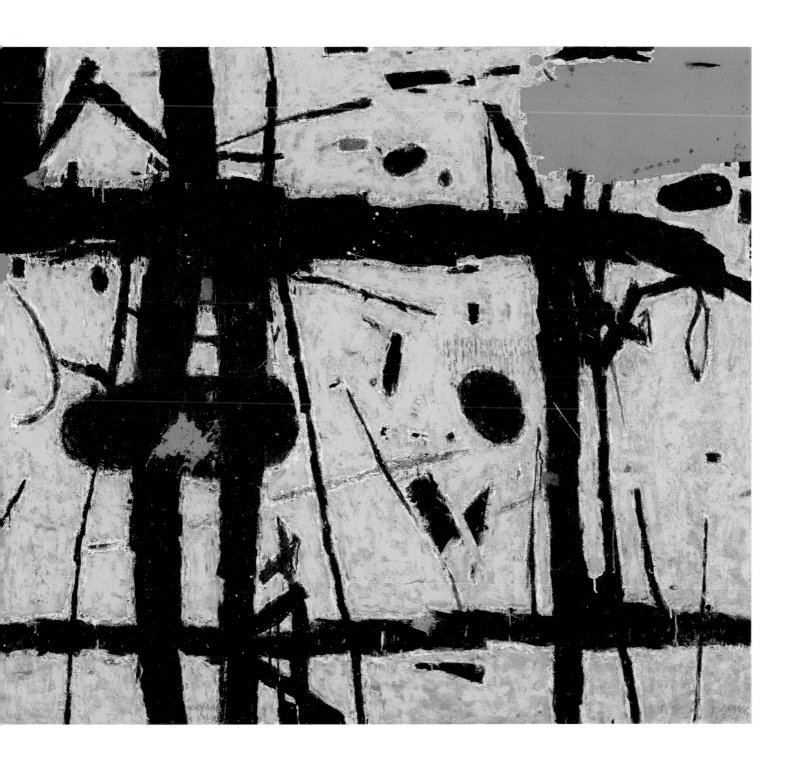

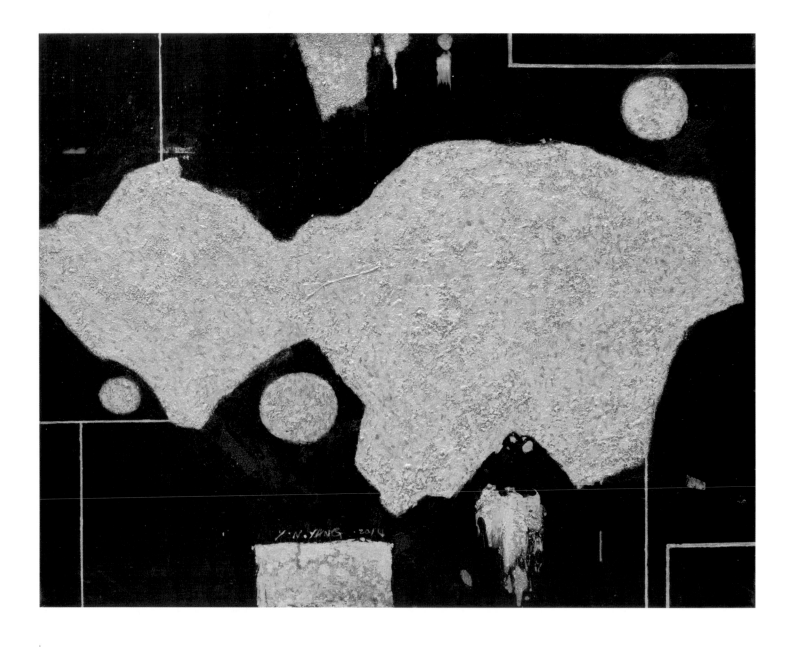

黑金，2014，複合媒材、畫布，50F（91×116.5cm）。

右頁圖：釋放，2014，油彩、畫布，80F（145.5×112cm）。

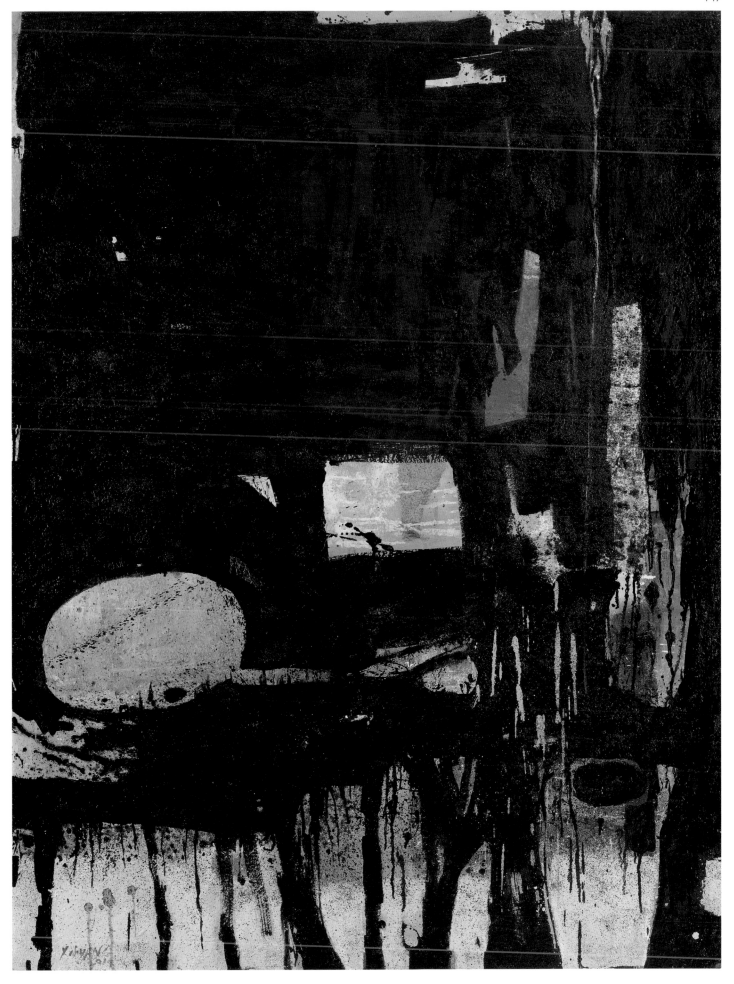

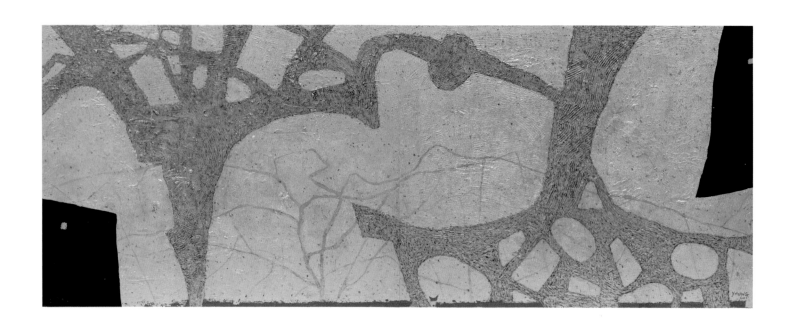

上昇，2015，複合媒材、畫布，80F×2（112×291cm）。

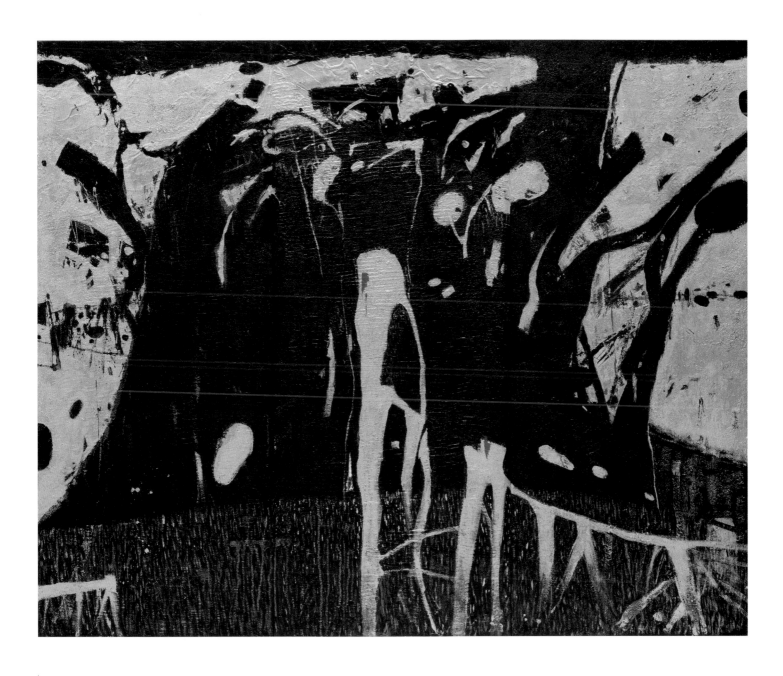

一個秘密，2015，複合媒材、畫布，35F×3（162×130cm）。

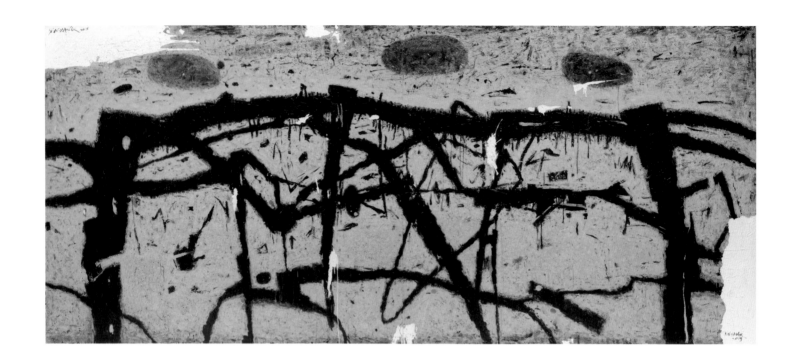

乾坤大地，2015，複合媒材、畫布，113.4F×2（162×280cm）。

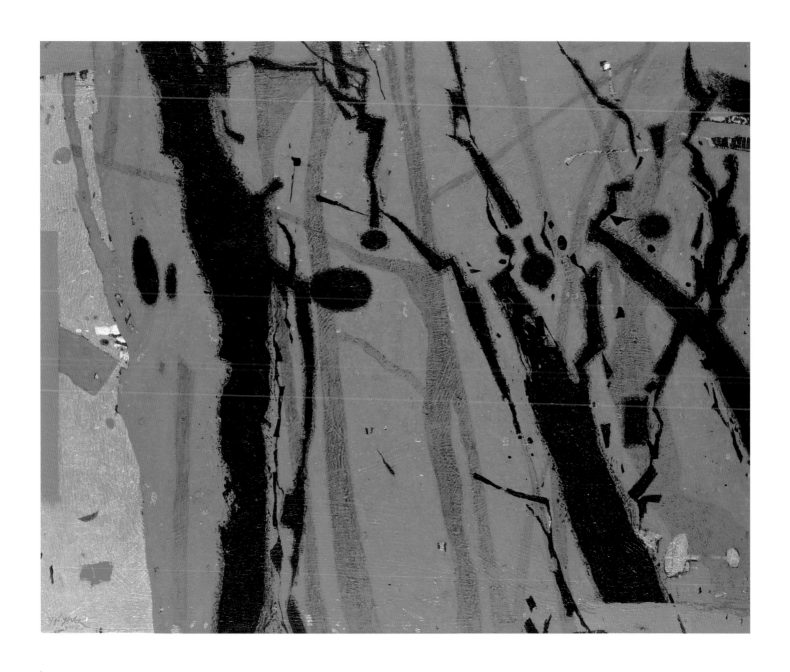

叢林，2015，複合媒材、畫布，100F（130×162cm）。

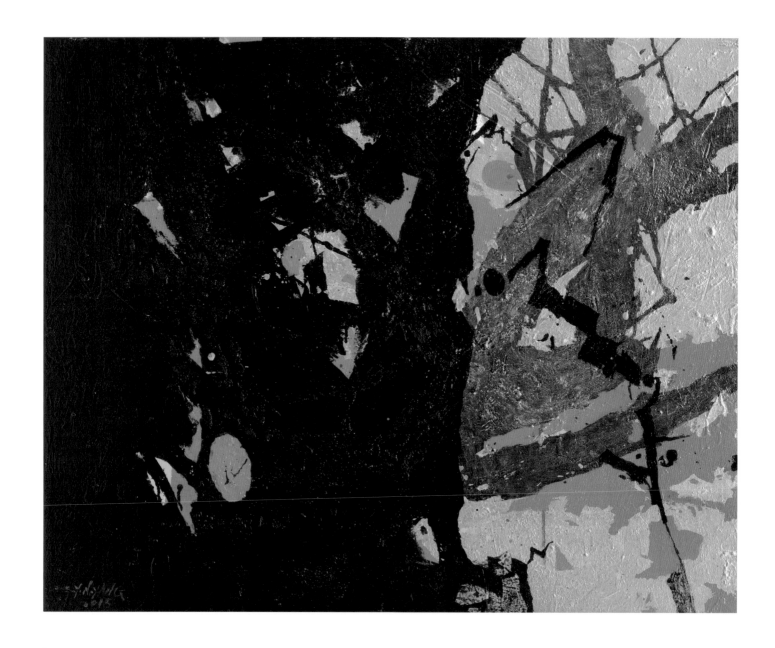

後院，2015，複合媒材、畫布，30F（72.5×91cm）。

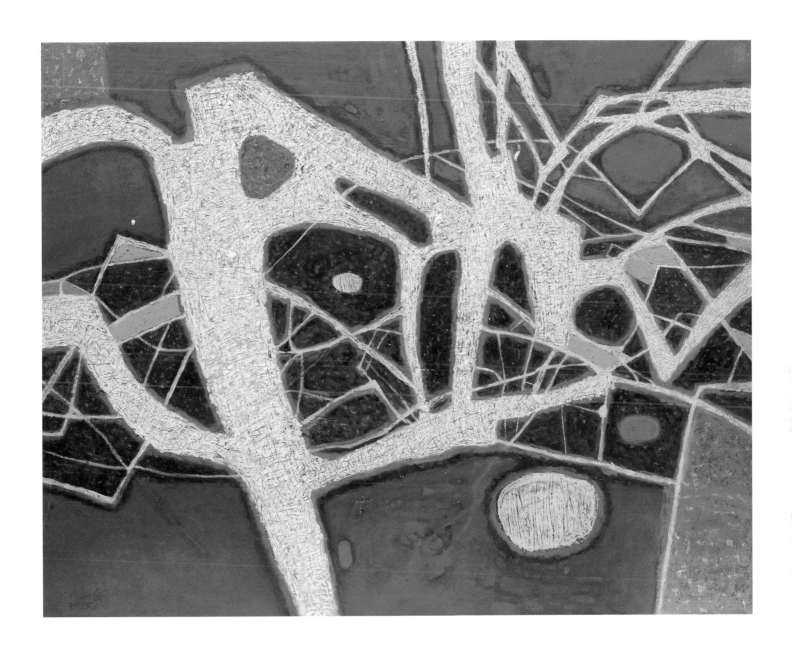

成長空間，2015，油彩、畫布，50F（91×116.5cm）。

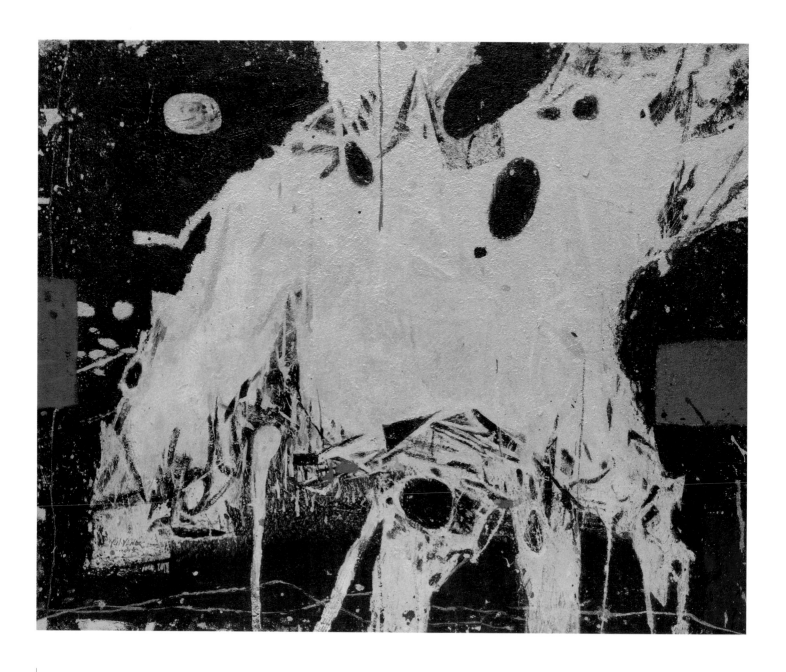

時間的投影，2015，複合媒材、畫布，100F（130×162cm）。

右頁圖：昇，2015，複合媒材、畫布，100F（162×130cm）。

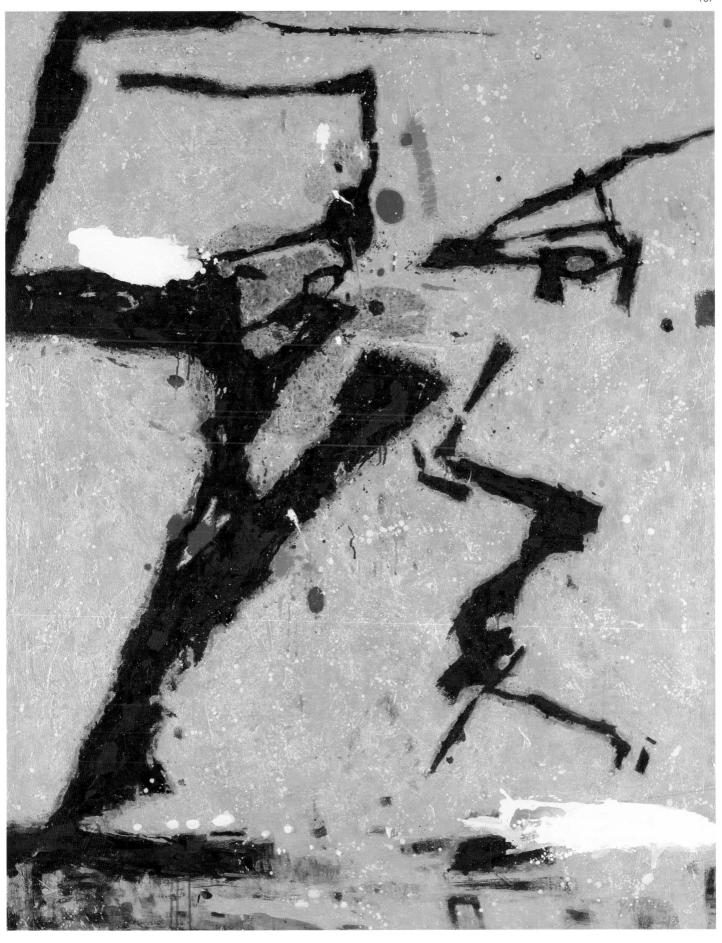

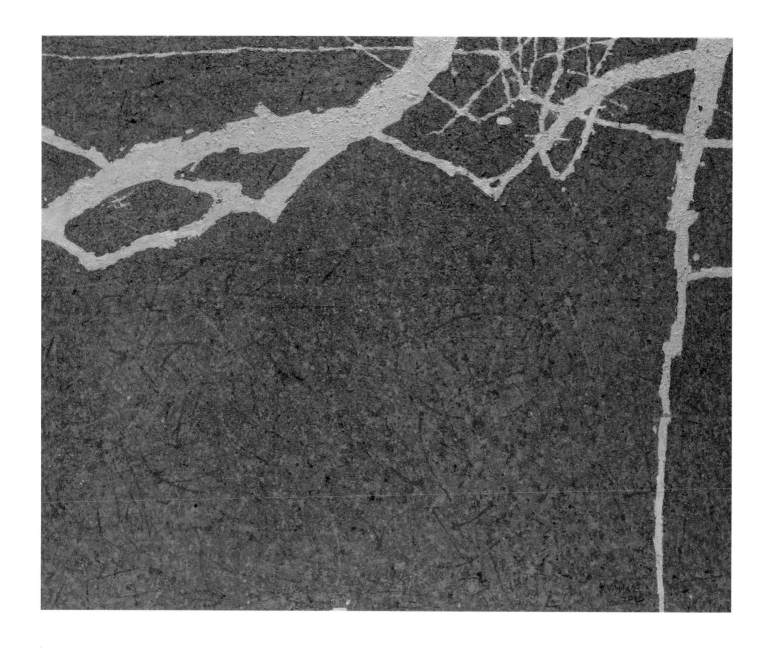

極境之美，2015，複合媒材、畫布，100F（130×162cm）。

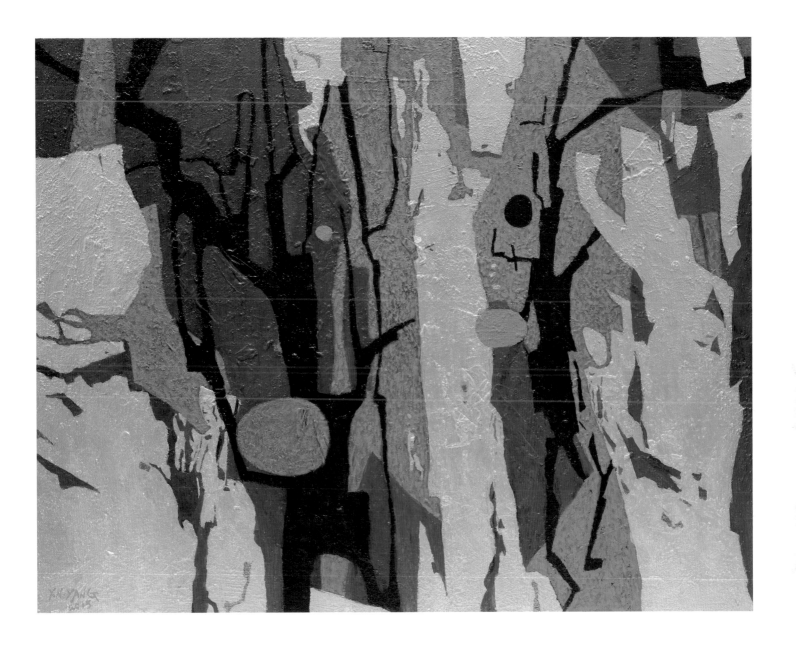

欣欣向榮，2015，複合媒材、畫布，50F（91×116.5cm）。

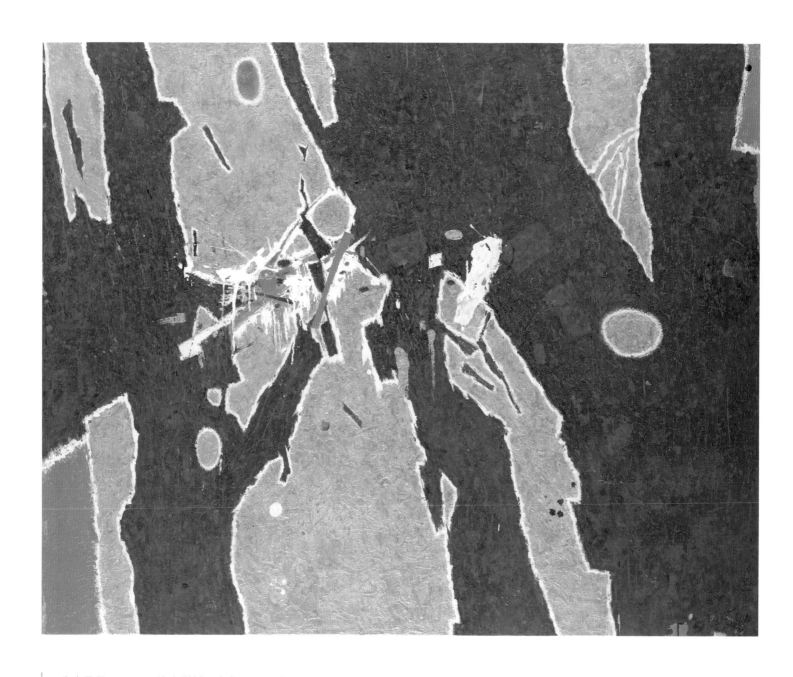

生意盈盈，2015，複合媒材、畫布，100F（130×162cm）。

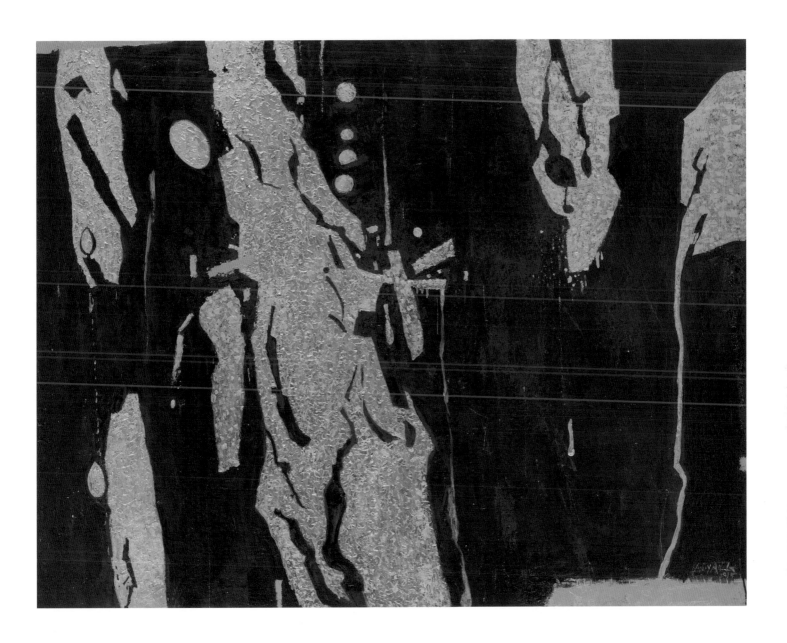

生生大地，2015，複合媒材、畫布，80F（112×145.5cm）。

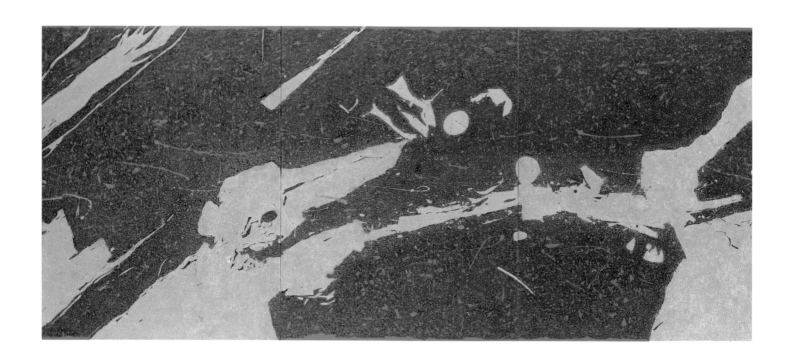

神采飛揚，2015，複合媒材、畫布，50F×3（116.5×273cm）。

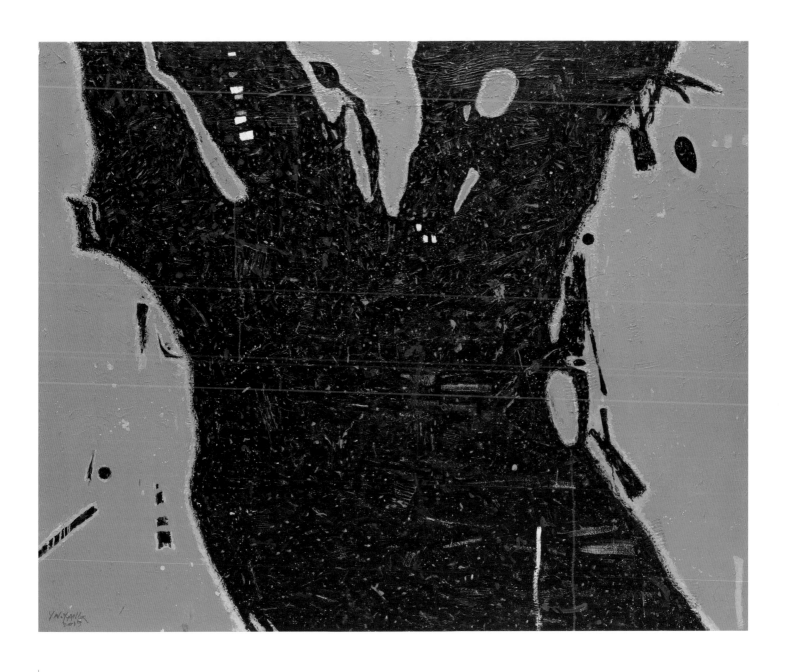

童年之歌，2015，複合媒材、畫布，100F（130×162cm）。

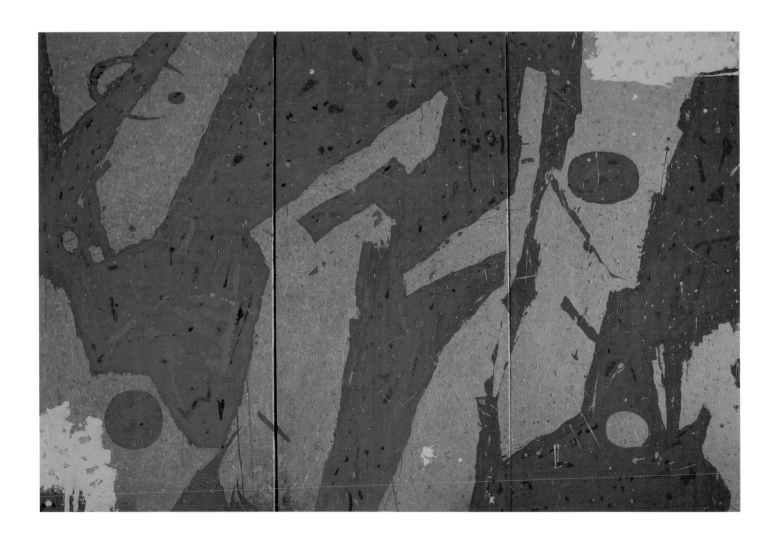

紅・金協奏，2015，複合媒材、畫布，42F×3（130×195cm）。

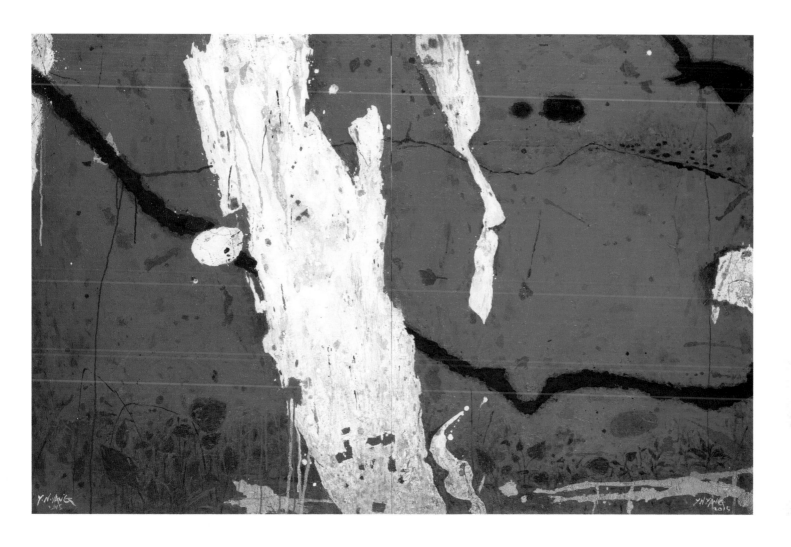

紅粉佳人，2015，複合媒材、木板，50F×2（116.5×182cm）。

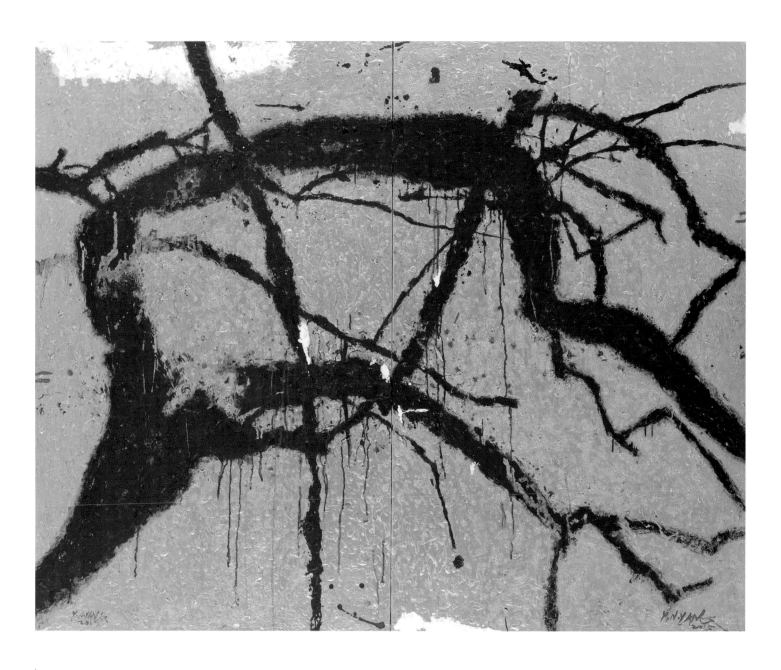

變奏曲，2015，複合媒材、畫布，52.5F×2（130×162cm）。

右頁圖：英姿，2015，複合媒材、畫布，30F（91×72.5cm）。

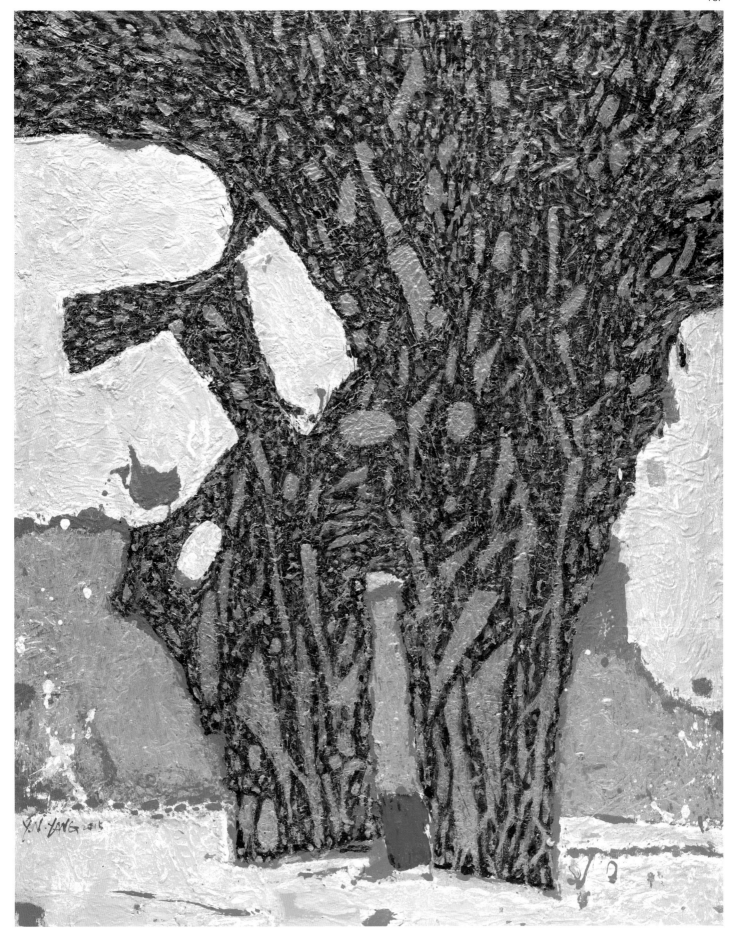

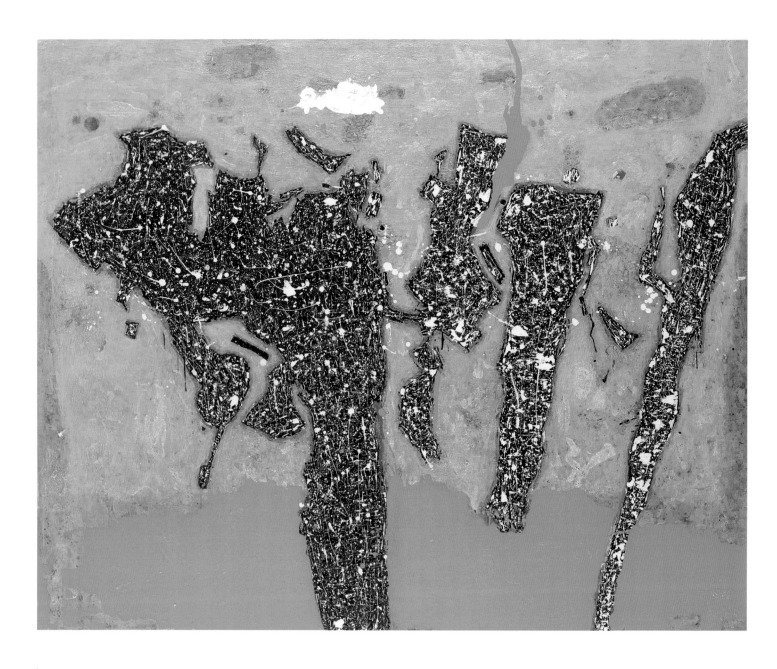

頂天立地，2015，複合媒材、畫布，100F（130×162cm）。

左圖：生命力，2015，複合媒材、畫布，200×35cm。

右圖：姿容，2016，複合媒材、畫布，185×22cm。

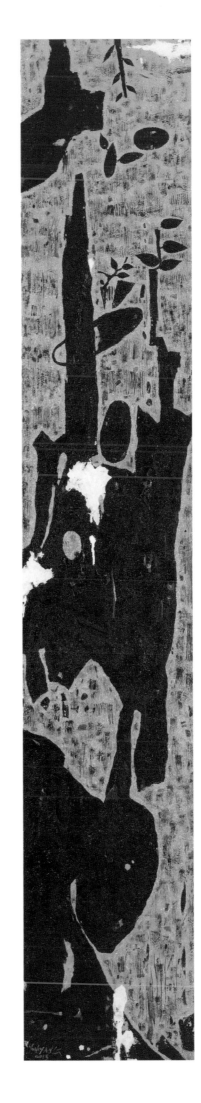

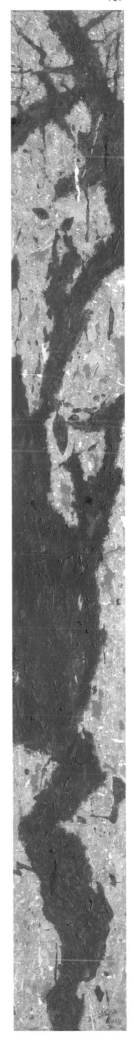

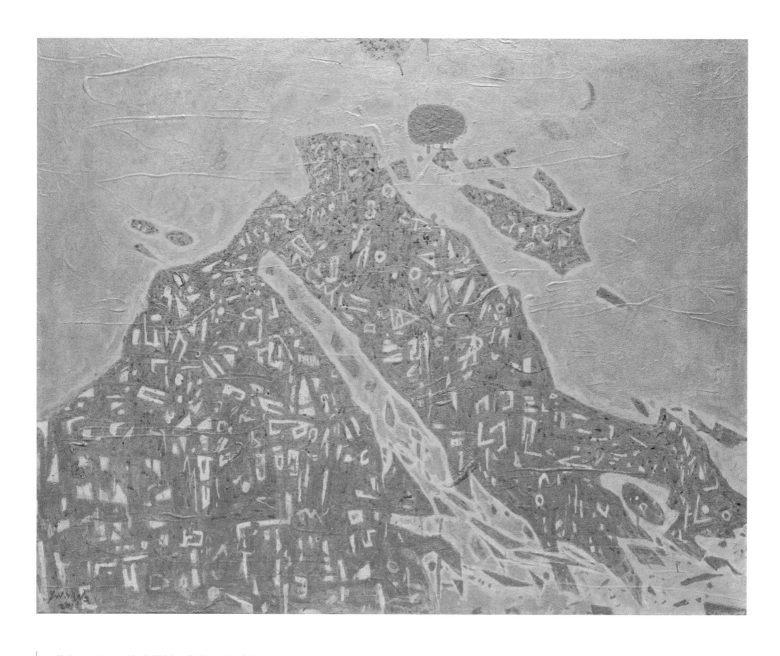

夢幻，2016，複合媒材、畫布，50F（91×116.5cm）。

右圖：如歌行板，2016，複合媒材、畫布，50F（116.5×91cm）。

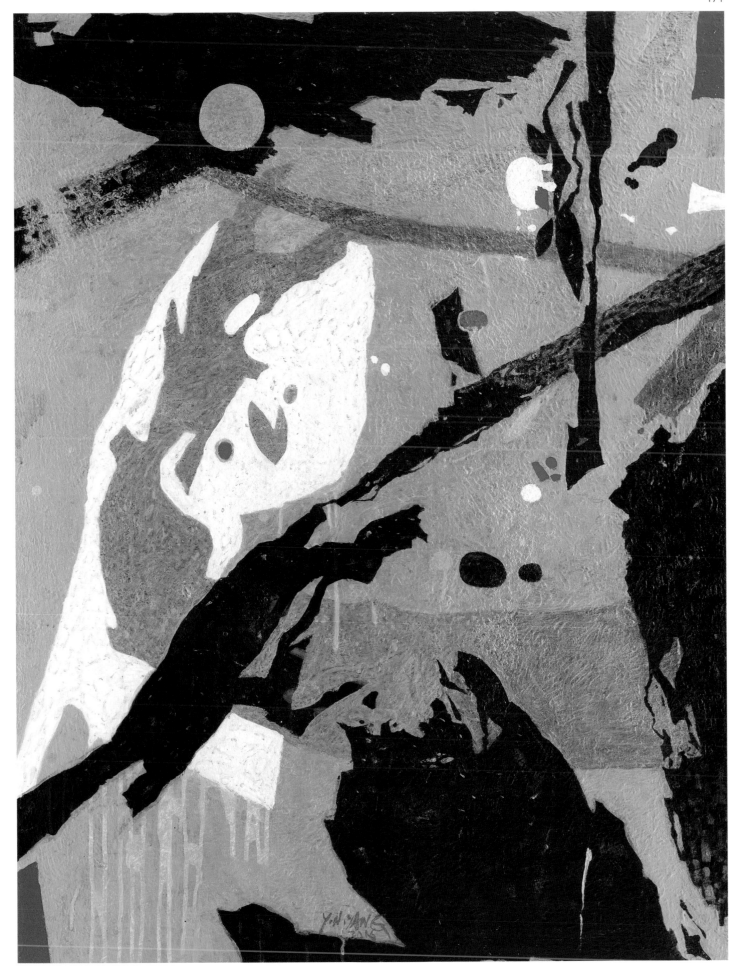

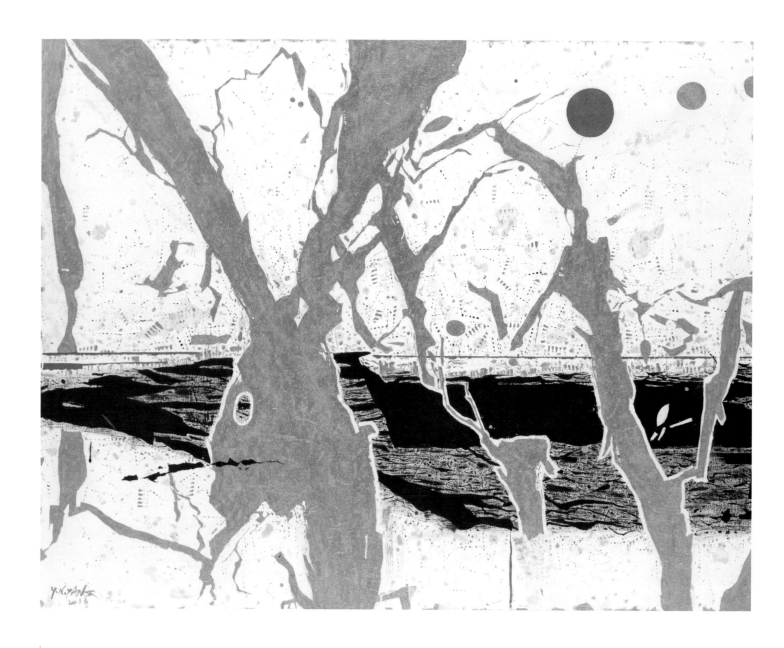

清新，2016，複合媒材、畫布，80F（112×145.5cm）。

右頁圖：曙光，2016，複合媒材、畫布，50F（116.5×91cm）。

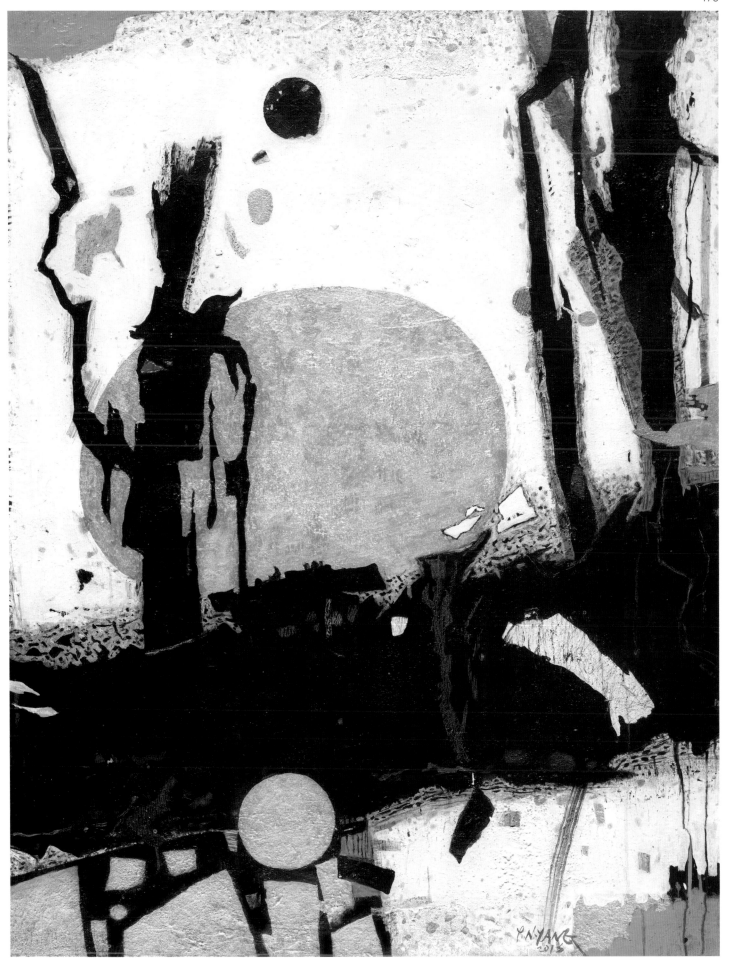

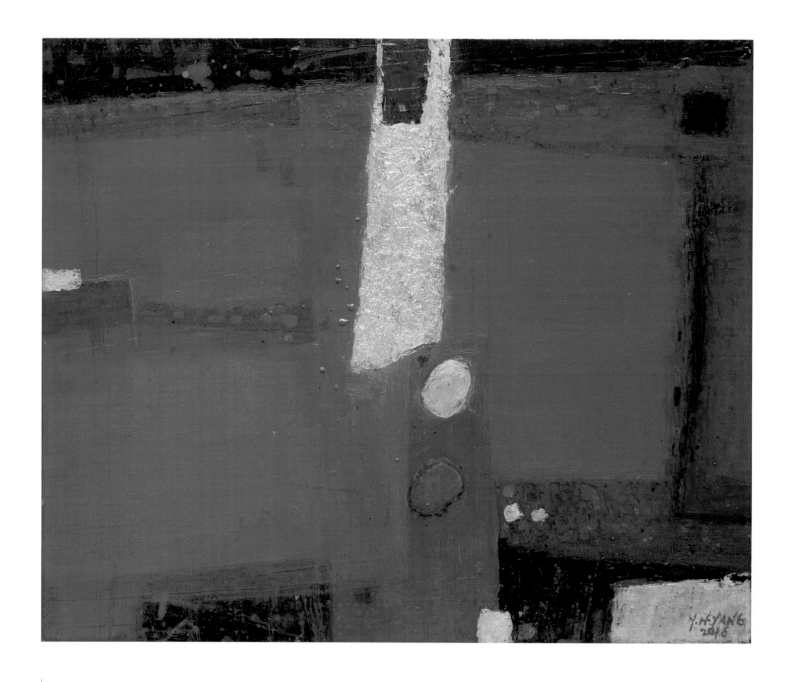

金彩納福，2016，複合媒材、畫布，12F（50×60.5cm）。

右頁圖：源生，2016，複合媒材、畫布，50F（116.5×91cm）。

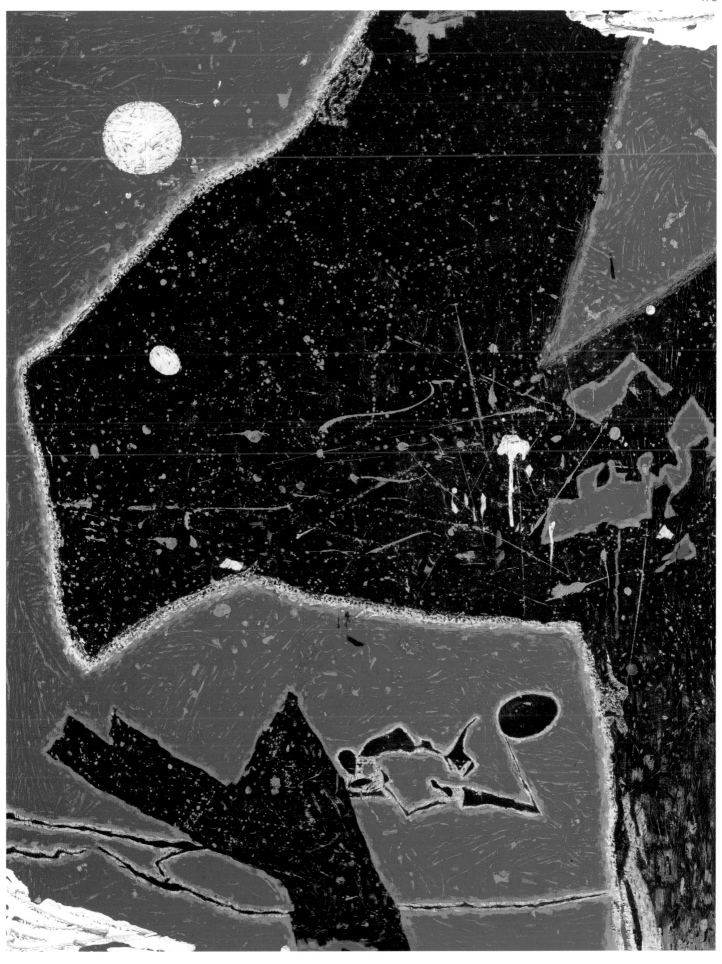

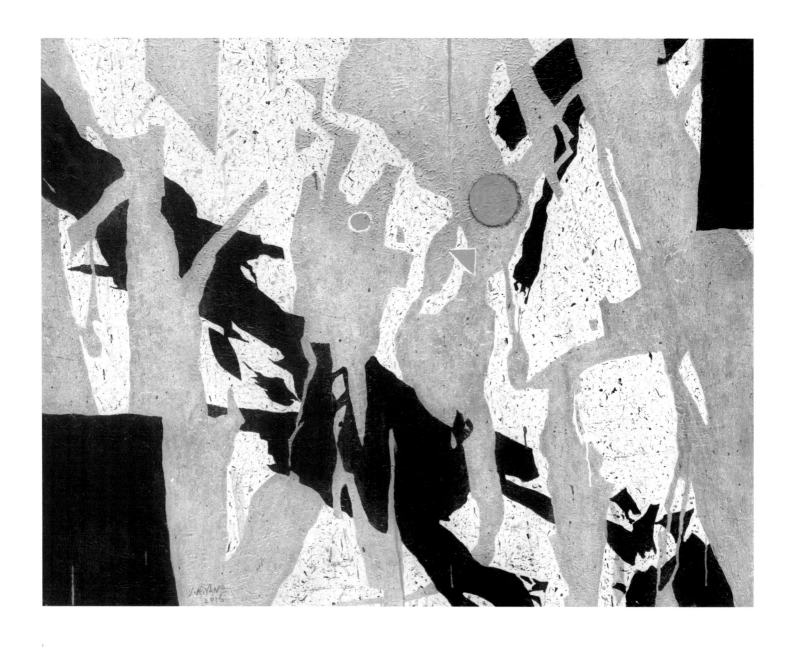

金色節奏，2016，複合媒材、畫布，80F（112×145.5cm）。

右頁圖：金色大地，2016，複合媒材、畫布，50F（116.5×91cm）。

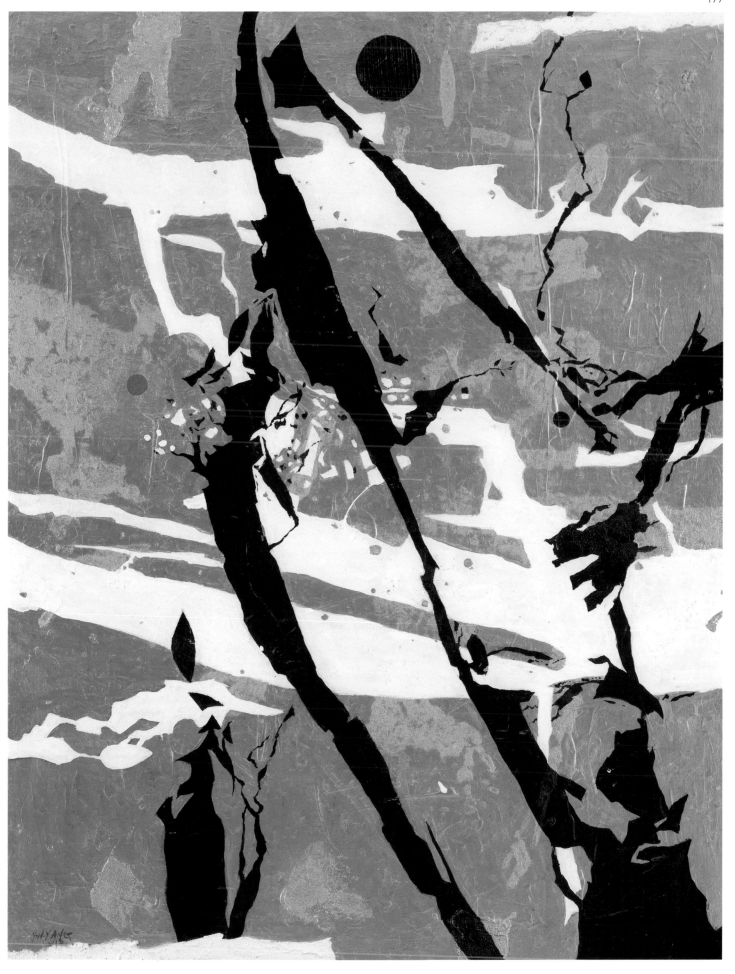

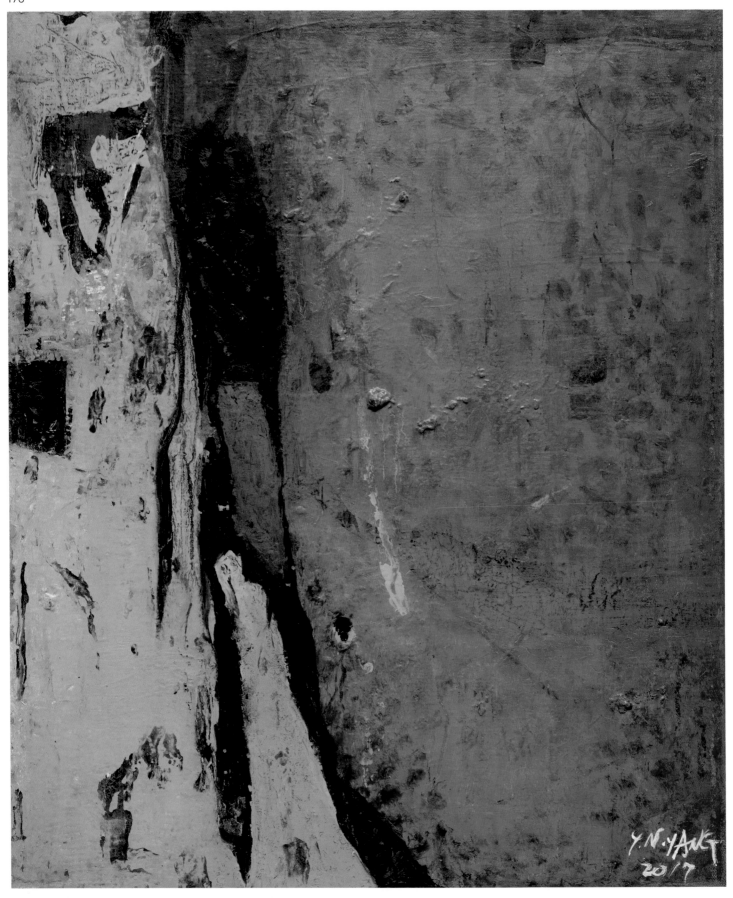

吟讚大地，2017，油彩、畫布，20F（72.5×60.5cm）。

右頁圖：樹幻想曲，2017，複合媒材、畫布，30F（91×72.5cm）。

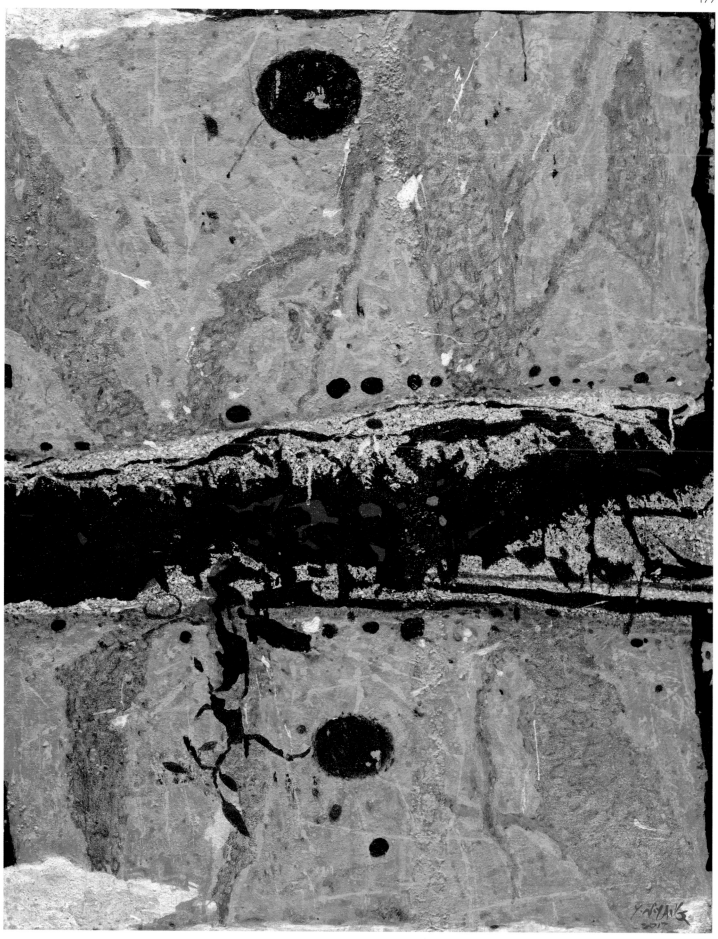

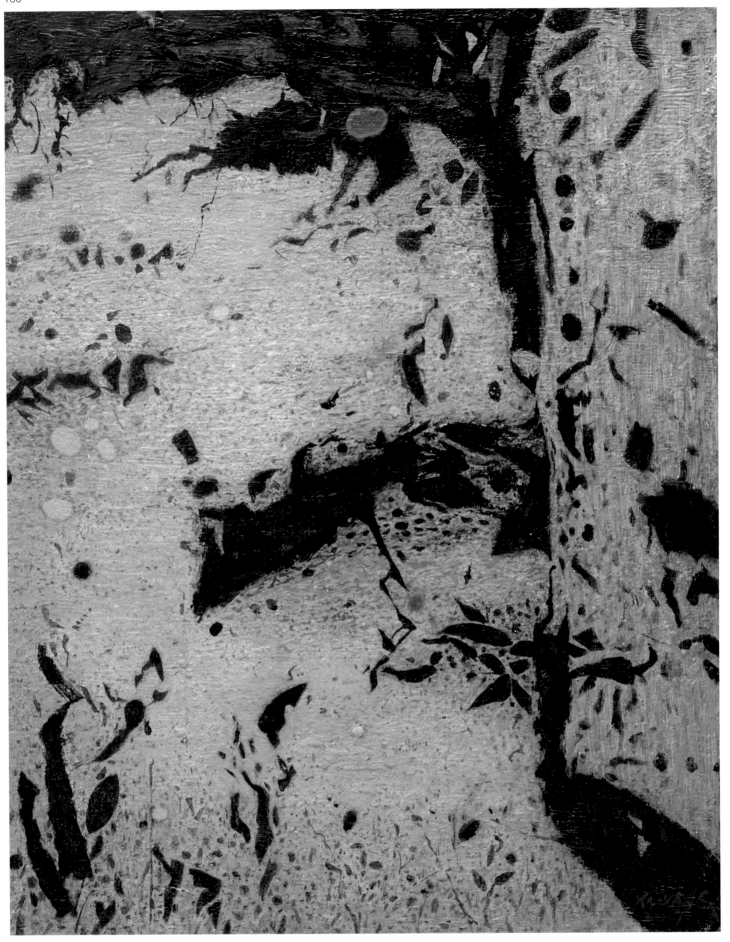

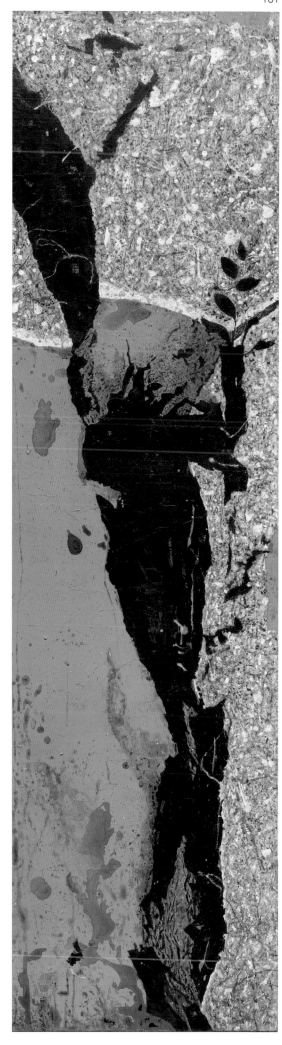

瑞氣千祥，2017，複合媒材、畫布，46F（184×50cm）。

左頁圖：樹非樹，2017，複合媒材、畫布，30F（91×72.5cm）。

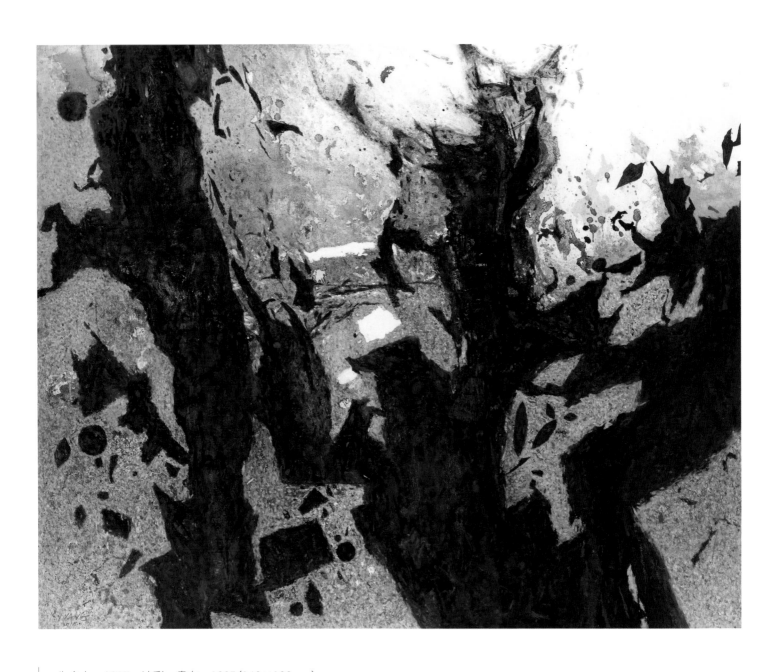

生命力，2017，油彩、畫布，100F（162×130cm）。

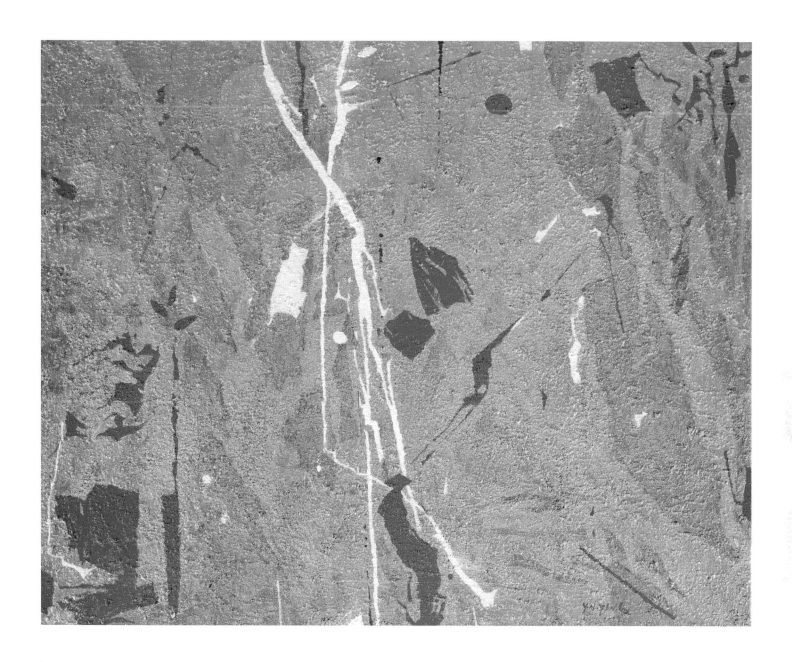

花藝，2017，複合媒材、畫布，30F（72.5×91cm）。

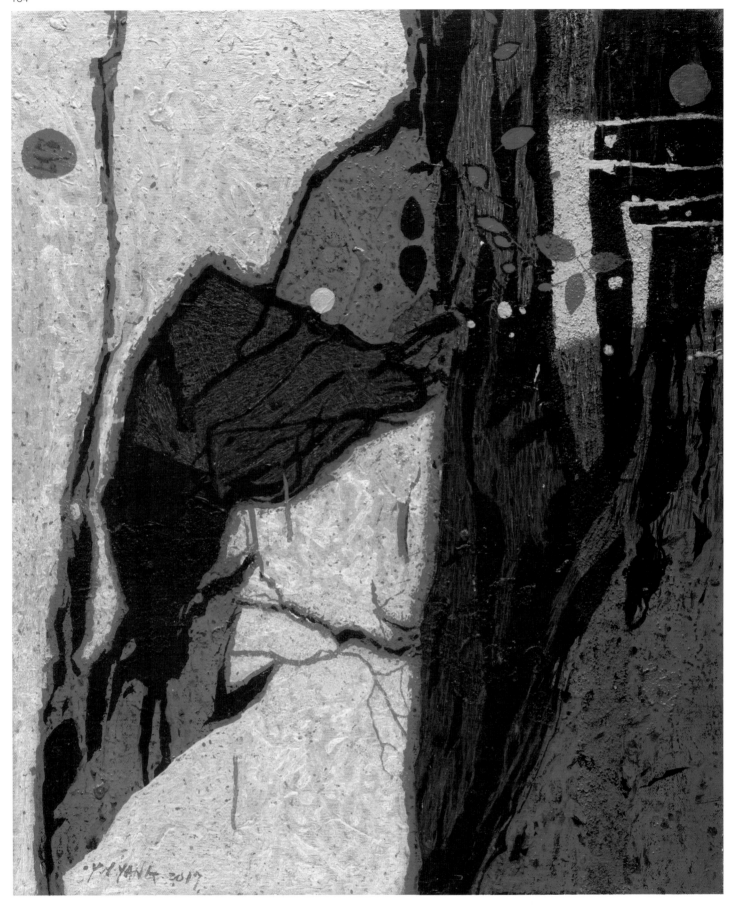

迎金接福，2017，複合媒材、畫布，20F（72.5×60.5cm）。

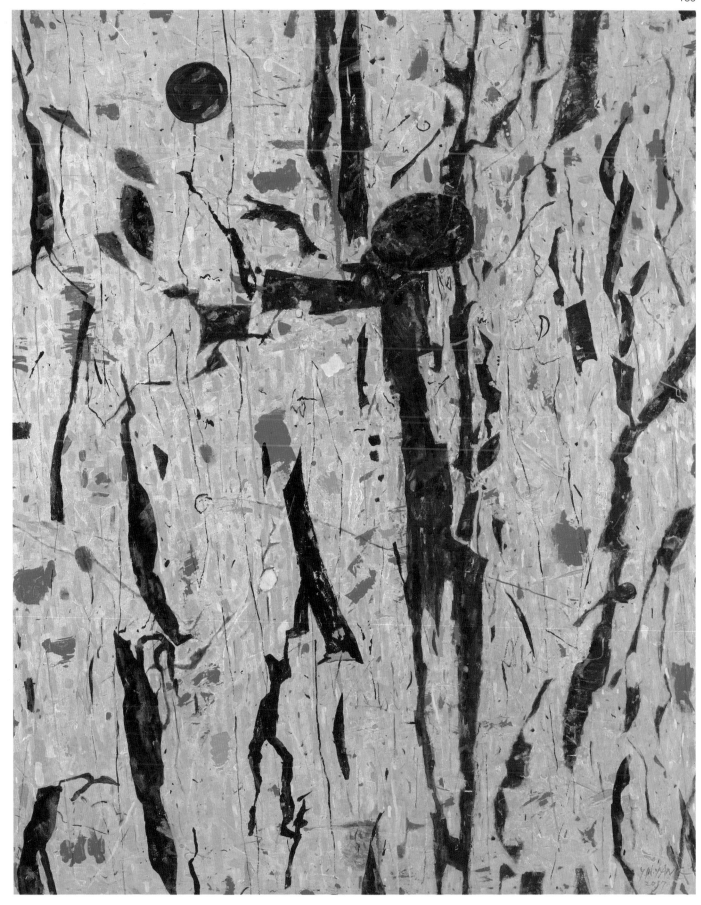

黃金叢林，2017，複合媒材、畫布，100F（162×130cm）。

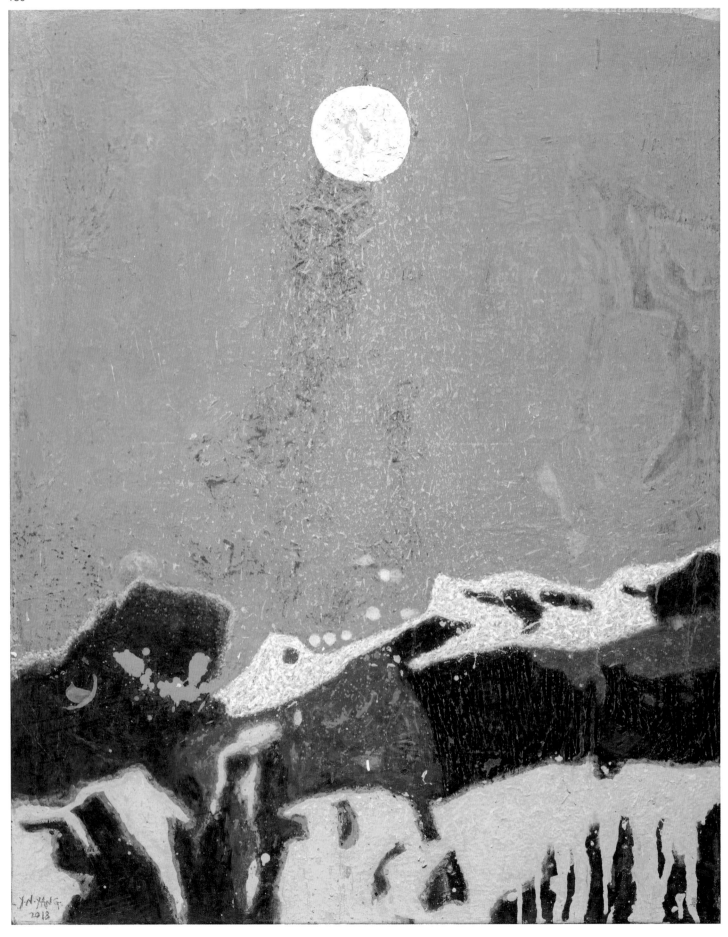

靜謐，2018，油彩、畫布，40F（100×80cm）。

右頁圖：世外桃源，2018，複合媒材、畫布，105F（196×108cm）。

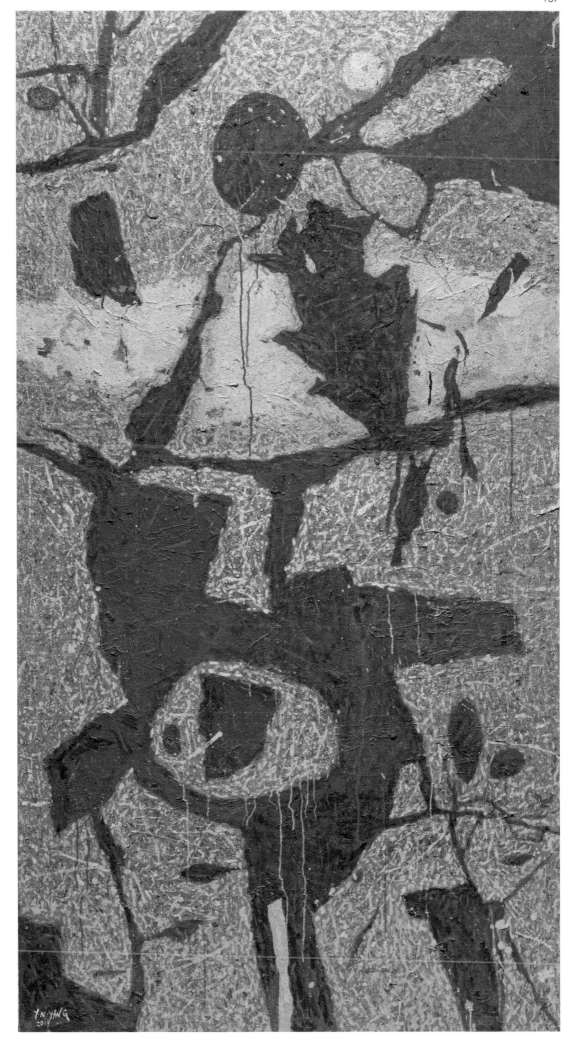

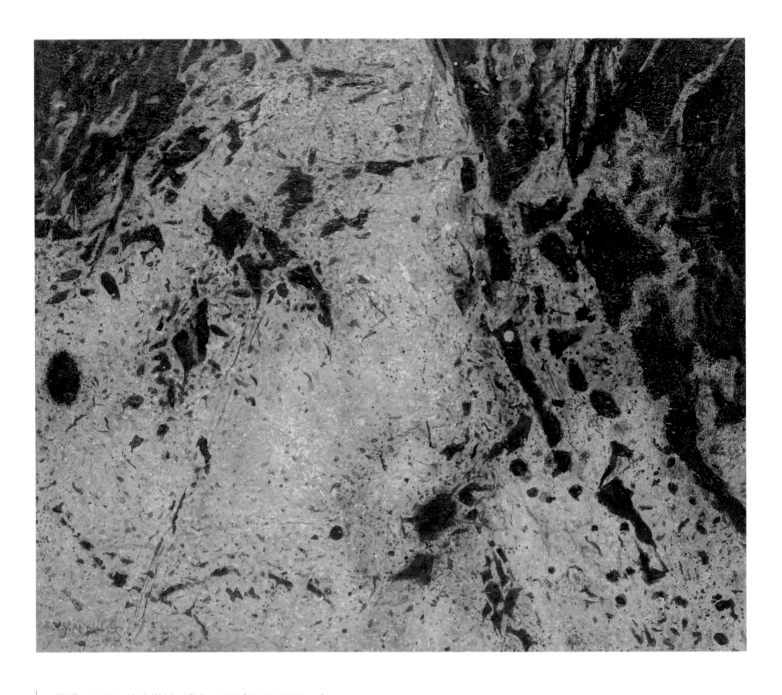

尋覓，2018，複合媒材、畫布，20F（60.5×72.5cm）。

右頁圖：向陽，2018，複合媒材、畫布，20F（72.5×60.5cm）。

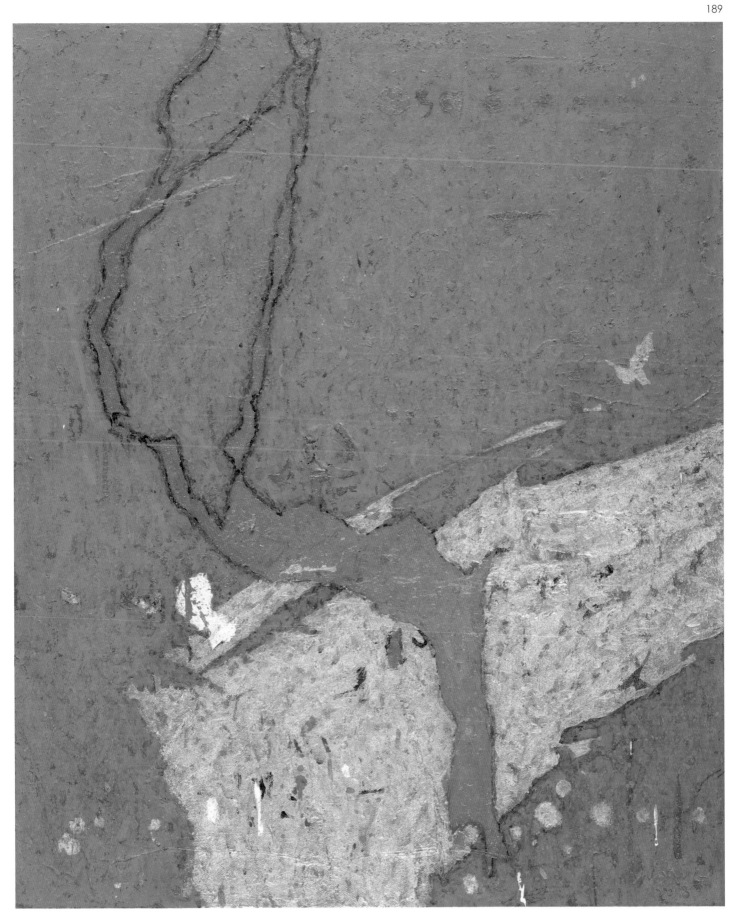

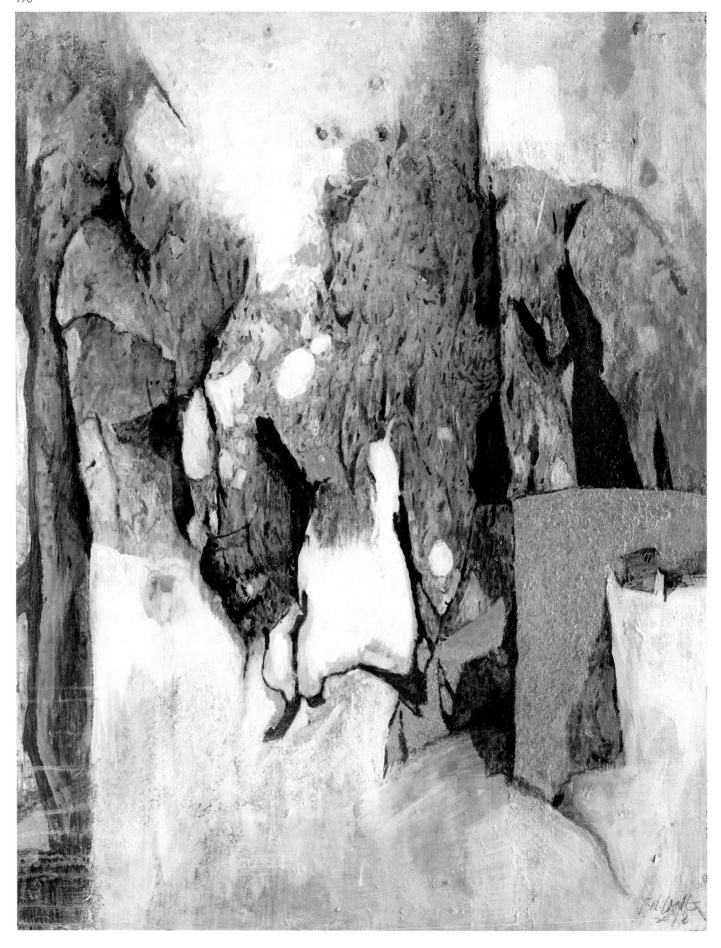

山意象，2018，複合媒材、畫布，50F（116.5×91cm）。

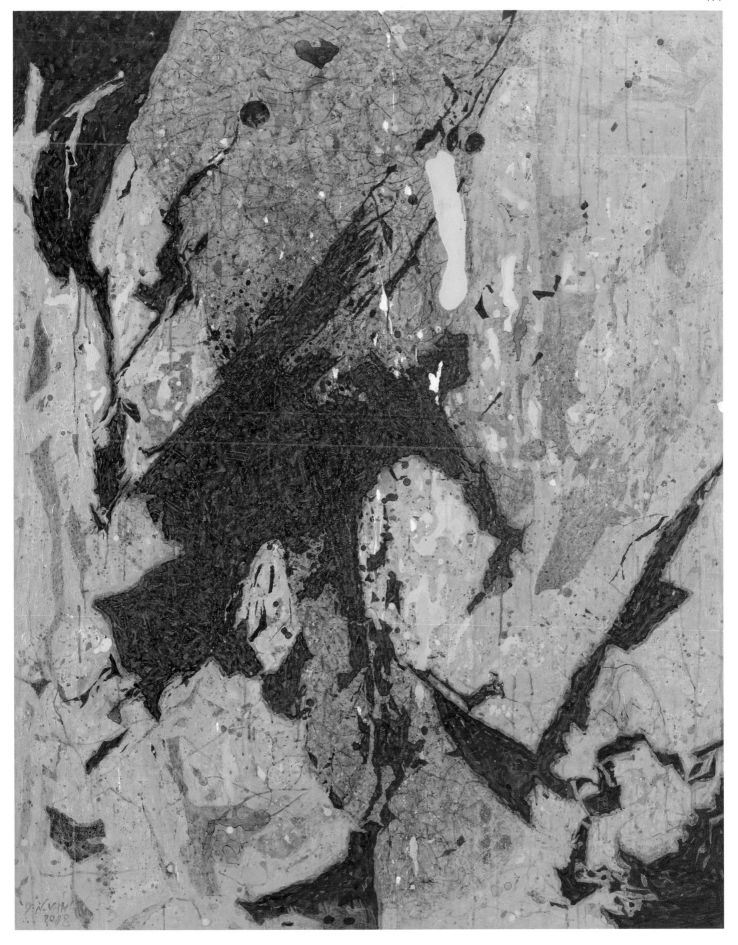

思木，2018，複合媒材、畫布，100F（162×130cm）。

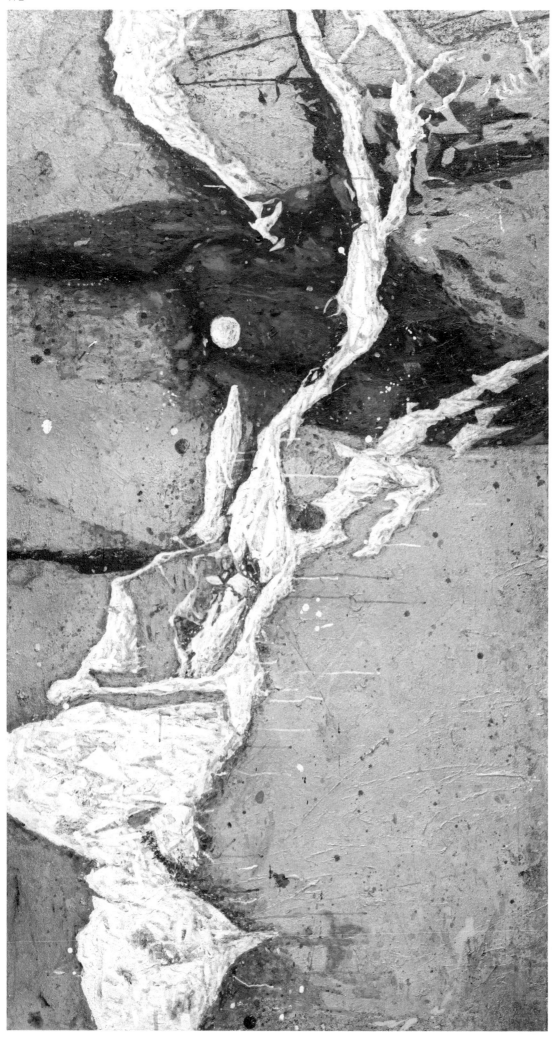

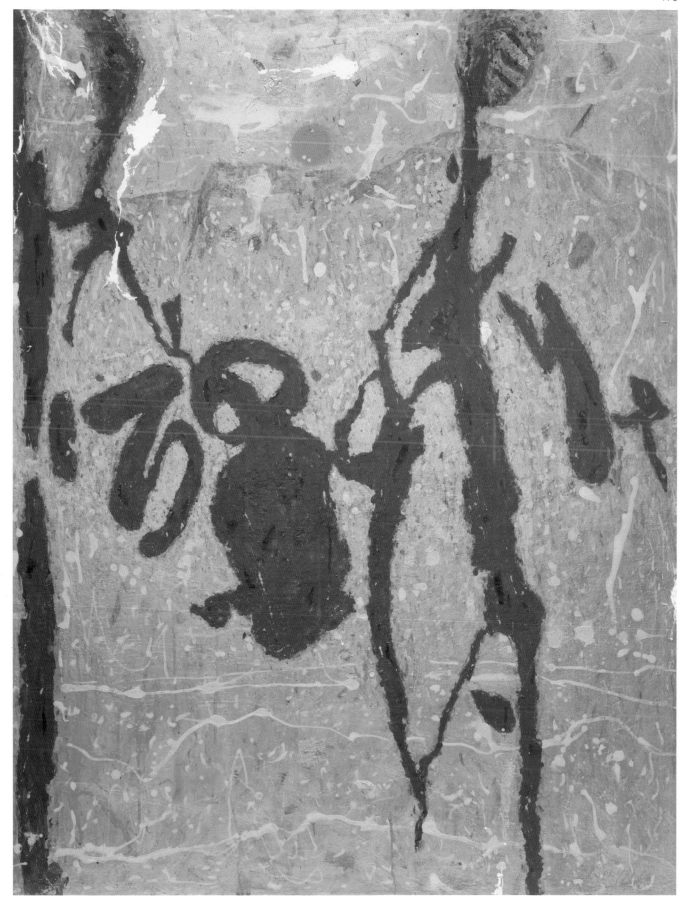

百轉千迴春意在，2019，複合媒材、畫布，50F（116.5×91cm）。

左頁圖：驚艷，2018，複合媒材、畫布，105F（196×108cm）。

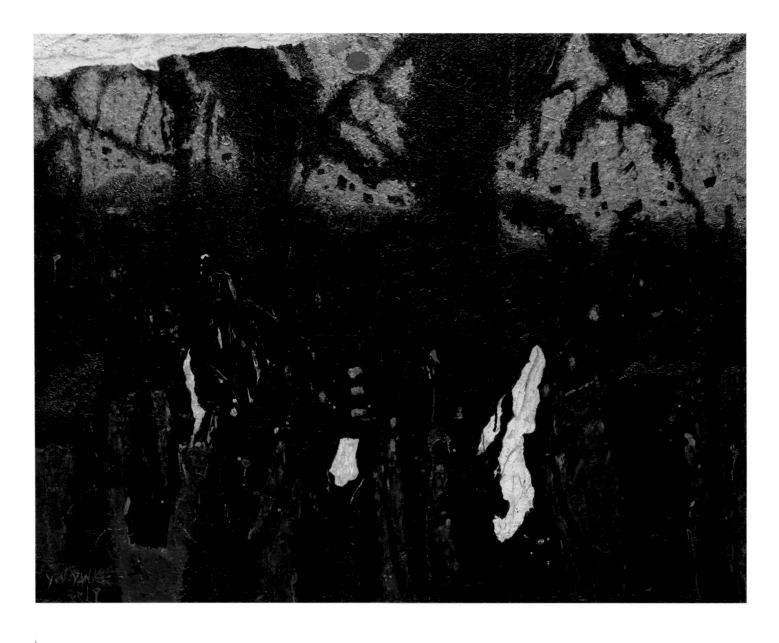

墾丁白榕，2019，複合媒材、畫布，50F（91×116.5cm）。

右頁圖：紅，2019，複合媒材、畫布，50F（175×58cm）。

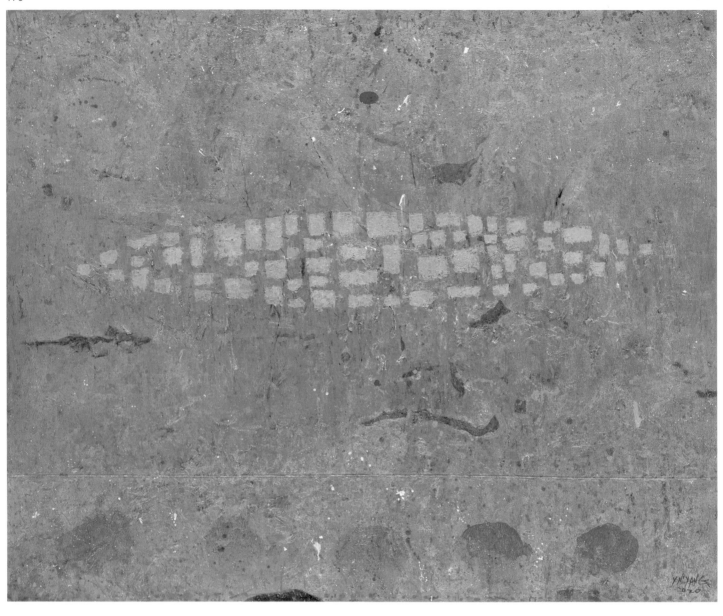

黃金組曲，2020，複合媒材、畫布，100F（130×162cm）。

右頁圖：三陽開泰，2020，複合媒材、畫布，60F（130×97cm）。

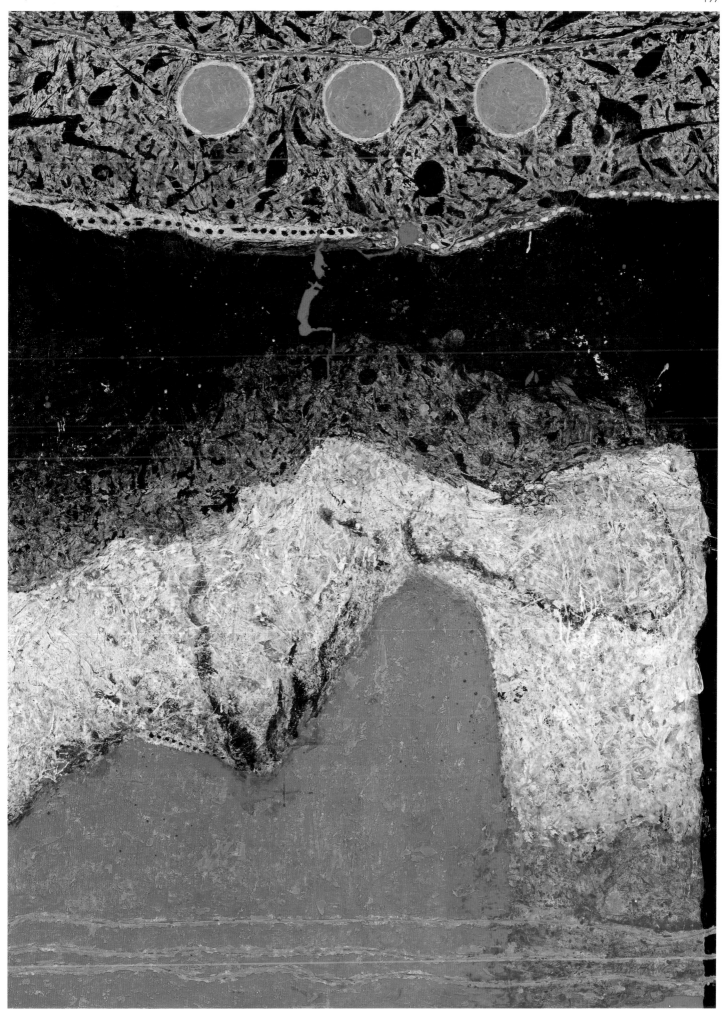

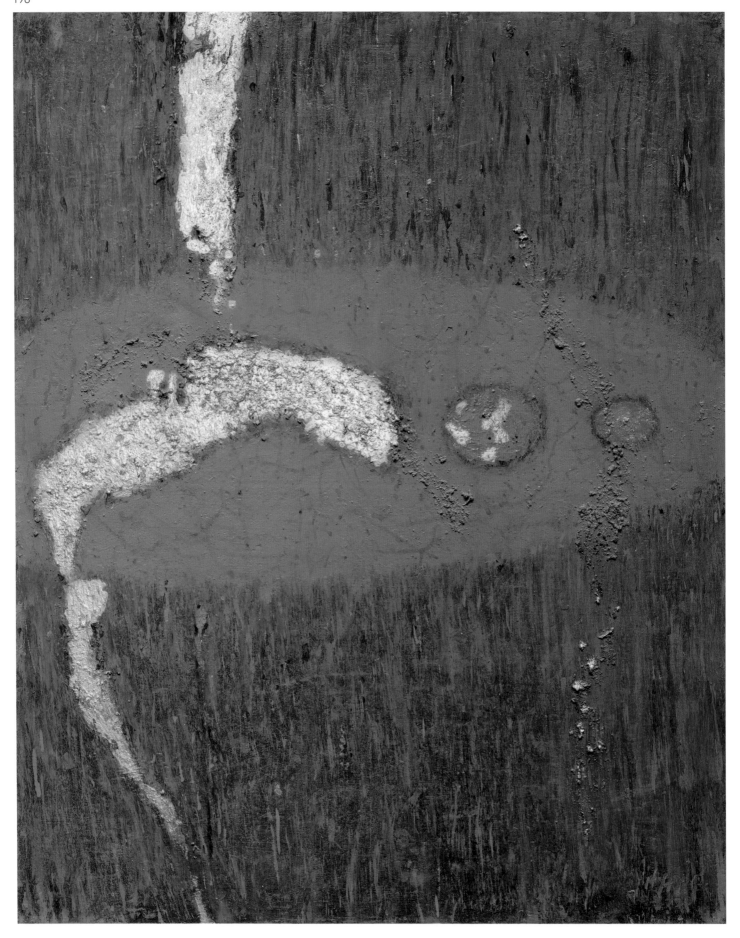

夏日蔭濃，2020，複合媒材、畫布，15F（65×53cm）。

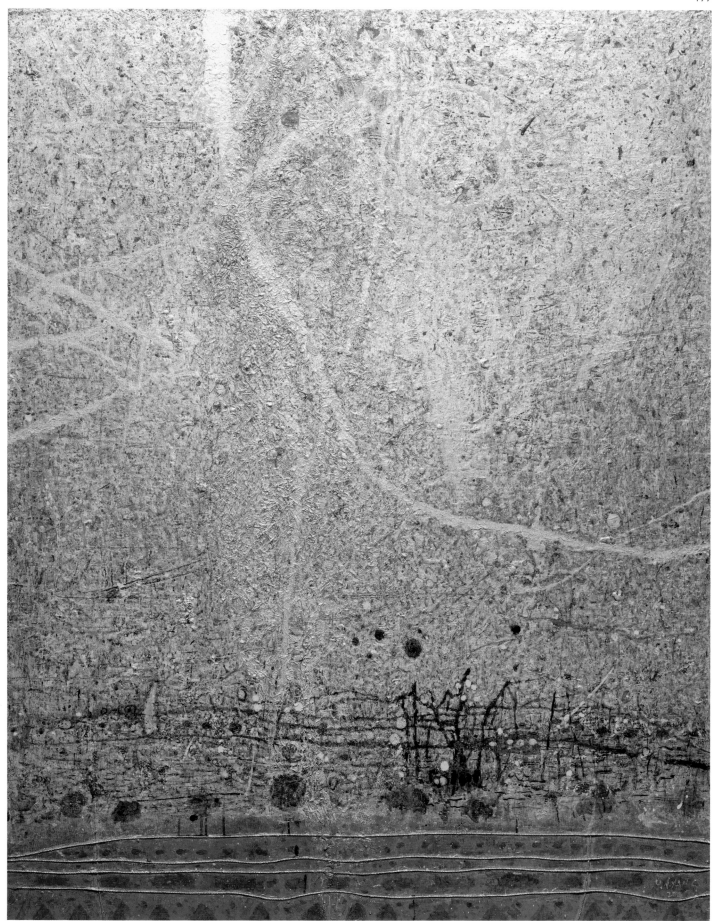

寧靜，2020，複合媒材、畫布，100F（162×130cm）。

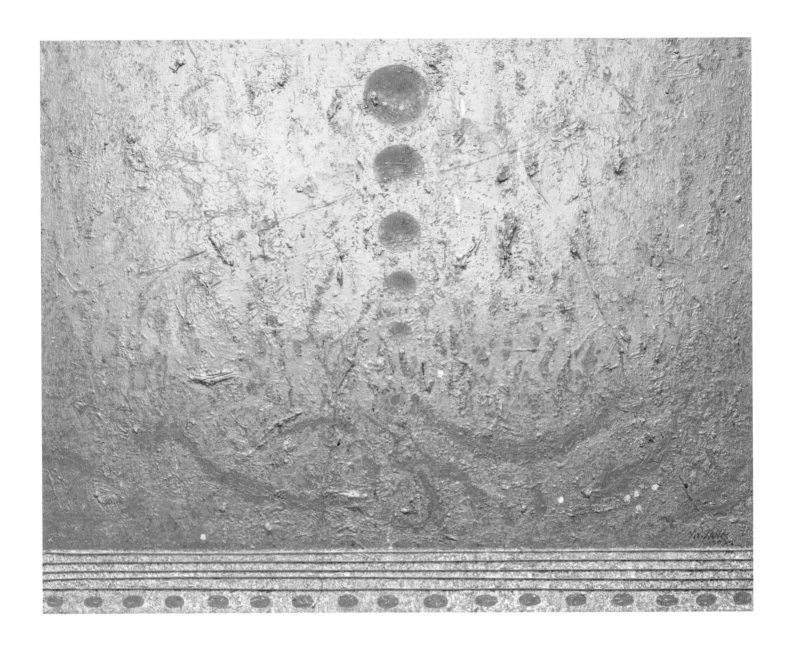

春天的旋律，2020，複合媒材、畫布，50F（91×116.5cm）。

右頁圖：林深不知處，2020，複合媒材、畫布，20F（72.5×60.5cm）。

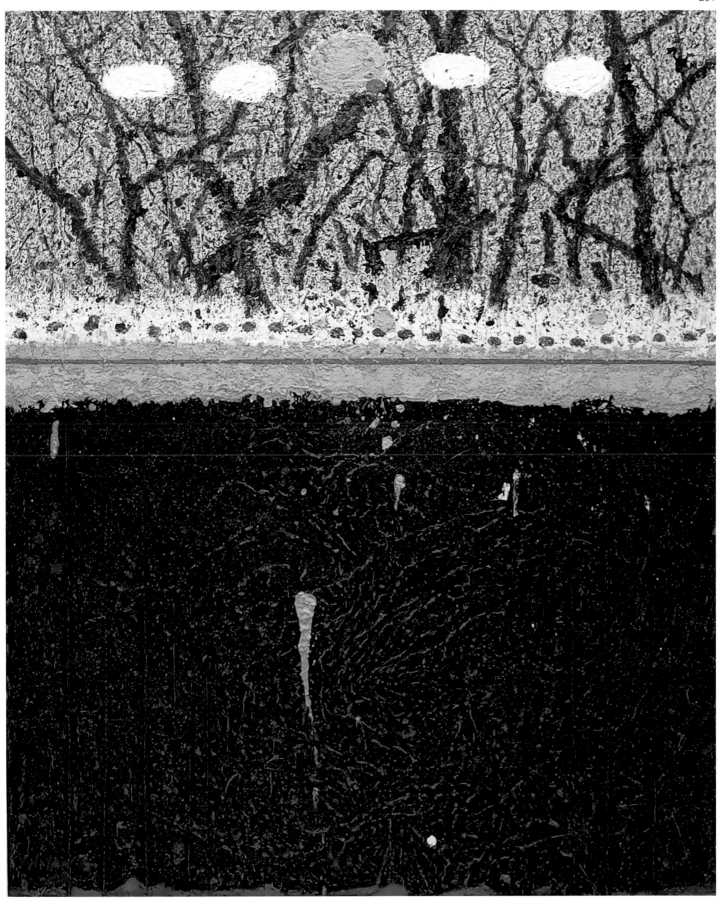

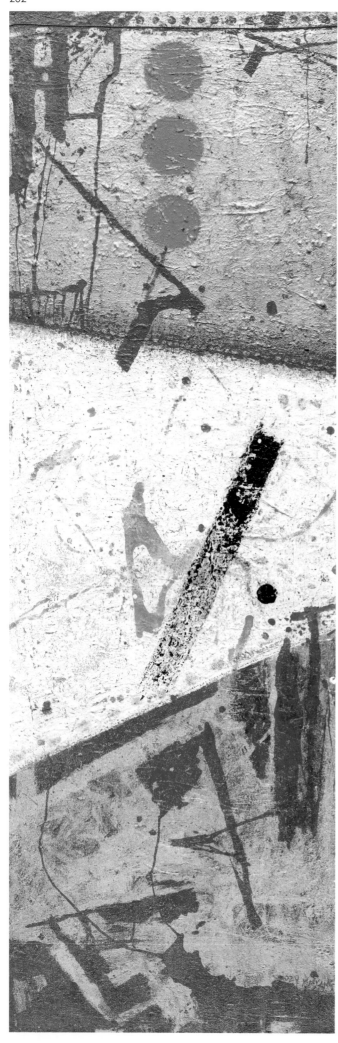

瑞氣照乾坤，2020，複合媒材、畫布，42F（147.7×58cm）。

右頁圖：生機，2020，複合媒材、畫布，30F（91×72.5cm）。

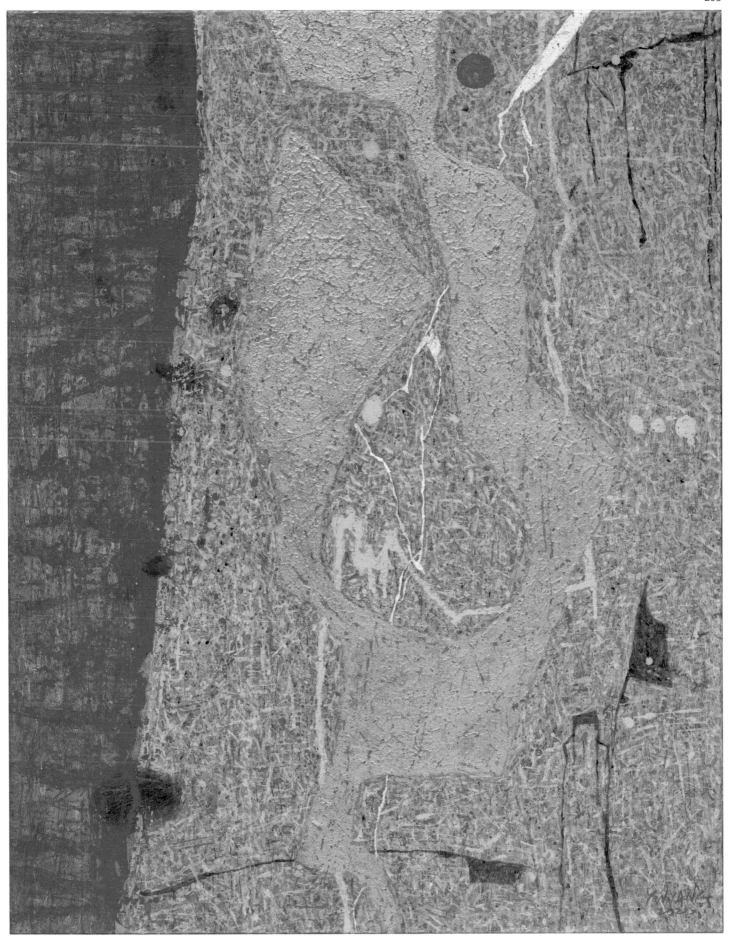

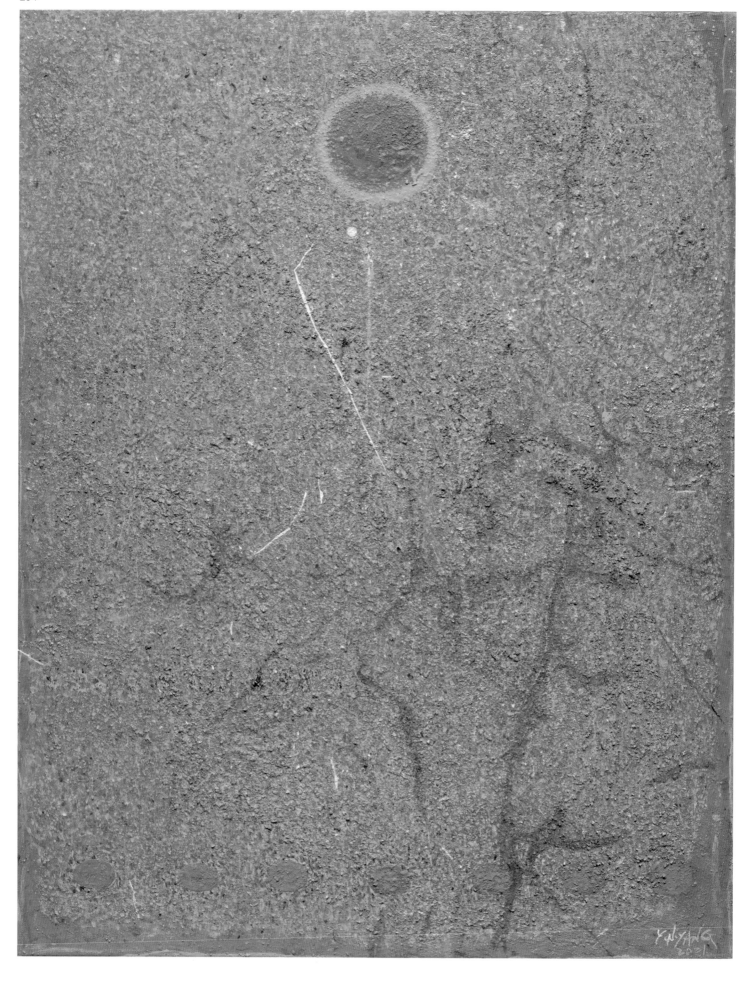

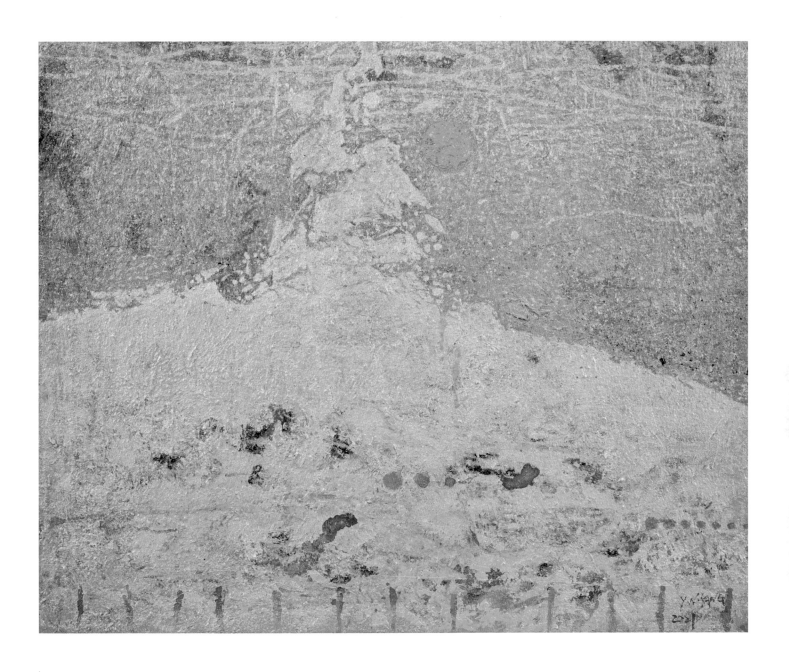

一柱擎天，2021，複合媒材、畫布，30F（72.5×91cm）。

左頁圖：紅粉知己，2021，複合媒材、畫布，50F（116.5×91cm）。

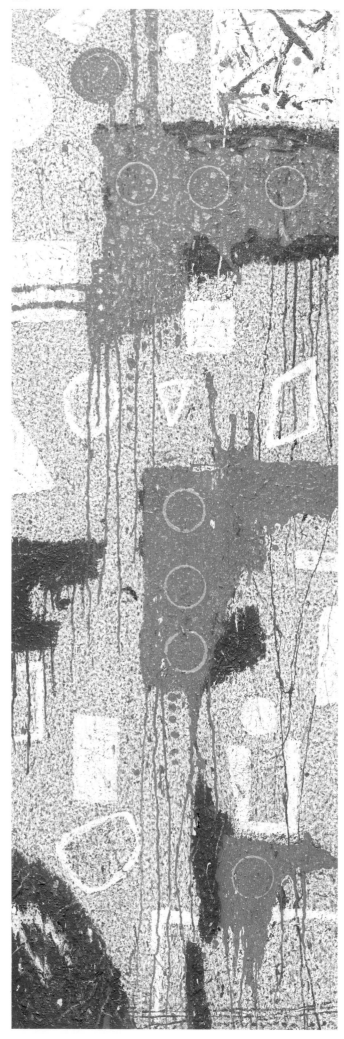

夏艷，2021，複合媒材、畫布，50F（174×58cm）。

右頁圖：夏韻揚清趣，2021，複合媒材、畫布，80F（145.5×112cm）。

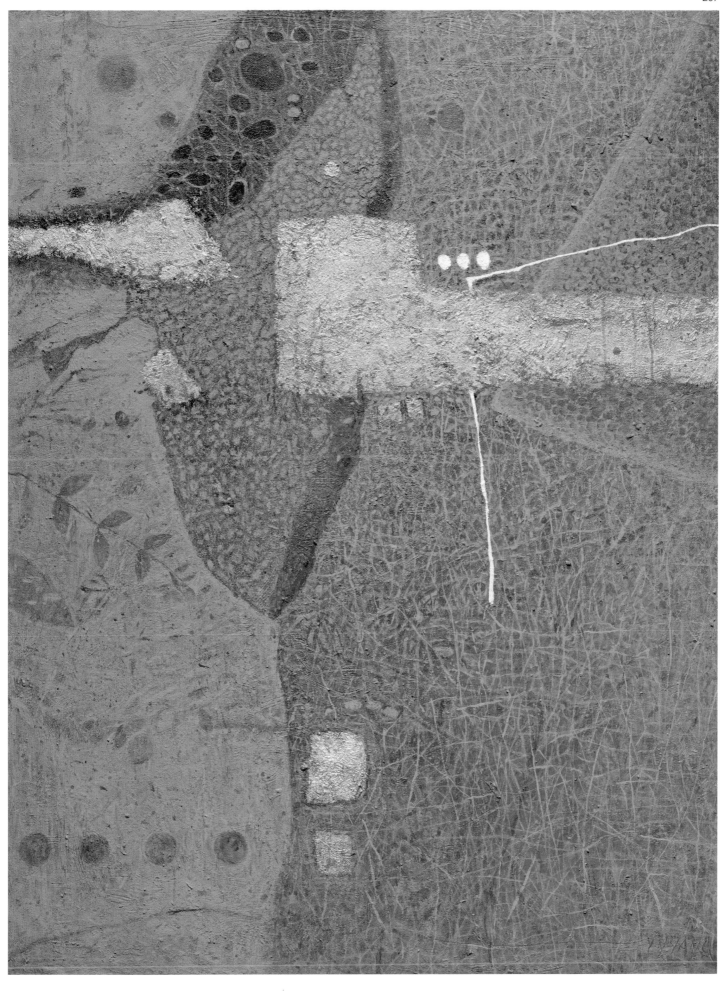

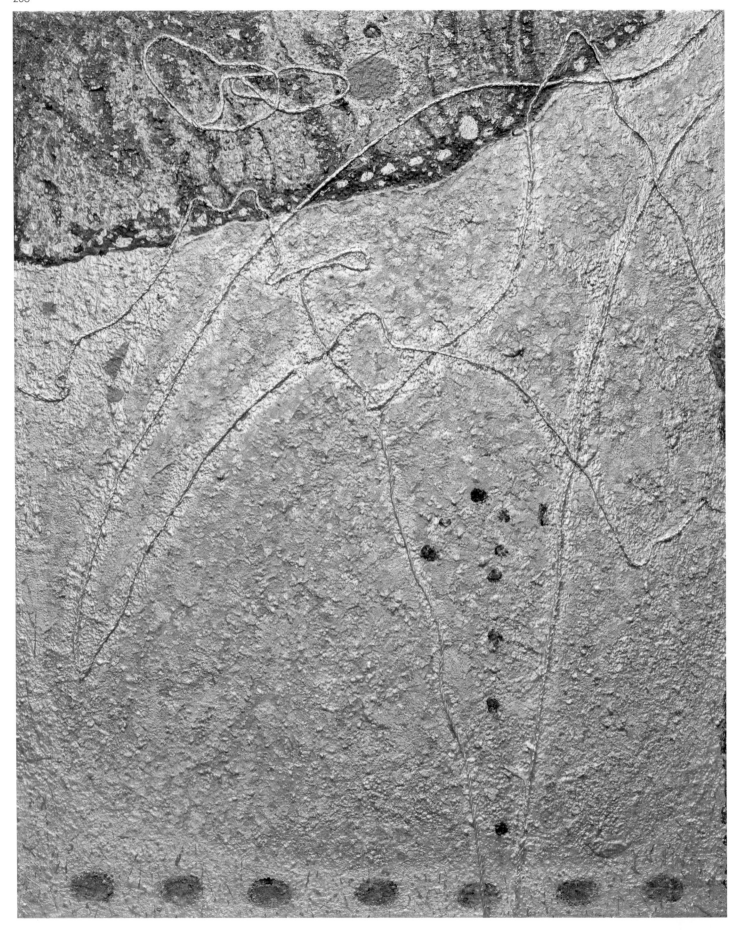

山之能量，2021，複合媒材、畫布，12F（65×53cm）。

右頁圖：夜之戀，2021，複合媒材、畫布，60F（130×97cm）。

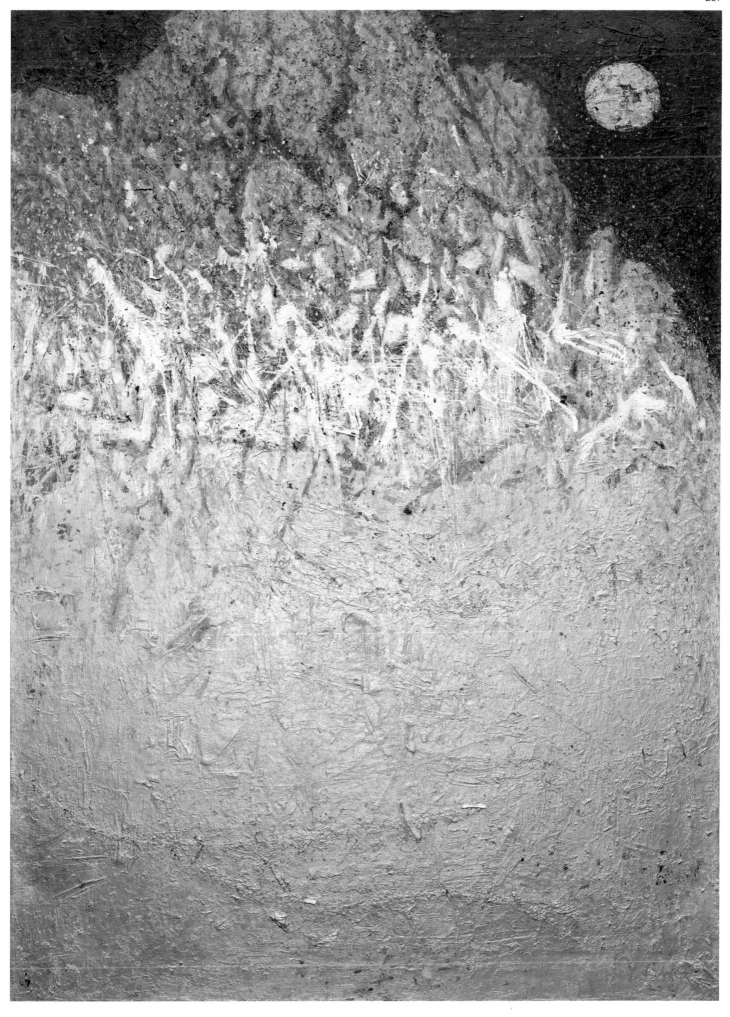

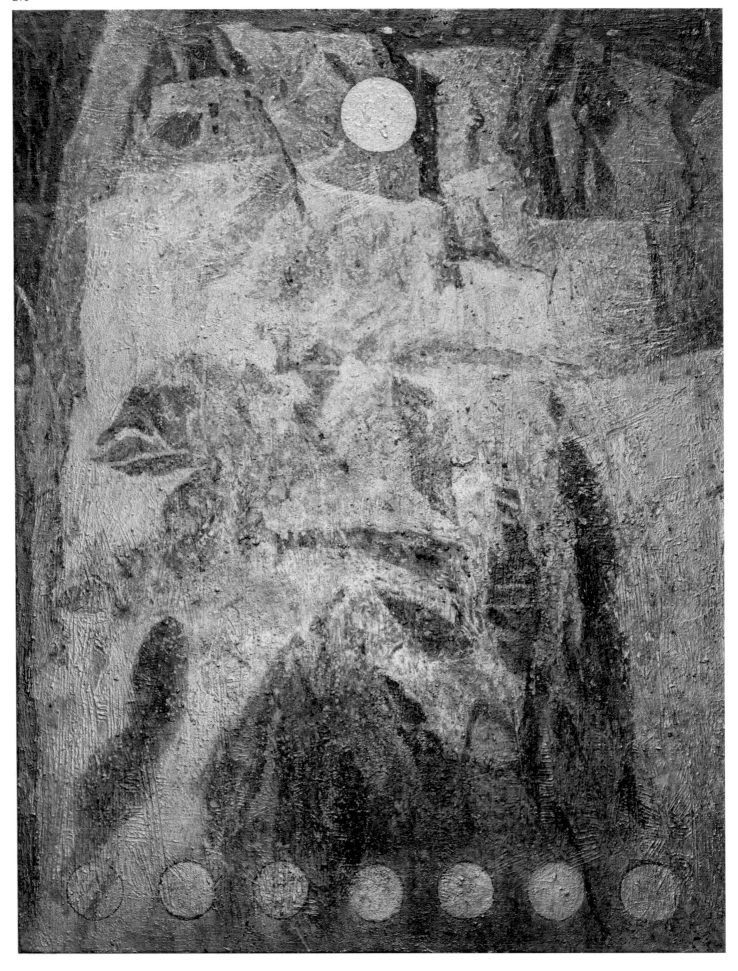

岩的語彙，2021，複合媒材、畫布，50F（116.5×91cm）。

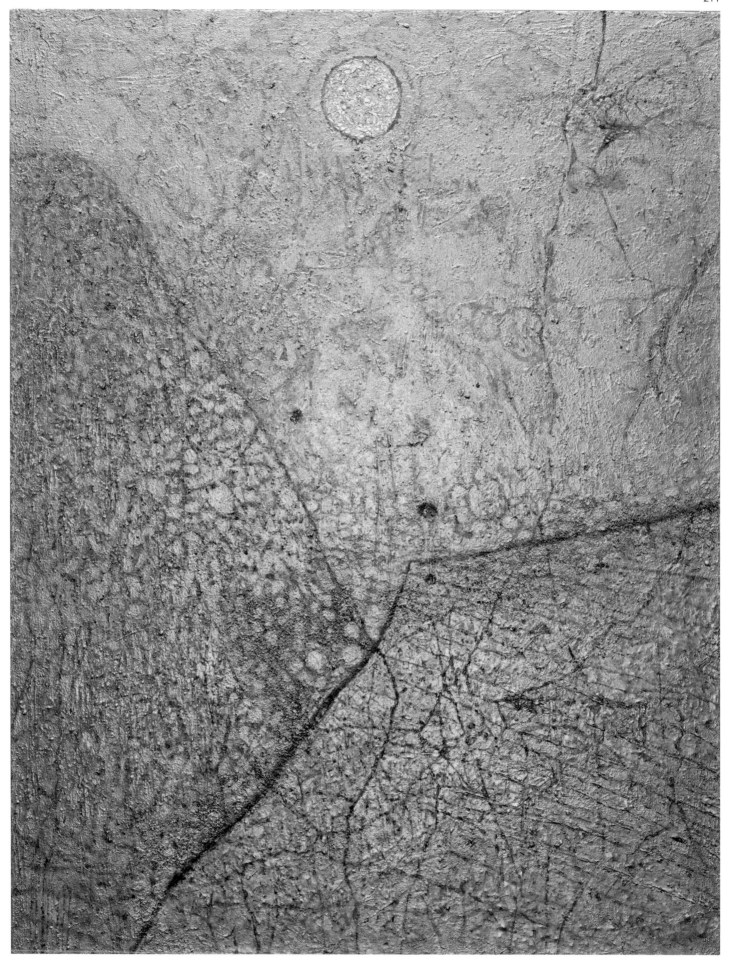

意象，2021，複合媒材、畫布，50F（116.5×91cm）。

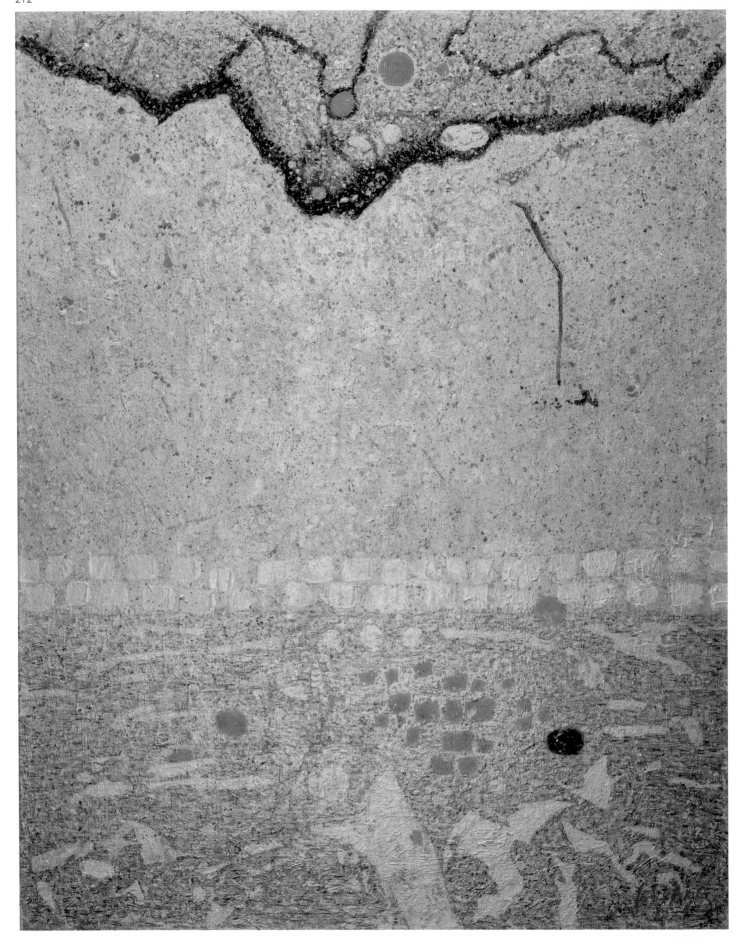

源起，2021，複合媒材、畫布，30F（91×72.5cm）。

右頁圖：樹之組曲，2021，複合媒材、畫布，60F（130×97cm）。

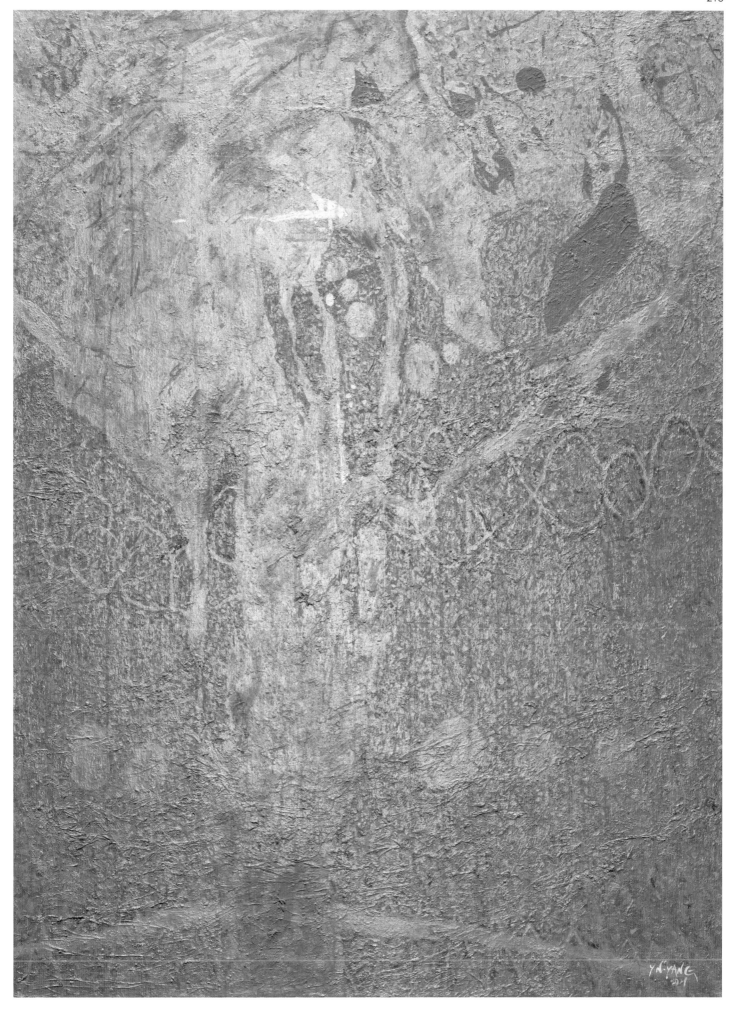

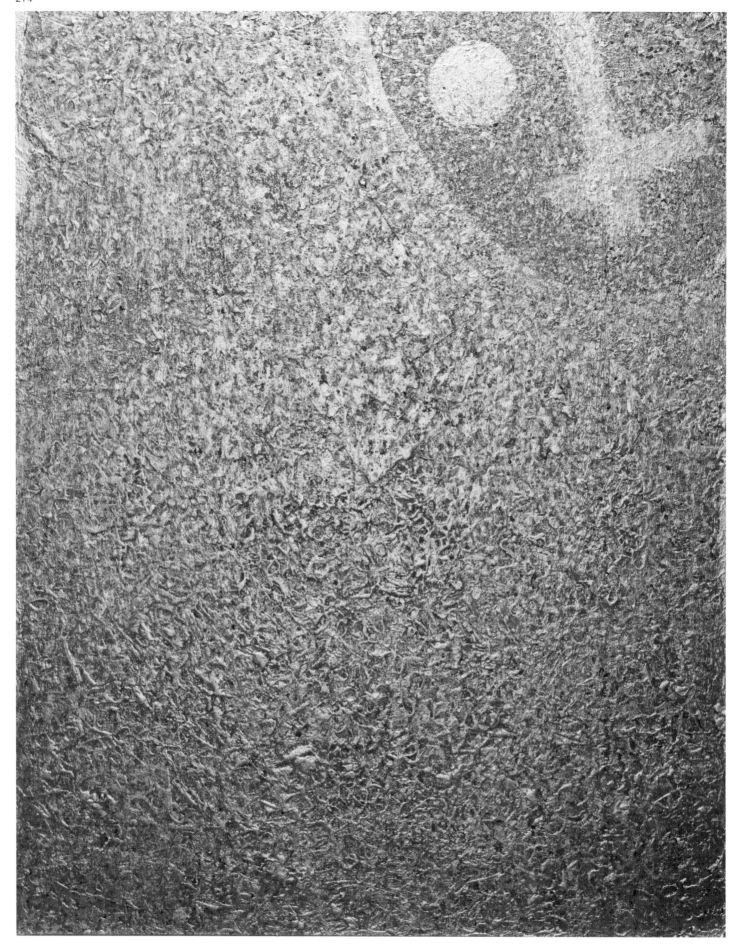

X+O，2021，複合媒材、畫布，30F（91×72.5cm）。

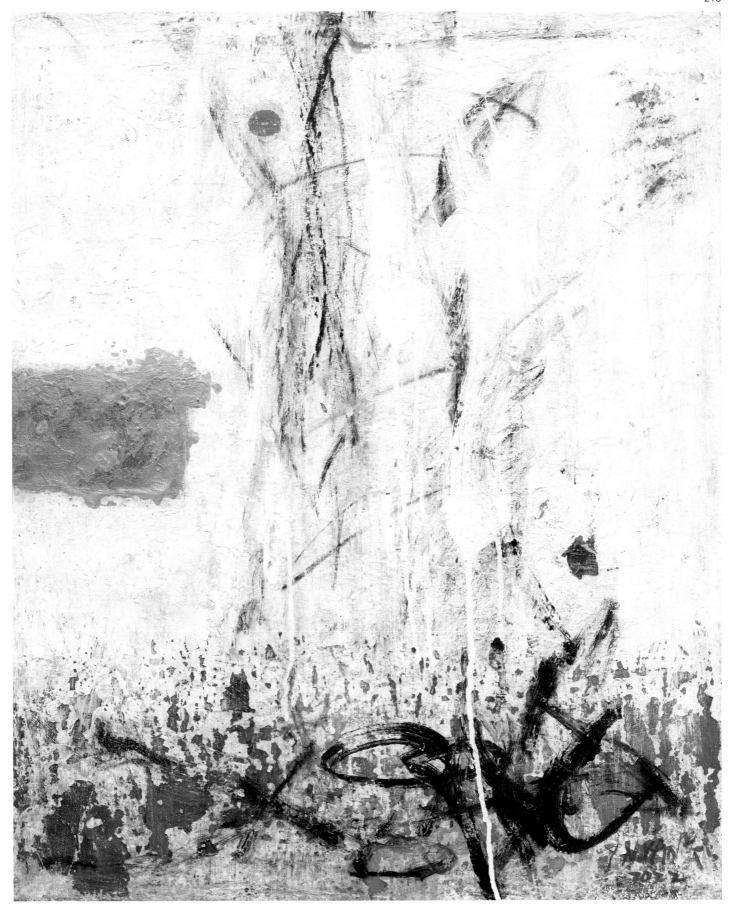

喜慶愉悦，2022，複合媒材、畫布，20F（72.5×60.5cm）。

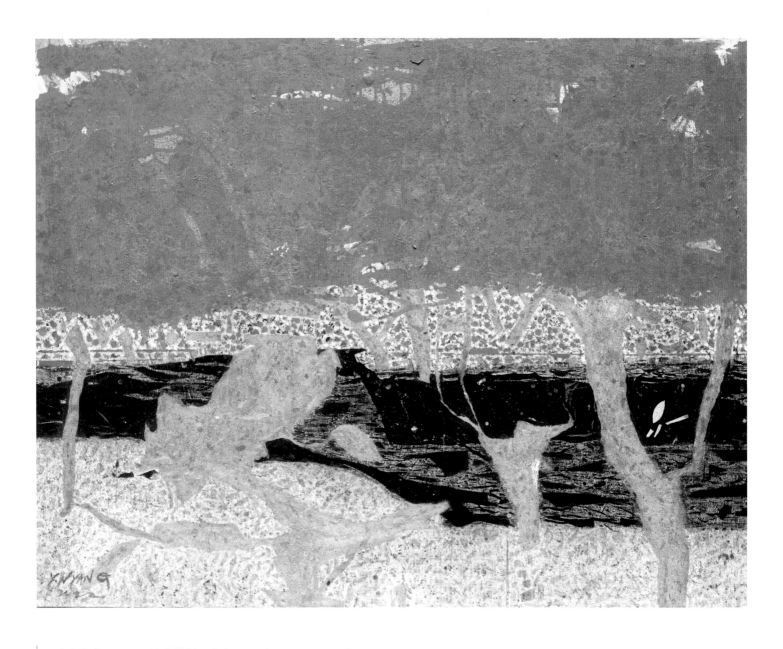

吉慶之兆，2022，複合媒材、畫布，80F（112×145.5cm）。

右頁圖：古意新姿，2022，複合媒材、畫布，105F（195×108cm）。

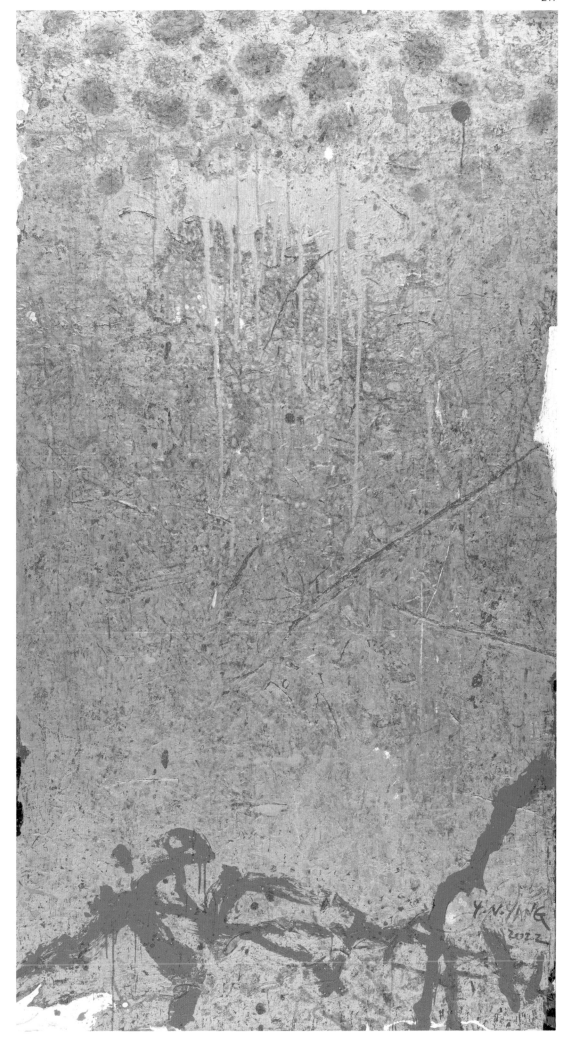

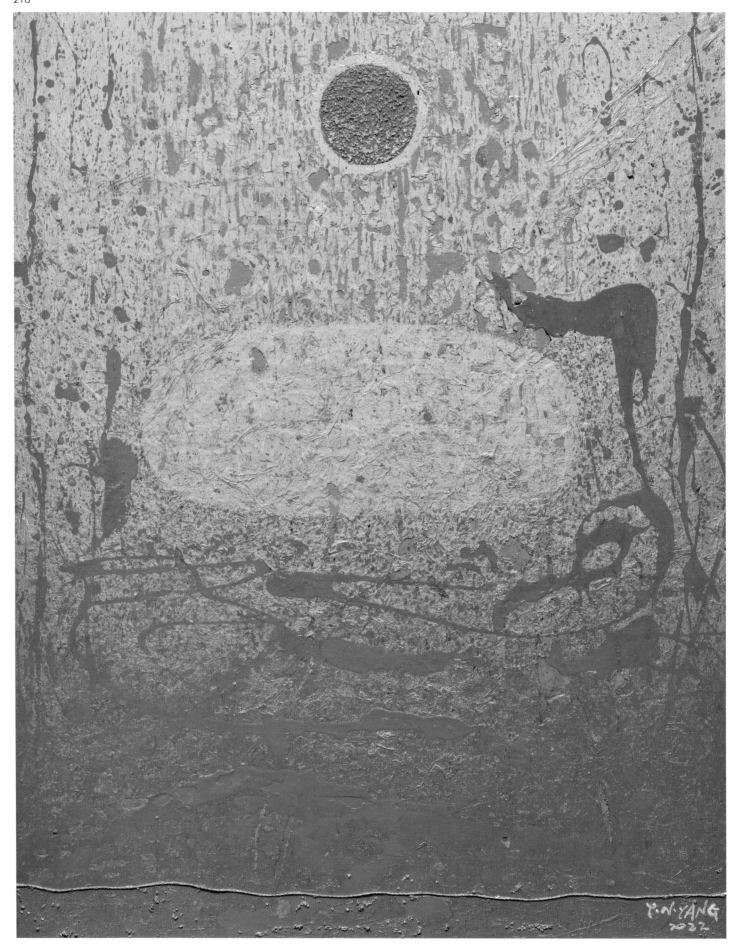

昇，2022，複合媒材、畫布，30F（91×72.5cm）。

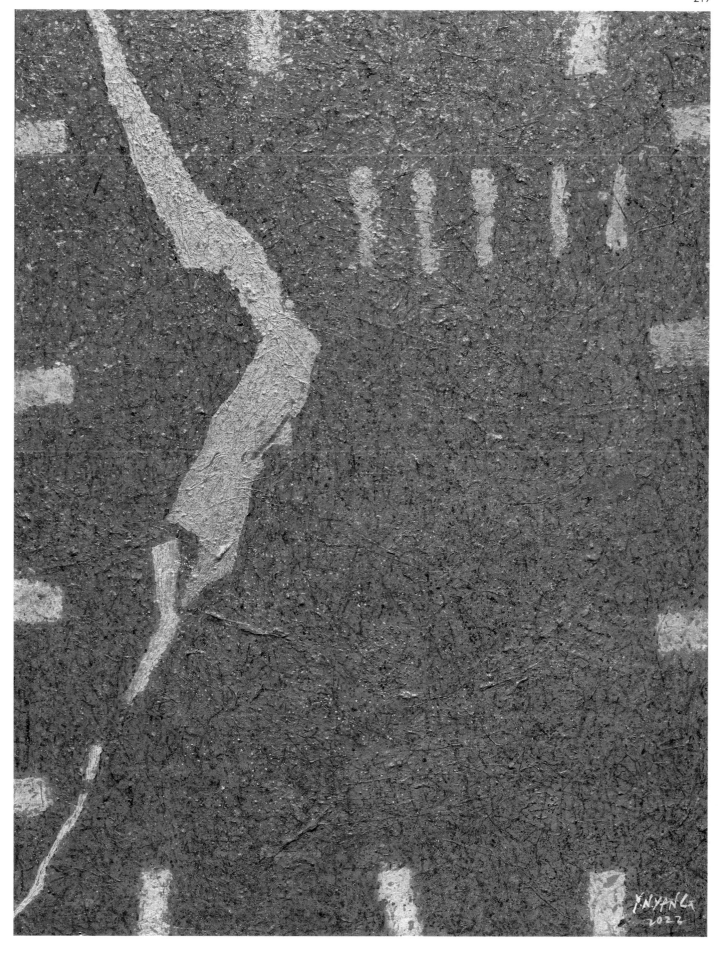

森林之故鄉，2022，複合媒材、畫布，50F（116.5×91cm）。

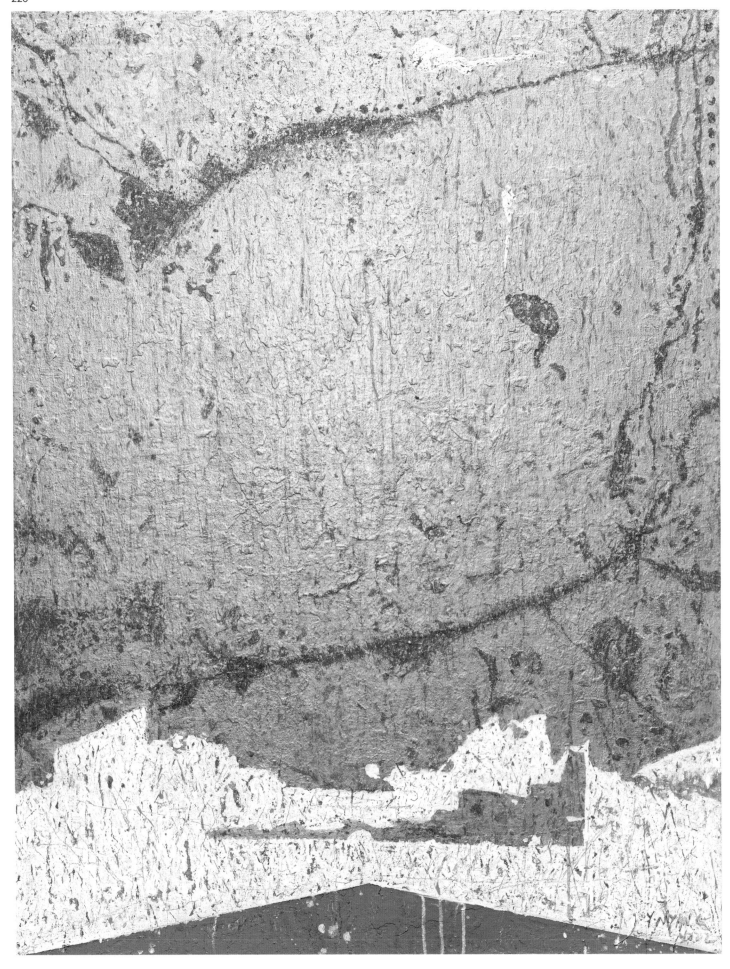

歲月靜好，2022，複合媒材、畫布，50F（116.5×91cm）。

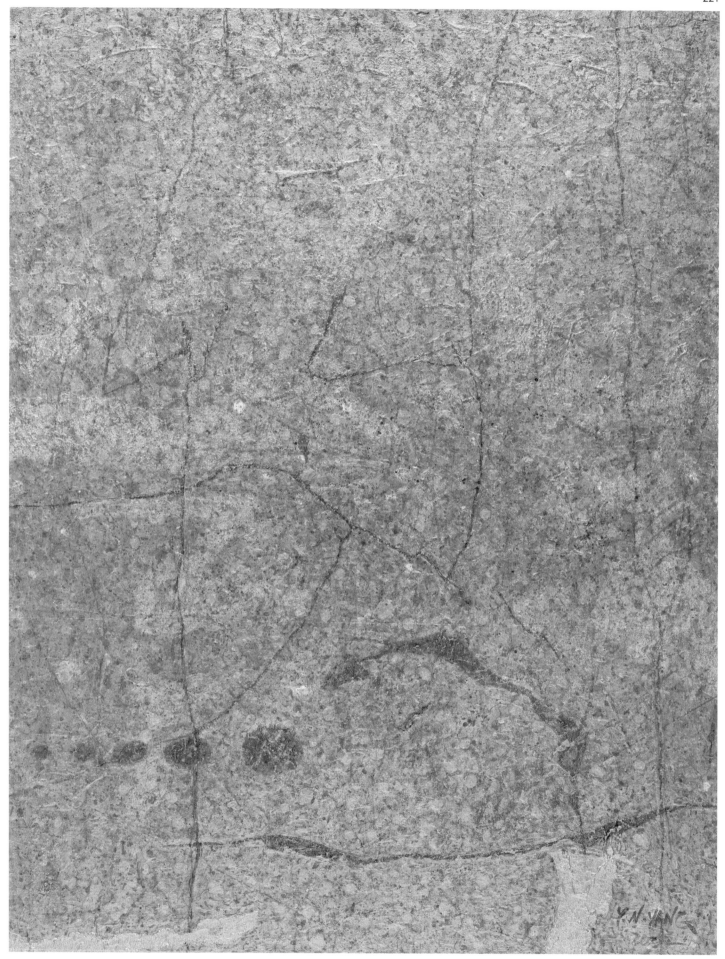

福光躍金，2022，複合媒材、畫布，50F（116.5×91cm）。

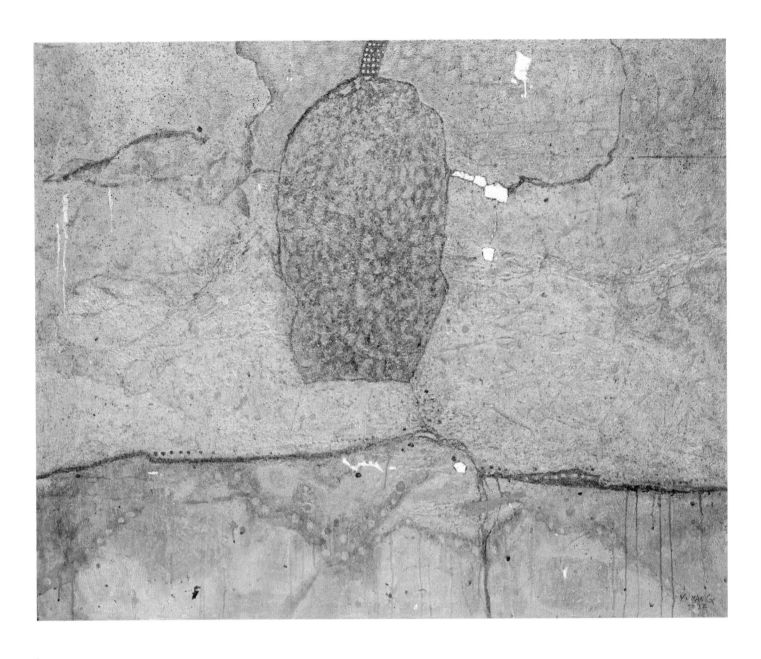

細語，2022，複合媒材、畫布，100F（130×162cm）。

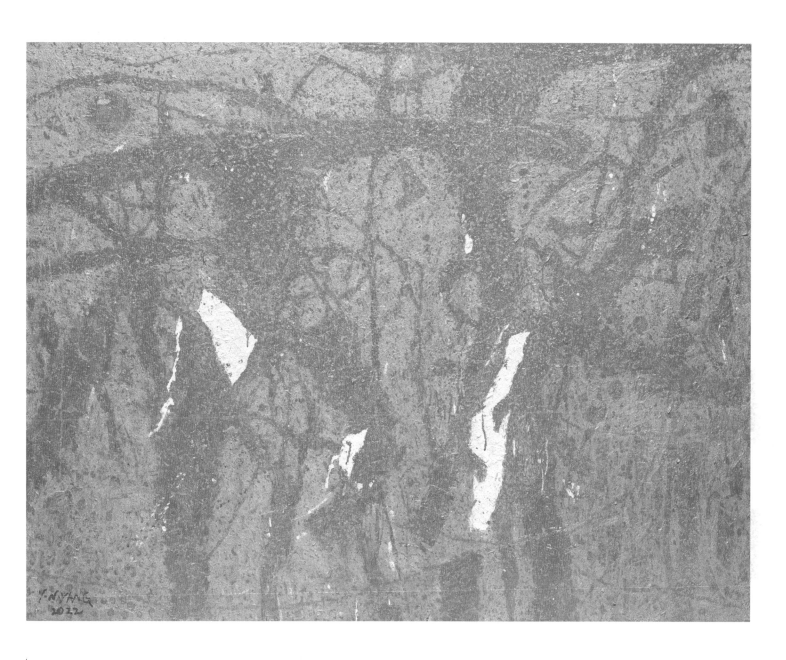

綠樹情韻，2022，複合媒材、畫布，80F（112×145.5cm）。

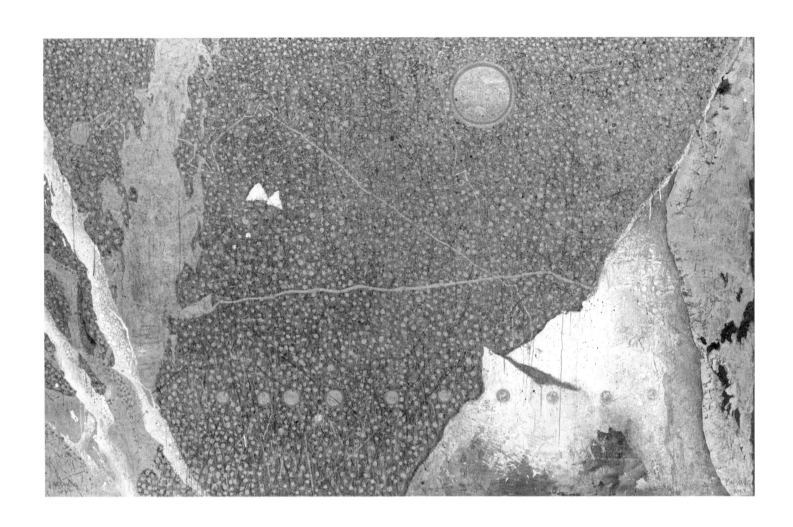

金色織錦，2022，複合媒材、畫布，100F×2（162×260cm）。

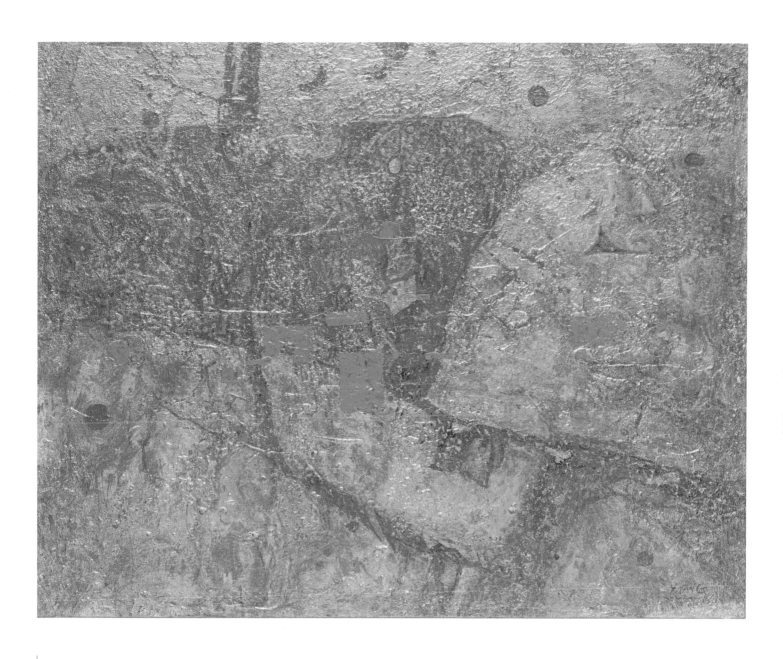

繁華似錦，2022，複合媒材、畫布，50F（91×116.5cm）。

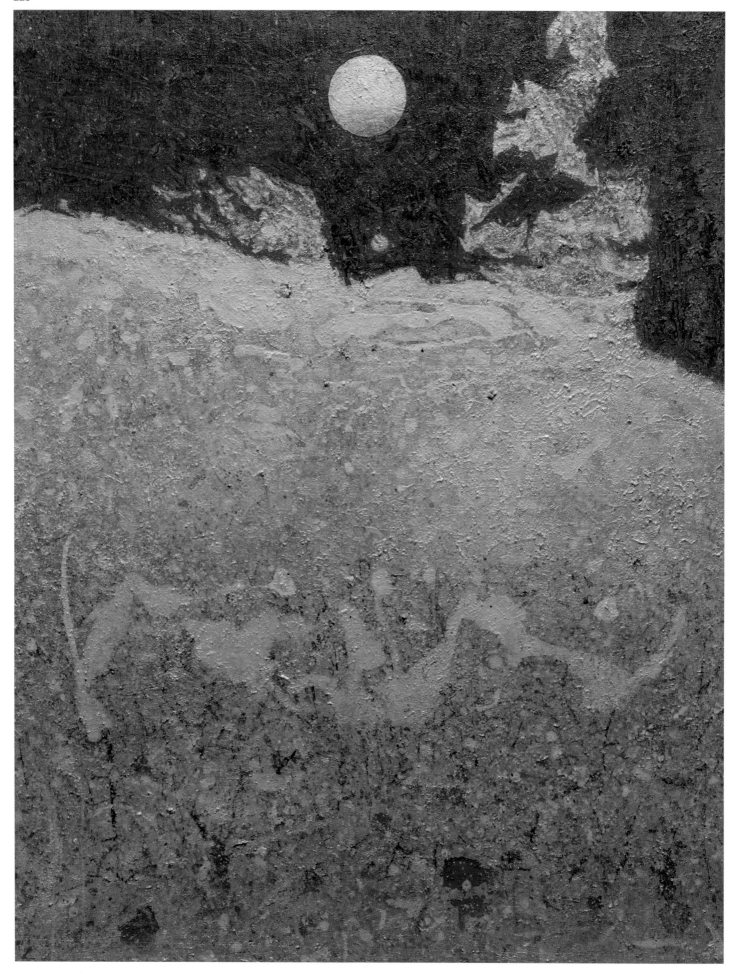

靜，2022，複合媒材、畫布，50F（116.5×91cm）。

# 楊嚴囊 年表

1989年，於台中市立文化中心舉行個展時，與蒞臨參觀指導的前輩藝術家張義雄合影。

1994年，全國油畫展獲金牌獎，由前教育部長吳京頒獎。

1994年，與恩師劉文煒教授攝於個展會場。

| | |
|---|---|
| 1950 | 生於臺灣雲林元長農家 |
| 1951 | 慈父見背，寡母孤兒相依 |
| 1957 | 就讀雲林縣新生國民學校 |
| 1962 | 重讀五年級升學班 |
| 1964 | 考進雲林縣立北港初中 |
| 1967 | 考進省立屏東師專美勞組，白雪痕導師啟蒙繪畫 |
| | 師專五年受池振周、高業榮、黃光男等師指導 |
| 1970 | 成功嶺大專生集訓 |
| 1971 | 參展全國大專院校師生素描展 |
| 1972 | 五友聯展於屏東師專圖書館 |
| | 省立屏東師專畢業 |
| | 派任雲林縣山內國小教師 |
| | 服預官役二十二期步兵少尉 |
| 1974 | 兵役結束，回任教職 |
| | 「南部展」美展兩幅水彩入選 |
| 1976 | 加入雲林縣美術協會 |
| | 參加雲林縣美術協會草嶺寫生 |
| 1978 | 與蔡美雲結婚 |
| | 調至雲林縣元長國小任職 |
| | 水彩入選臺北市美展 |
| 1982 | 母親辭世 |
| | 第36屆全省美展入選 |
| | 進入劉文煒教授畫室習畫 |
| | 雲林嘉義南投三縣藝術家精作邀請展 |
| | 中華民國千人美展（臺南市） |
| | 受聘雲林縣國教輔導團美勞科教學輔導員（1982-1986） |
| | 嘉義市第1屆名家美展 |
| 1983 | 第10屆全國美展入選 |
| | 開始受教陳銀輝教授 |
| 1984 | 全省公教書畫展水彩入選 |
| | 第47屆臺陽美展入選 |
| | 高雄市美展佳作 |
| | 中華民國、大韓民國書畫名家展 |
| 1985 | 全省公教書畫展第二名 |
| | 第39屆全省美展入選 |
| | 協助雲林縣元長國小設置美術實驗班 |
| | 指導獎：雲林縣學生漫畫壁報比賽佳作 |
| | 指導獎：雲林縣學生寫生比賽六年級組第二名 |
| | 指導獎：慶祝光復四十週年全縣寫生比賽第二名 |
| | 參展中華民國74年當代美術大展（高雄市） |
| 1986 | 調至臺中市大智國小服務 |
| | 第40屆全省美展入選 |
| | 指導獎：雲林縣第1屆文化盃書法比賽優選 |
| | 指導獎：雲林縣學生美展西畫優選 |
| | 指導獎：雲林縣兒童寫生比賽第四名 |

| 1987 | 全家移居臺中 |
| | 全省公教書畫展第三名 |
| | 第41屆全省美展入選 |
| | 加入臺灣中部美展，以後每年參展 |
| | 加入臺中市文藝季美展 |
| | 參展雲林縣美術家聯展 |
| | 指導獎：第29屆韓國國際學童徵畫比賽優選 |
| 1988 | 全省公教美展油畫類優選 |
| | 岱青畫會五人臺北、臺中、屏東巡迴展 |
| 1989 | 舉辦首次個展於臺中市立文化中心 |
| | 公教美展第三名 |
| | 調至臺中市中正國小任職 |
| | 第3屆南瀛美展佳作 |
| | 參展中日友好美展（1989-1994） |
| | 參展臺中市美術家聯展 |
| 1990 | 個展：臺北高格畫廊 |
| | 赴中國絲路寫生 |
| | 第4屆南瀛美展佳作 |
| 1991 | 個展：臺北吉証畫廊 |
| | 參展雲林縣美術家聯展 |
| | 赴法國、荷蘭、比利時、英國寫生、參觀美術館 |
| | 指導獎：中部五縣市水彩寫生比賽六年級第二名 |
| 1992 | 個展：臺中世紀畫廊 |
| | 赴中國雲南麗江、西雙版納寫生 |
| | 參展日本IFA國際美展 |
| 1993 | 個展：高雄琢璞藝術中心 |
| | 個展：臺北吉証畫廊 |
| | 雲林縣寺廟之美特展 |
| | 赴中國江南寫生 |
| | 赴日本九州寫生 |
| | 臺中大墩美展 |
| 1994 | 個展：臺中市立文化中心 |
| | 赴法國、西班牙、希臘寫生、參觀美術館 |
| | 臺中市當代藝術家聯展，往後每年參展 |
| 1995 | 個展：高雄積禪50藝術空間 |
| | 雲林縣美術家聯展 |
| | 赴東歐捷克、匈牙利、奧地利寫生 |
| 1996 | 第59屆臺陽美展金牌獎 |
| | 第20屆全國油畫展金牌獎 |
| | 赴義大利寫生 |
| | 參展中華民國畫廊藝術博覽會（臺北世貿） |
| | 面對面藝術群五人聯展（國立臺灣美術館） |

1998年，獲第十五屆全國美展油畫類第二名金龍獎。

2002年，省主席范光群頒發全省美展油畫類第一名獎杯、獎狀。

2003年，全省美展油畫類第一名，由省主席廖永來頒發獎杯。

2004年，由省主席林光華頒發全省美展油畫類第二名獎狀及全省美展免審查作家殊榮。

2006年，於台北東之畫廊的個展會場與黃光男校長合影。

2006年，在馬祖寫生，向恩師陳銀輝教授學習。

| | |
|---|---|
| 1997 | 第60屆臺陽美展金牌獎 |
| | 個展：臺北亞洲藝術中心 |
| | 榮獲國立屏東教育大學傑出校友 |
| | 加入中華民國油畫學會會員，每年參展（臺北國父紀念館） |
| | 赴法國、西班牙、義大利寫生 |
| 1998 | 第15屆全國美展油畫類第二名金龍獎 |
| | 臺中市第3屆大墩美展 |
| | 加入臺陽美展會友，每年參展（臺北國父紀念館） |
| 1999 | 跨世紀全國百號油畫邀請展 |
| | 赴西班牙寫生 |
| 2000 | 教職退休 |
| | 個展：臺中凡亞藝術空間 |
| 2001 | 創辦向上畫會，擔任首任會長，往後每年參展 |
| | 赴印度喀什米爾寫生 |
| | 2001-2009每年參加全國百號油畫大展（臺中港區藝術中心） |
| 2002 | 第56屆全省美展油畫類第一名 |
| | 個展：臺中大古文化 |
| | 赴希臘三小島寫生 |
| 2003 | 第57屆全省美展油畫類第一名 |
| | 受邀參加屏東半島藝術季駐地藝術家（墾丁國家公園） |
| | 正式成為臺陽美展會員 |
| 2004 | 第58屆全省美展油畫類第二名 |
| | 省展連續三年三名內，獲頒永久免審查殊榮 |
| | 個展：臺中大古文化 |
| | 受邀參加屏東半島藝術季駐地藝術家（墾丁國家公園） |
| | 老幹出新枝聯展（臺中市立文化中心） |
| | 赴東京參觀日展 |
| 2005 | 臺灣美術六十周年邀請展（臺中港區藝術中心） |
| | 全省美展邀請展出 |
| | 赴柬埔寨吳哥窟寫生 |
| 2006 | 個展：臺北東之畫廊 |
| | 個展：彰化文化局邀請展 |
| | 七十臺陽再現風華特展（臺北國父紀念館） |
| | 全省美展邀請展出 |
| | 寶島印象畫展（上海美術館、北京國家博物館） |
| 2007 | 個展：臺中市文化局邀請展於大墩文化中心 |
| | 日本第50回新象展海外邀請展（名古屋愛知縣美術館） |
| | 受邀參加屏東半島藝術季駐地藝術家（墾丁國家公園） |
| | 擔任府城美展評審 |
| | 歷史的光輝——全省美展六十回顧展（國立臺灣美術館） |
| | 海峽兩岸名家聯展（國父紀念館、臺中市立文化中心） |
| | 臺灣當代藝術精品拍賣會（宇珍） |

| 2008 | 雲林文化藝術獎邀請展 |
| | 加入臺南南美會，並於2008-2014參展南美會展（臺南市立文化中心） |
| 2009 | 個展：「得意忘象」於臺中大古文化 |
| | 「畫境‧行旅」海峽兩岸油畫藝術聯展（中國藝術研究院中國油畫院） |
| | 擔任第14屆大墩美展評審 |
| | 參展第5屆雲林文化藝術獎 |
| | 靈光再現——臺灣美術八十年展（國立臺灣美術館） |
| 2010 | 參展：藝動20全省美展永久免審查作家協會聯展（臺中屯區藝術中心） |
| | 穿越南國——屏東地區美術發展探索（屏東美術館） |
| | 赴北海道寫生 |
| 2011 | 個展：「心象‧得意」於高雄漢鄉畫廊 |
| | 「百藝風華」建國百年臺灣美術發展史展覽（桃園縣文化局） |
| | 全國百號大展（臺中港區藝術中心） |
| | 建國百年臺灣中部美協會員大展（臺中市大墩文化中心） |
| | 國際彩墨藝術大展（臺中市大墩文化中心） |
| 2012 | 個展：「忘象‧得意」於彰化建國科技大學美術館 |
| | 臺灣南美會會員國外聯展（北京、馬來西亞） |
| | 上海城市藝術博覽會（上海花園大酒店，臺北99°藝術中心邀請） |
| | 百畫齊芳——百位畫家特展（佛光山佛陀紀念館） |
| 2013 | 個展：「忘象‧得意」於臺北99°藝術中心 |
| | 個展：「忘象‧得意」於上海99°藝術中心 |
| | 參展上海國際藝術博覽會 |
| | 臺灣50現代畫展（臺北築藝術空間） |
| | 參展臺北國際藝術博覽會（臺北99°藝術中心邀請） |
| | 「知油彩」賞油畫聯展（國立臺灣美術館） |
| | 臺灣21名家聯展 |
| 2014 | 個展：「忘象‧得意」於高雄漢鄉畫廊 |
| | 抽象臺灣‧臺灣抽象——臺灣當代抽象主義展（建國科技大學美術館） |
| | 省展免審查、首獎聯展（臺中犁頭店麻芛文化館創意藝廊） |
| | 參展高雄藝術博覽會（高雄漢鄉畫廊邀請） |
| | 擔任第19屆大墩美展籌備委員 |
| 2015 | 個展：「心象‧得意」於臺中市大墩文化中心 |
| | 個展：「忘象‧得意」於臺中順天建築文化藝術中心 |
| | 「不滿之見」——繪畫最佳完成狀態探討（國立臺灣美術館） |
| | 擔任第20屆大墩美展評審 |
| | 長流美術館組團到中國福建廈門土樓寫生 |
| 2016 | 個展：「萬物逆旅」於臺中333畫廊 |
| | 視覺的音樂饗宴——臺灣的抽象派（建國科技大學美術館） |
| | 百年華人繪畫展（臺北長流美術館） |
| | 「刺客外傳」國際當代繪畫邀請展（臺南市文化中心） |
| 2017 | 擔任臺中市立美術館典藏委員 |
| | 臺中當代藝術家聯展（臺中市大墩文化中心） |
| | 全國百號油畫大展（臺中港區藝術中心） |

2008年，攝於古根漢美術館。

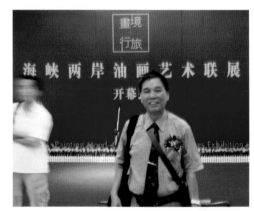

2009年，於北京中國油畫院參加「海峽兩岸藝術家聯展」。

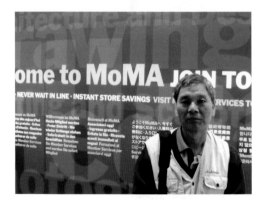

2009年，參觀紐約MoMA現代美術館。

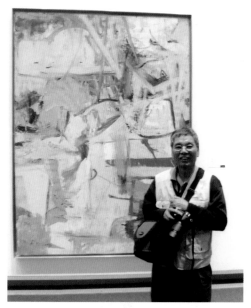

2009年，於美國華盛頓國家藝廊的杜庫寧作品前留影。

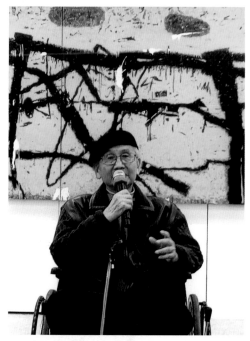

2020年，恩師陳銀輝於個展現場致詞。

2021年，作品捐予母校屏東大學，古源光校長頒發感謝狀。

| 2017 | 擔任彰化第18屆磺溪美展評審、南投縣玉山美術獎評審、新竹美展油畫類評審 |
|---|---|
| 2018 | 臺中市立美術館典藏委員 |
| | 全國油畫展（臺北國父紀念館） |
| | 擔任南投縣玉山美術獎油畫類評審 |
| | 1999-2018連續20年參展「臺中市當代藝術家聯展」 |
| 2019 | 臺中市立美術館典藏作品〈釋放〉 |
| | 第18屆全國百號油畫大展 |
| | 萬和美展歷屆評審委員聯展 |
| 2020 | 臺中市當代藝術家聯展（臺中市大墩文化中心） |
| | 個展：第19屆協志工商藝術季邀請特展（嘉義民雄） |
| | 個展：「新‧韻」於臺南米馬羊藝術空間 |
| | 個展：WHAAAAATS國際當代藝術博覽會（臺北） |
| 2021 | 個展：「蛻變——楊嚴囊繪畫創作特展」於國立屏東大學（屏師校區藝文中心） |
| | 個展：「金色年華」於高雄白色記憶藝術空間 |
| | 藝無界2021藝術家國際交流展（臺南耘非凡美術館） |
| | 臺灣當代六六藝術名家聯展（臺北藝坊文化空間） |
| | 第20屆全國百號油畫大展（臺中港區藝術中心） |
| | 2021臺灣之美聯展（名展藝術空間） |
| | 臺中市當代藝術家聯展（臺中市大墩文化中心） |
| | 擔任新竹美展評審、嘉義桃城美展評審、南投縣玉山美術獎油畫類評審 |
| 2022 | 個展：臺中市大墩文化中心邀請展 |
| | 新勢美展百位畫家聯展（臺中333畫廊） |
| | 全國油畫展（臺北國父紀念館） |
| | 臺陽美展（臺北國父紀念館、臺中市大墩文化中心） |
| | 2022臺灣之美聯展（名展藝術空間） |
| | 臺中市當代藝術家聯展（臺中市大墩文化中心） |
| | 臺灣中部美展（臺中市大墩文化中心） |
| | 擔任南投縣玉山美術獎油畫類評審、第69屆中部美展油彩畫評審、全國百號油畫大展評審（臺中港區藝術中心） |

**著作**

出版個人油畫集18輯

**受聘評審**

臺陽美展、府城美展、大墩美展、磺溪美展、臺南美展、桃城美展
中部美展、全國油畫展、新竹美展、全國百號油畫大展、玉山美展等評審
大墩美展籌備委員、臺中市立美術館典藏委員

**隸屬畫會**

向上畫會創會會長、臺灣中部美術協會、臺陽美術協會
中華民國油畫學會理事、臺灣美展免審查作家協會理事

# 妙極·成采｜風骨·通變｜忘形·比興

# 楊嚴囊
## YANG YEN-NANG

發 行 人／何政廣
主　　編／王庭玫
作　　者／蕭瓊瑞
圖版提供／楊嚴囊
美術編輯／王孝嬂
出 版 者／藝術家出版社
　　　　　台北市金山南路（藝術家路）二段165號6樓
　　　　　TEL：（02）2388-6716
　　　　　FAX：（02）2396-5708
郵政劃撥／50035145 藝術家出版社

總 經 銷／時報文化出版企業股份有限公司
　　　　　桃園市龜山區萬壽路二段351號
　　　　　TEL：（02）2306-6842

製版印刷／鴻展彩色製版印刷股份有限公司
初　　版／2022年11月
定　　價／新臺幣750元

ISBN　978-986-282-311-8（平裝）

國家圖書館出版品預行編目（CIP）資料

楊嚴囊：妙極·成采｜風骨·通變｜忘形·比興／
蕭瓊瑞作. -- 初版. --
臺北市：藝術家出版社, 2022.11
232面；30×23公分

ISBN 978-986-282-311-8（平裝）

1.CST：繪畫　2.CST：畫冊

947.5　　　　　　　　　　　　111018154